人物速寫基本技法

速寫10分鐘、5分鐘、2分鐘、1分鐘

素描並不是複製拷貝！

素描就是使用以鉛筆為主的畫材，掌握物體外形與立體感的基礎訓練。然而並不是單純將被寫生對象的正確形狀「摹寫」下來即可。那麼，是為了什麼目的？而要如何進行描繪呢？經常聽到學生反應說：我想要畫人物素描，但實在太難了。我們日常生活中經常會接觸到許許多多的人，然而一旦拿起筆要描繪人物時，卻又訝異原來對於「人體的形狀」有太多不知道的地方。當發現自己過去竟然都是「似見非見」時，這就是學習素描的起點了。將寫生對象在下筆描繪的人「心目中的形象」呈現於外，即為素描同時也是速寫的意義所在。

畫素描時，在畫家的腦海裏…
一直不斷重覆這4步驟

觀察

1

① 「觀察大範圍的整體」
② 「觀察局部的細節」
可分為以上2種類型，「觀察」
這個辭包含了「觀測、察看」。

描繪

2

描繪外形時，會運用線條與調子。藉由許多強弱不同線條，勢必要再加上調子的層次來進行「描寫」。

畫素描的 4個步驟

修正

4

一邊修正形狀，一邊觀察後再下筆描繪。這個「修正」的步驟對素描而言，具有相當重要的意義。

比對

3

將寫生對象與畫面上描繪出來的形狀進行比對。透過「比較、探討」找出何處有誤差。

※**明度階**…指色彩與明暗的濃淡變化。使用鉛筆描繪時，指由紙張的白色逐漸加深至鉛筆的黑色為止的灰階調子變化過程。

※**描寫**…透過畫筆將物體的狀態、形狀、作者內心的感觸等具體描繪呈現。

「速寫」是素描的其中一種領域

素描就是反覆透過左頁的「4個步驟」，直到自己滿意接受成果為止的追求過程。而速寫因有時間限制，須要快速描繪寫生對象，就算習於描繪的畫家，在進行5分鐘以下的速寫時，也會省略3「比對」與4「修正」的步驟。短時間內就要一口氣掌握生動活躍的人物姿態，正是速寫有趣之處。而能夠短時間內將充滿躍動的姿態描繪出來，也是魅力所在。運動時的激烈動作、舞蹈表演時的華麗舞步…如果能夠一瞬間掌握想要描繪的寫生對象，相信一定可以大幅擴展插畫或繪畫表現的廣度與可能性。本書會依序解說10分鐘、5分鐘、2分鐘、1分鐘等，逐漸縮短描繪時間的速寫作品。請注意 10 分鐘與5分鐘的 3「比對」與 4「修正」的作品內容不同之處。對於描繪前「觀察」寫生對象的方法、「比對」與「修正」所須要的人物骨骼與肌肉、畫面空間的掌握方式等基礎知識都會詳細解說。實際下筆描繪時請務必作為參考。

我們會帶領各位進入美不勝收的速寫世界。

而其中最重要的是 2「描繪」的方法。我們會大量介紹鉛筆的基本握法、具體的人物臉部、身體、服飾的描繪方法、速寫的描繪步驟等技巧。如果只是漫無目的追求短時間作畫，而沒有心中完成圖的影像作為「目標」，那就不知道該如何、該朝向什麼方向前進。讓我們將 3 位畫家感性豐富的作品當作範本，踏出第一步吧。

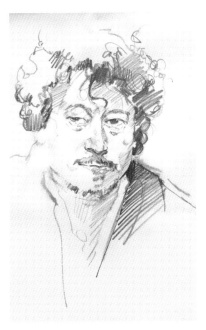

上田耕造

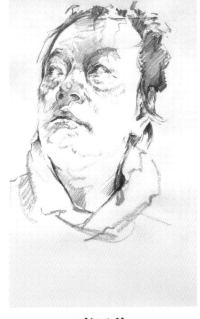

廣田稔

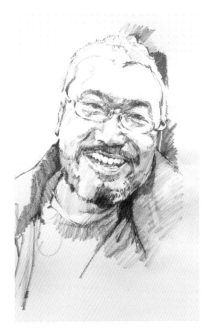

岡田高弘

素描並不是複製拷貝！

第 1 章 來吧，讓我們開始學習速寫

第 2 章 掌握人體描繪的13項重點

第 3 章 來自三人三種風格的速寫描繪實況 ·············· 77

第 4 章 以速寫來創作作品 ··································· 143

前言

本書特色

●本書刊載的速寫範例，幾乎都是嚴選3位畫家為本書描繪未發表的作品。

●關於描繪過程，也由數量龐大的照片紀錄中，挑選描繪時必要的重點項目加以解說。

●裸體人像速寫的部分，為了練習如何掌握人體構造，列舉10分鐘、5分鐘、2分鐘、1分鐘等4種類型人體姿態速寫作品。

●裝扮（著衣）人體的部分，將「細肩帶襯衣」與「連身裙」這2種的特徵，以10分鐘、5分鐘、2分鐘速寫等3種類型分別描繪。

●省略眼鼻口等局部表現，著重於身體整體的動作與形態。關於細部的呈現，請參考第20頁介紹的臉部描繪方法，以及第3章速寫描繪實況範例。

關於描繪時間

●速寫的練習加上時間的限制，耐心、反覆練習、累積經驗是很重要的事情。如果因為來不及完成，就擅自延長描繪時間的話，就背離了本書的宗旨。請務必以挑戰的心情面對各階段的課程。

●在第3章，我們將不同畫家的「來自三人三種風格的速寫描繪實況」隨著頁數的進展，以10分鐘、5分鐘、2分鐘、1分鐘速寫等壓縮描繪時間的速寫實況流程介紹給各位。練習的方法沒有限制。放鬆肩膀的力量，由1分鐘速寫開始練習，再慢慢地拉長描繪時間也無妨。

關於本書速寫作品尺寸

●本書中無另外記載尺寸的作品用紙皆為50×32.5公分。詳細的用紙尺寸解說及模特兒與描繪者的位置關係，請參考第159頁的解說。

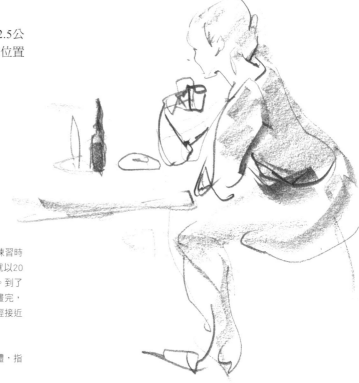

※**編輯建議**…千錘百鍊的職業畫家描繪速度非常快速，初學者練習時建議先以標示描繪時間的「2倍」為參考時間。標示10分鐘就以20分鐘、5分鐘就以10分鐘、2分鐘就以4分鐘或5分鐘進行描繪。到了終極的1分鐘速寫階段，雖然可能2倍時間的2分鐘也來不及畫完，也請務必挑戰看看。就本書而言，20分鐘的人體姿態速寫已經接近素描領域，刊載時將視為解說用或參考作品。

本書所述前、後、左、右等表達方式，基本上是以模特兒為主體，指其身體的右側或是左側。

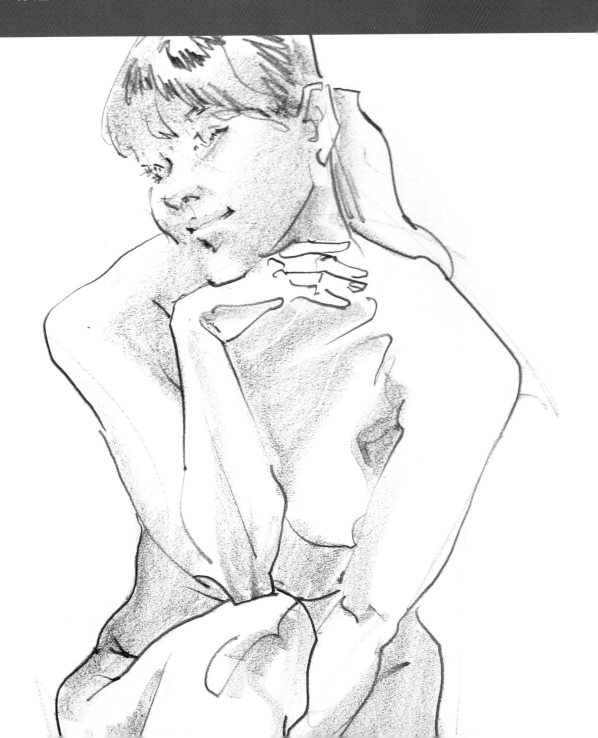

廣田稔　用一句話來說，速寫就是…

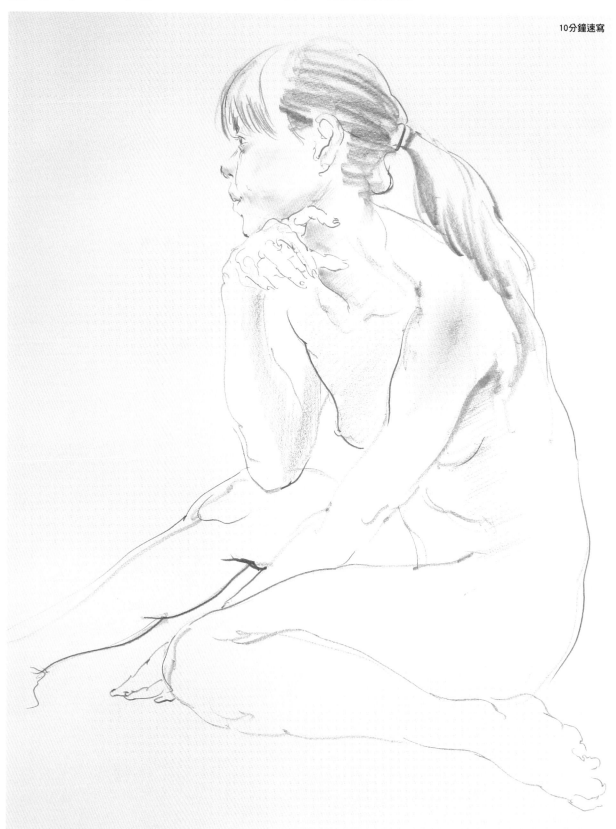

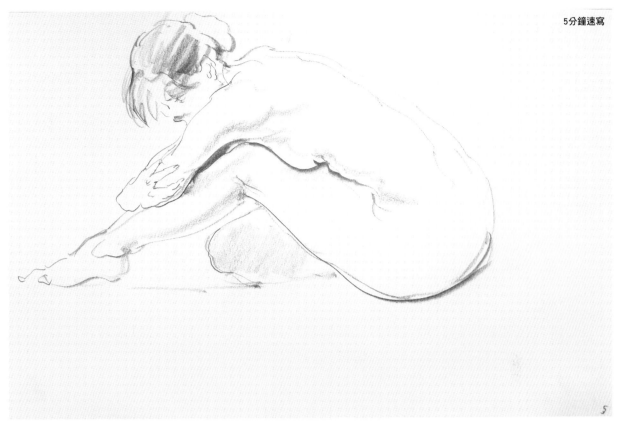

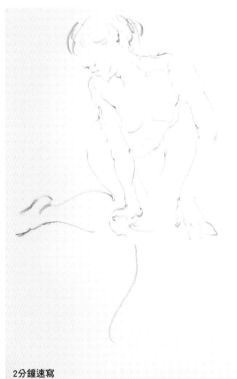

2分鐘速寫

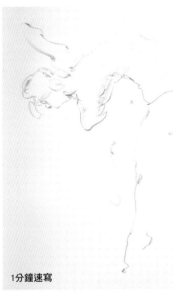

1分鐘速寫

○10分鐘速寫

這個時間不只是模特兒的形態感，就連臉部與手部的表情、皮膚及裝扮的質感、量感都能加以呈現。

除了線條白描之外，還有足夠時間追求調子的變化。

※裝扮…模特兒的衣著打扮簡稱為裝扮。

○5分鐘速寫

這個時間可以說是素描與速寫的分水嶺。要去意識明暗交界線的存在，加上調子即可表現出量感。

※明暗交界線…指面與面的邊界形成的界線。請參考第14頁。

○2分鐘速寫

不依靠調子，而是以白描的表情與律動感、筆壓來呈現寫生對象的形態與存在感。

到了2分鐘速寫這樣的時間後，連自己也沒有注意到的無意識部分，開始會產生重大影響，然後逐漸在畫面上穩固下來。

○1分鐘速寫

對於寫生對象瞬間感受到的形象及律動感，直接轉換成筆下線條的強弱變化。雖然描繪時間短暫，沒有檢查驗證的機會，但在某一層面來說，反而是最富情感，最能夠描繪出具有魅力的作品。

用一句話來說，速寫就是…要用言語表達實在太難了。大概就是用身體去感受寫生對象所發出來如同氣一般的感覺，並試圖將其轉換成線條與調子的過程吧。

上田耕造　速寫就是…直接了當！

10分鐘速寫

○10分鐘速寫
抓出參考線、確認構圖，將肌膚、頭髮、布料等不同「質感」分別以白描的方式描繪。要去意識明暗交界線的存在，加上陰影能夠強調空間與立體感。

※參考線…作為下筆參考而暫時畫上的記號或線條。
※質感…物體表面透過觀看或觸摸給人的感覺。

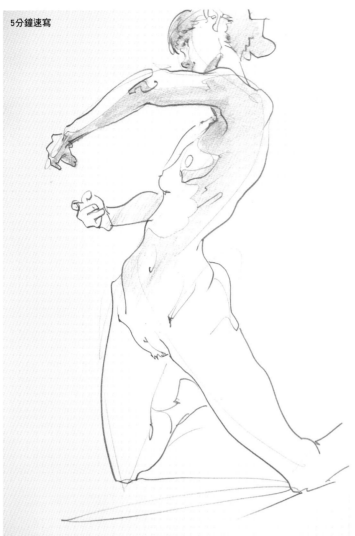

5分鐘速寫

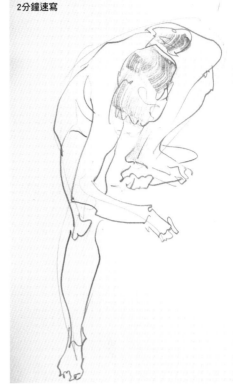

2分鐘速寫

> 既有愈見愈明的部分（細節），也有稍縱即逝的感覺（整體的動勢與起伏姿態）。速寫就是在時間愈縮愈短的條件下，透過眼手之間的動作協調，發掘出最初所觀察到的形態。

〇5分鐘速寫

由5分鐘開始，可以感受到速寫特有的「直接下筆」所須要的當機立斷。如同要和筆下描繪的線條與形狀相呼應般，腦海中接連的形象表現出後續的線條。

〇2分鐘速寫

沒有時間抓出參考線，由整體當中訴求最強烈的部分開始描繪。對於指尖及臉部這些複雜的部分，並非省略，而是要下工夫如何將其盡可能單純化。

〇1分鐘速寫

找出作為人物姿態本質的動勢，描繪時的順序與平常不同，而且進行大膽的取捨與選擇。這個作業過程與客觀的觀點將會同時進行。

1分鐘速寫

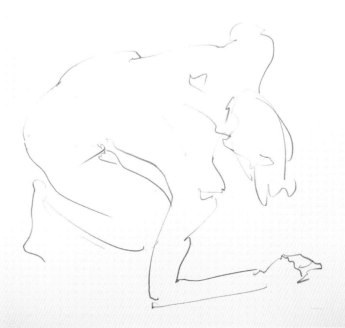

岡田高弘 速寫就是…說個分明

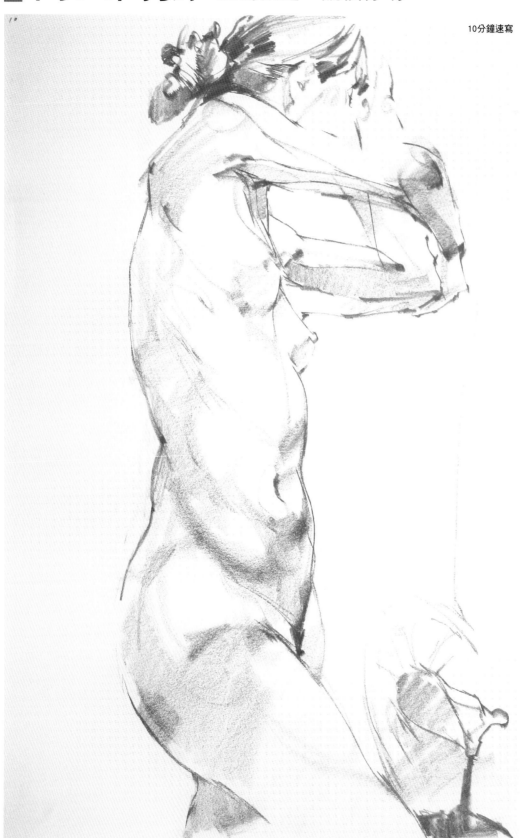

10分鐘速寫

○10分鐘速寫
前5分鐘要斜握
GRAFSTONE炭精
筆，先掌握人體大
方向的動勢，一邊
確認大的整體形
象，一邊以灰階
加上大致的陰影形
狀。後5分鐘則用
來進行「比對、探
討」到「修正」。

※GRAFSTONE炭精
筆…整枝筆都由石
墨芯構成的鉛筆。
請參考第50頁。

「描繪畫作」當中，唯一會事先訂出時間限制的就只有「速寫」。素描是加法，描寫的密度在某種程度上與花費的時間成正比，只要對寫生對象有新的發現，就沒有「完成」的時刻。而速寫則是減法，需將無用的要素刪去，以最少的要素，來掌握住寫生對象的形象方具意義。

2分鐘速寫

5分鐘速寫

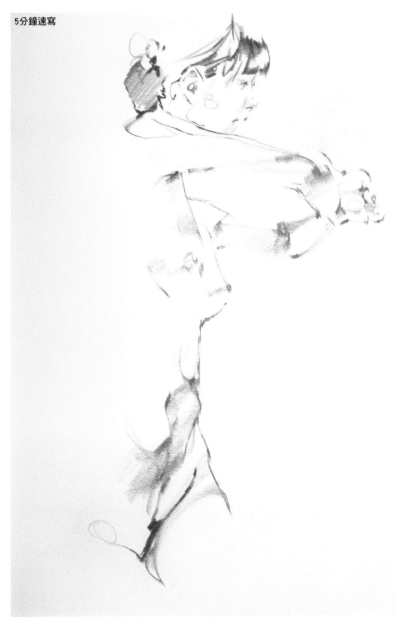

1分鐘速寫

○5分鐘速寫
起筆階段只是暫定，後續的「比對、探討」較為重要。到「修正」階段時，利用線條，將留下強烈形象的部分特別描寫出來。

○2分鐘速寫
省略參考線，直接以白描的方式將形態定出。為了加強形象的呈現，將必要的重點突顯出來。

○1分鐘速寫
這是我進行過時間最短的描繪方式。不要將此視為習作，而要以包含省略表現技法在內的白描（以線條白描為主體的作品）為完稿目標。

描繪前需注意的3個重點

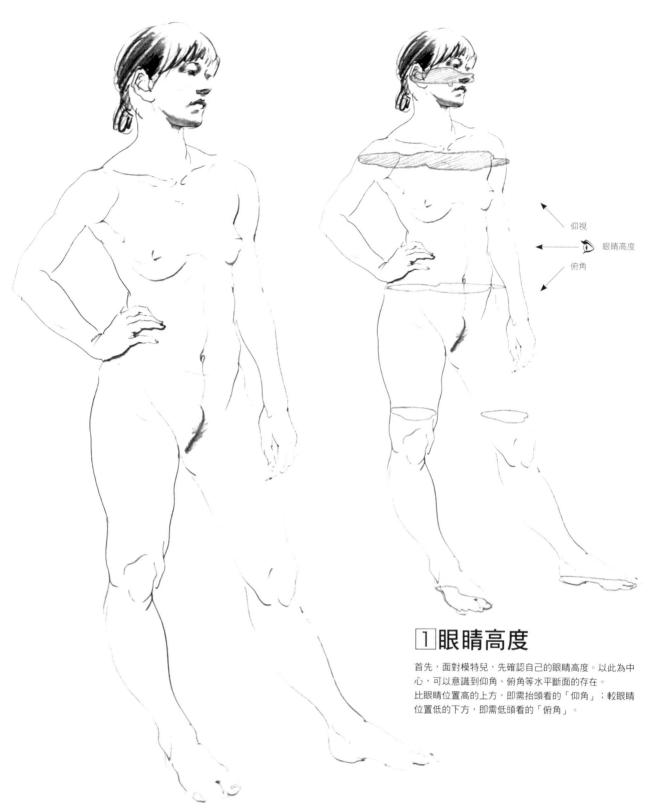

仰視

眼睛高度

俯角

1 眼睛高度

首先,面對模特兒,先確認自己的眼睛高度。以此為中心,可以意識到仰角、俯角等水平斷面的存在。
比眼睛位置高的上方,即需抬頭看的「仰角」;較眼睛位置低的下方,即需低頭看的「俯角」。

模特兒擺好姿勢了,起筆時要從哪裏開始觀察呢?不管在什麼情形,都不要受限於眼睛所見之物,首先要掌握模特兒姿勢所擁有的大結構。

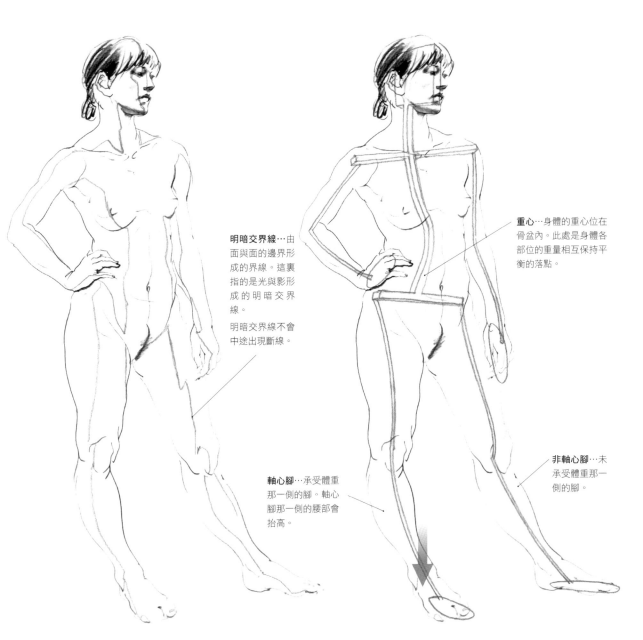

明暗交界線…由面與面的邊界形成的界線。這裏指的是光與影形成的明暗交界線。

明暗交界線不會中途出現斷線。

重心…身體的重心位在骨盆內。此處是身體各部位的重量相互保持平衡的落點。

軸心腳…承受體重那一側的腳。軸心腳那一側的腰部會抬高。

非軸心腳…未承受體重那一側的腳。

②光的方向

確認光線由哪個方向照射過來。物體只要受光就會產生陰影。只要掌握明暗交界線與光的方向，就比較容易營造出立體感。

正面

側面

明暗交界線

為了要能夠掌握身體的正面、側面等方向，可將各部位視為大小不一的盒子。

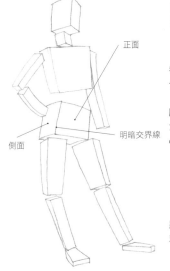

③結構組合（構造）

觀察時要想像骨架與重心的位置。掌握脊椎和軸心腳（承受體重那一側的腳）、腰部與肩部的傾斜等這些大結構的組合。此又稱為construction（構造之意）。

將左右成對的部分相連接，就能掌握傾斜角度的變化。

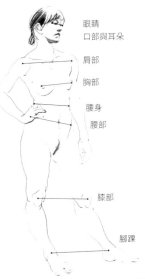

眼睛
口部與耳朵
肩部
胸部
腰身
腰部
膝部
腳踝

描繪時的鉛筆握法及運筆方式

讓我們隨著範例的示範過程，看看實際描繪速寫時的鉛筆握法。描繪時可以視個人喜好使用由石墨芯構成的鉛筆型「GRAFSTONE炭精筆」或四角形的「GRAFCUBE炭精條」等工具。

※量感…在繪畫中表現彷彿存在於實際空間中的重量或體積的感覺。

▌使用鉛筆時

1 描繪細部時將鉛筆直握，如同要控制寫生對象表現般，畫出纖細的線條。

2 追尋整體概要的流向時，要將鉛筆平握。能夠畫出較粗且筆觸微妙差異的線條。

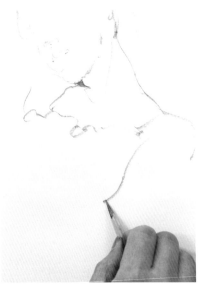

3 將鉛筆平握時，可以跟著寫生對象的表情加上筆觸的粗細變化。

具有粗細變化的單側暈染線條。

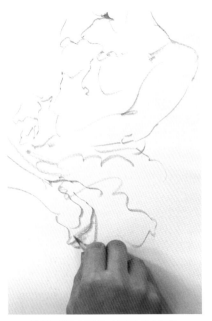

4 使用鉛筆筆尖側腹，快速塗抹大面積。

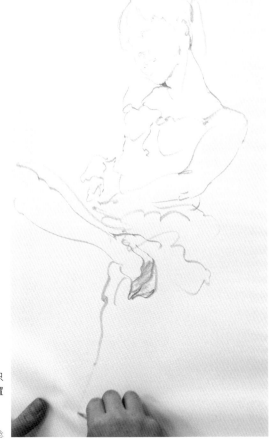

5 透過筆壓的變化，就算只有白描，也能表現出位置與量感。

細肩帶襯衣裝扮　2分鐘速寫

廣田稔

使用炭精筆與
炭精條

整枝筆都由「筆芯」構成，也稱為全鉛筆。關於工具的介紹請參考第50頁。

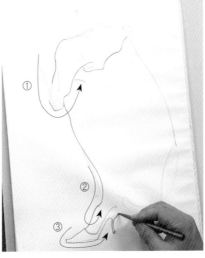

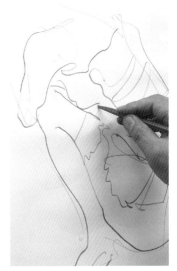

1 抓出參考線後，一氣呵成將輕重緩急的線條畫出來。直握炭精筆，如同在紙上滑行般畫出滑順的長曲線。

2 將手懸空在畫面上方，這樣可以描繪出自由度高且具速度感的線條。

3 掌握住主要流向後，直握炭精筆，以短曲線表現出隨著人體構造形成的關節形狀（尺骨）。

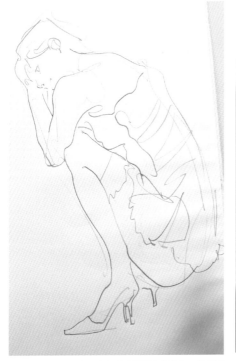

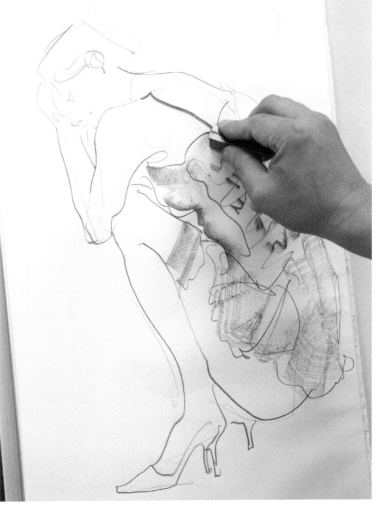

4 請注意觀察表現出人體曲線張力的線條，與呈現襯衣輕飄感線條之間的變化。透過速度感與筆壓來形成差異。

5 用炭精條俐落畫出肩帶的實體感，一併表現出肩部的量感。襯衣的質感表現也可以透過平握炭精條畫出的柔軟調子來呈現。

細肩帶襯衣　2分鐘速寫　上田耕造

描繪時，鉛筆不要離開畫紙

形

運筆時，要以「筆劃分離，但線條一氣相連」這樣的平衡意識進行描繪。

以日文平假名「い」字的要領描繪

描繪人體時，只要抓住成對形狀之間的關聯性，就可以掌握到自然的形狀，因此運筆很重要。在此為各位介紹日文平假名「い」這個線條筆斷氣連的運筆方法。因為描繪的時間很短暫，盡可能鉛筆不要離開畫紙，將身體的立體形狀以「交互」的方式描繪。

腰部到腳部的形狀（側面）

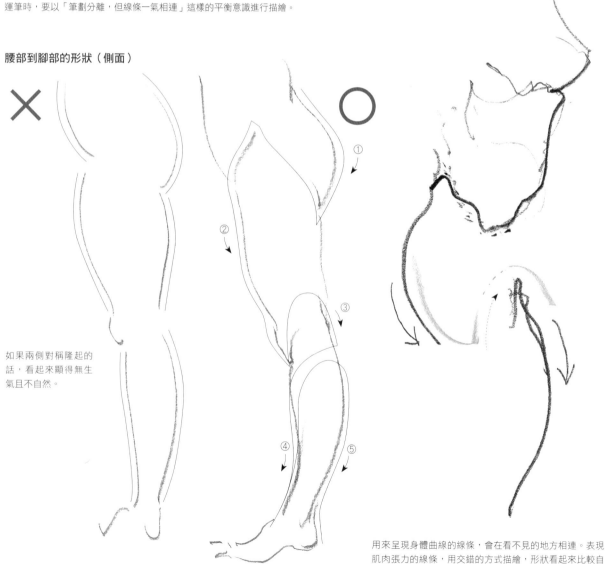

如果兩側對稱隆起的話，看起來顯得無生氣且不自然。

用來呈現身體曲線的線條，會在看不見的地方相連。表現肌肉張力的線條，用交錯的方式描繪，形狀看起來比較自然。

「いい形」由「いい線」形成

透過速寫的製作，來介紹活用「いい形」的運筆範例。

形

1 畫出抬高的右臂連接到肩膀的線條。

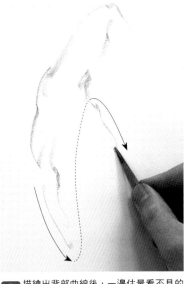

2 描繪出背部曲線後，一邊估量看不見的裏側形狀，一邊接著畫出胸部。

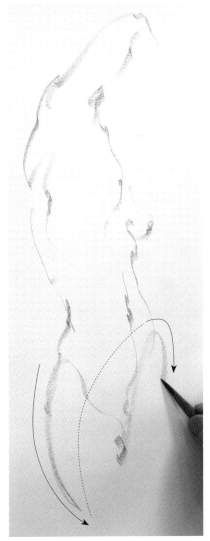

3 抓出右側大腿的形狀，朝向左側的腰部運筆。

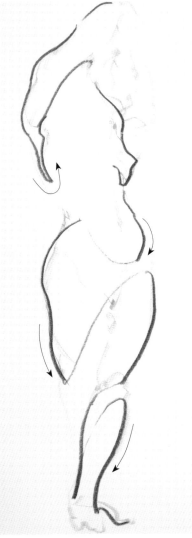

虛線部分是「用眼睛追隨的路徑」，運筆和「觀察」時眼睛動向相互連動。

4 完成作品。※繪製過程請參考第101頁。

裸體人像　1分鐘速寫　廣田稔

19

臉部的描繪方法 描繪朝左的臉部

透過速寫的實例，將焦點放在臉部的描繪方法，為各位介紹描繪方法的重點。

以經常描繪的斜側臉範例為中心，解說10分鐘與5分鐘的範例。

※**紙筆**…紙筆是將紙捲成鉛筆形狀的素描用具。請參考第50頁。

※**反光**…指在陰影中形成的明亮處。由照射在周圍的光線反射形成。

描繪斜側臉

1 描繪10分鐘人物姿態時，起筆先以平握鉛筆將大致的參考線畫出來。

2 3 使用紙筆在鼻子下方、上唇、眼睛凹陷處等朝向下方的面磨擦，呈現出陰影，並將輪廓凸顯出來。

4 鼻孔、唇形以白描的方式勾勒出來。

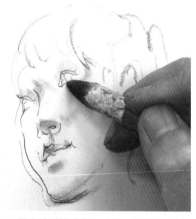
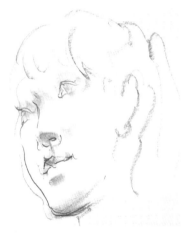
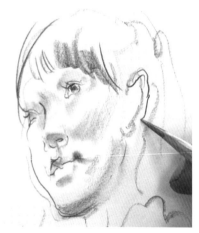

5 要意識到眼球是圓形的，用紙筆加上調子，不只是可見的部分，也要呈現出隱藏在後的眼睛部分。

6 朝向下方的部位帶著調子，看起來有立體感。

7 依據參考線，描繪出耳朵的形狀。

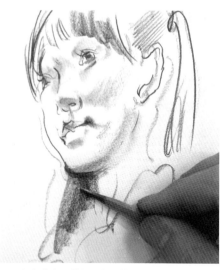
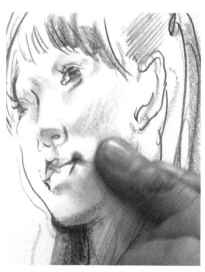
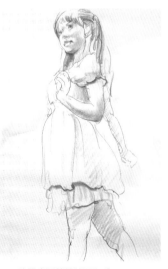

8 加上後方頭髮的黑色，襯托出下巴下面的反射光。

9 用指尖將鉛筆線條抹開，營造出臉頰的圓潤。

10 確認畫面整體的平衡感。

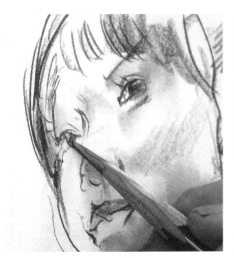

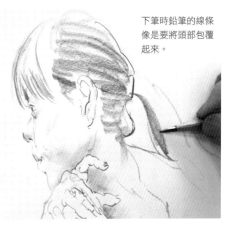

11 描繪瞳孔,將表情賦予臉部。

12 請注意鉛筆的各種不同呈現方式。
　　完成(局部)連身裙　10分鐘速寫　廣田稔

▌描繪側臉

運用線條的粗細、輕重變化,將眼睛、鼻子、臉頰之間的距離感和立體感營造出來。

1 藉由線條的起伏,呈現出臉部的立體感。

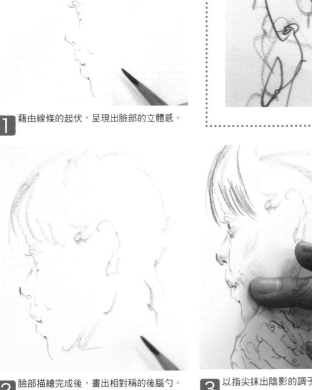

下筆時鉛筆的線條像是要將頭部包覆起來。

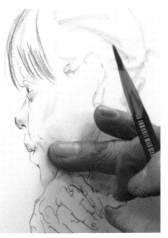

2 臉部描繪完成後,畫出相對稱的後腦勺。

3 以指尖抹出陰影的調子,並將頭部的量感營造出來。

4 藉由紮起的髮絲方向性,呈現出頭部的量感。
　　描繪途中(局部)　裸體人像　10分鐘速寫　廣田稔
　　＊參考第8頁。

描繪朝右的臉部

描繪接近側臉的斜側臉

掌握住由較高位置朝下看的俯視表情。

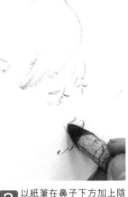

1 10分鐘人物姿態速寫起筆時，先以斜握鉛筆的線條抓出參考線。

2 眼睛、鼻子、口部也是順著球體描繪。

3 以紙筆在鼻子下方加上陰影，呈現出立體感。

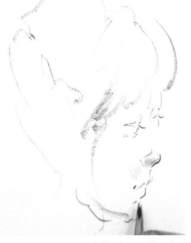
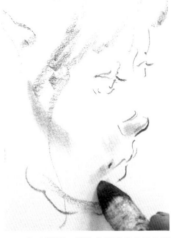
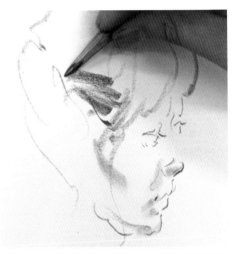

4 描繪下唇與下巴重疊的部分，呈現出深度。

5 加上陰影，營造出緊閉嘴角的立體感。

6 斜握鉛筆，以較重的線條呈現沿著頭部側面的髮絲走向。

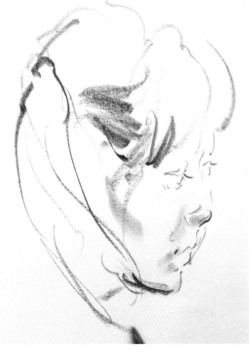
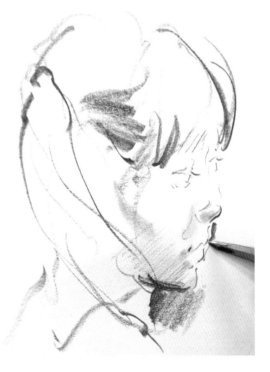

7 藉由描繪頭髮束起時的流向，表現出頭部扭轉的角度與曲線。

8 利用裏側頭髮的暗影，營造口部到下巴的立體感。

9 頸部的輪廓下筆要強,再逐漸放輕筆劃力道,營造出髮束的份量感。

10 增加前髮的線條,與後腦勺取得平衡。

描繪途中(局部) 連身裙裝扮 5分鐘速寫 廣田稔

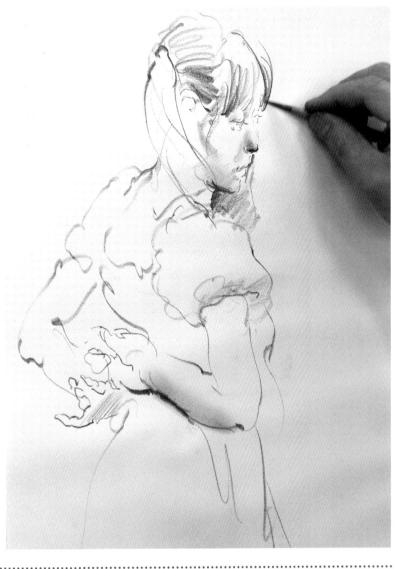

▎描繪比較接近正面的 斜側臉

1 快速抓出下巴、鼻子、上唇等朝向下方的面。

2 藉由描繪朝向下方的面,表現出作者於低處抬頭觀察寫生對象的位置關係。

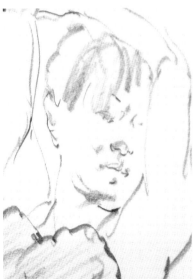

3 斜握鉛筆在眼睛的位置畫出參考線。

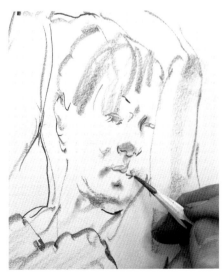

4 以銳利的線條勾勒出鼻子與口部。

描繪途中(局部) 細肩帶襯衣裝扮 5分鐘速寫 廣田稔

裸體人像的描繪方法 描繪站姿

■ 描繪正面 接下來我們來看全身的描繪方法。範例是5分鐘及10分鐘裸體人像速寫。

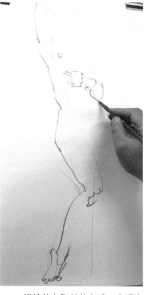
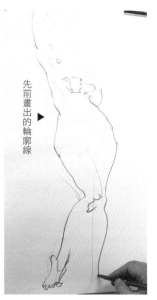

先前畫出的輪廓線 ▶

1 先畫出全身的參考線，掌握出完稿後的整體形象。實際上連接至背面看不到的形狀也要事先找出來。

2 將手肘到腳尖的長線條一氣呵成。

3 描繪放在胸前的左手，表現出身體的立體感。

4 一邊注意先前畫出的對側輪廓線，一邊描繪身體左側的線條。

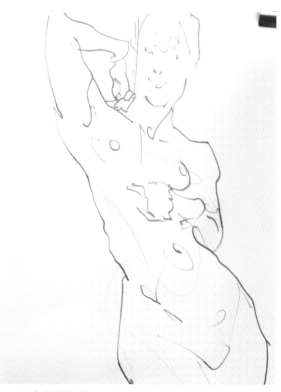
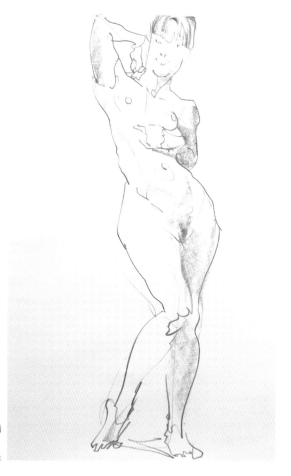

5 以參考線為依據，一邊確認身體兩側成對的部分，一邊進行白描。

6 加上表現立體感的局部調子。使用炭精筆（全鉛筆）描繪。

完成 5分鐘速寫 上田耕造

描繪側面

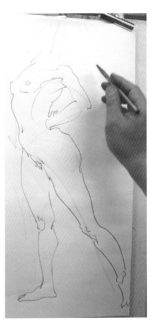

1 抓出參考線後，流暢地向下拉出前面輪廓線的飽滿曲線。

2 掌握筆勢的線條描繪呼應胸形的肘形，還有兩者之間形成的空隙之形。

3 呈現出與胸部後仰拉緊時，彎曲成弓形的線條及腳形。

4 描繪作為軸心腳的右腳，並抓出頭部的形狀。

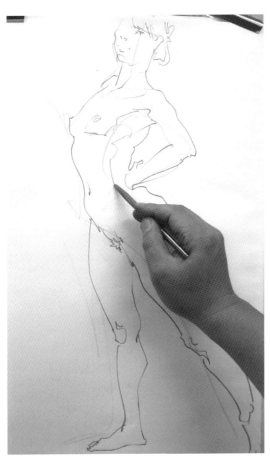

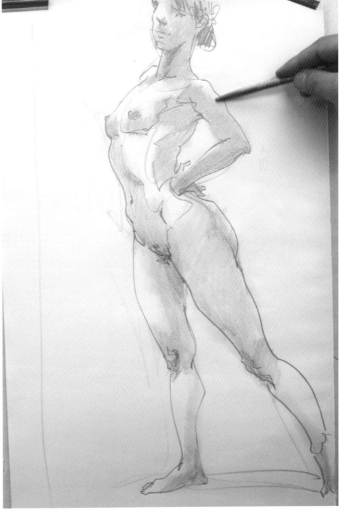

5 將前方的面與側面分開，沿著體幹（軀幹部分）加上明暗交界線。

6 為了要營造出量感，斜握炭精筆在陰影的部分抹上調子。

描繪途中　裸體人像　10分鐘速寫　上田耕造

描繪坐姿 ▌蹺腿將手臂抬起的姿勢

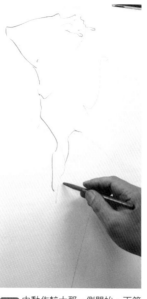

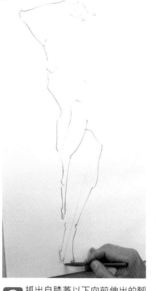

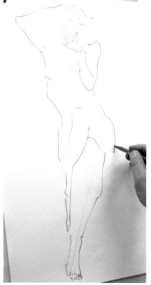

1 畫上參考線。心裏想好這個姿勢的特徵。

2 由動作較大那一側開始，下筆描繪時線條要富有節奏感。

3 抓出自膝蓋以下向前伸出的腳形。

4 描繪右側時，整個形要像是承接畫面左側一般。

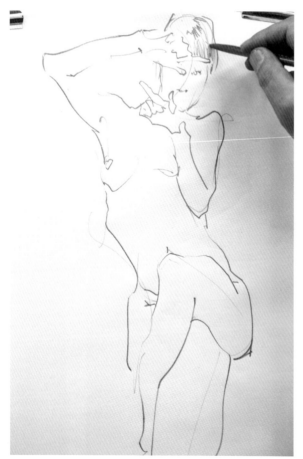

挑選可以表現出立體感的影子描繪上去。

5 利用與手指相碰觸的頭髮線條，表現出頭部的存在感。

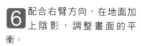

6 配合右臂方向，在地面加上陰影，調整畫面的平衡。

完成　10分鐘速寫　上田耕造

翹腿將手臂放下的姿勢

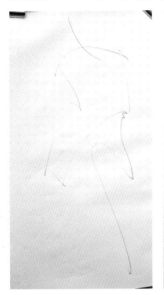

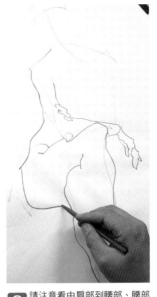

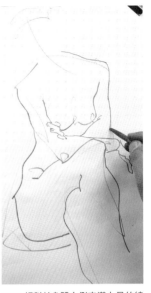

1 挑選可以表現身體姿勢扭轉的重點位置，畫上參考線。

2 由表現出手肘與膝蓋立體交疊的形狀開始描繪。

3 請注意看由肩部到腰部、腰部到臀部延伸線條的筆壓。

4 相對於身體右側充滿力量的線條，左側的形則較為簡素。

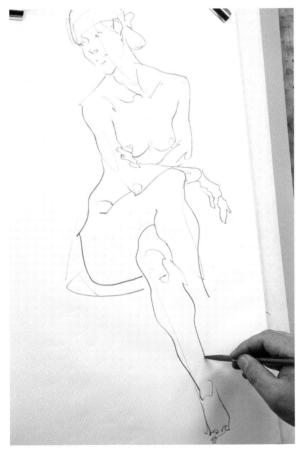

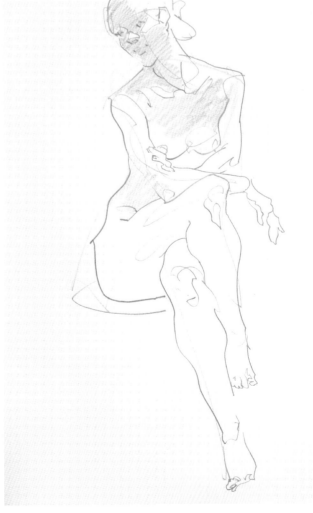

5 乍看之下，似乎就要描繪出左腳的足踝…

6 其實這是在描繪縮入內側的右腳腳尖的輪廓線。上半身大量抹上陰影，試圖營造出翹起的雙腿突出靠近眼前的效果。

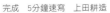

完成　5分鐘速寫　上田耕造

27

著衣人體的描繪方法（1）描繪細肩帶襯衣裝扮

廣田稔的示範 其一 這裏將透過10分鐘、5分鐘、2分鐘的人物姿勢速寫，重點解說衣服的表現手法。

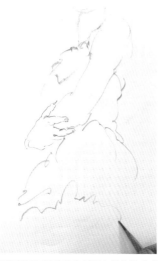

1 分別使用不同的線條來呈現衣服的質感或表情。

2 蓬鬆的裙子部分以斜線條來加上調子。畫上手臂的明暗交界線，將人體與衣服的差異突顯出來。

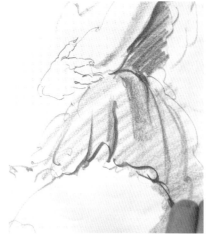

3 上臂的邊界到腰部、裙子下擺的暗色部分，要一邊調整筆壓，一邊描繪。

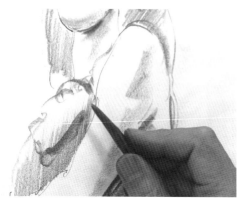

4 藉由胸部下方的衣服暗影，將明亮的手臂形狀襯托出來。

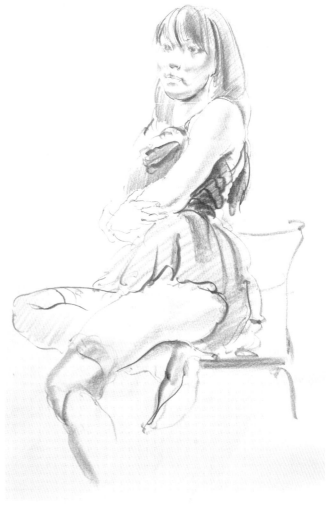

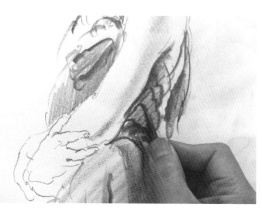

5 描繪出胸部的明暗交界線與衣服的紋路，表現出身體的圓潤。

6 請注意用來表現身體線條和表現衣服線條之間的差異。

完成 10分鐘速寫

其二

1 裙擺以強烈的線條描繪，將沿著腿部曲線而形成的陰影與立體感營造出來。

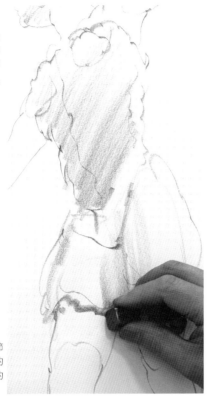

※**排線**…藉由以關節為支點，進行畫圓的運動要領描繪出來的線條。

上半身的旋轉扭曲要與體幹的構造相符。

裙子部分的擺動可讓人感到印象深刻。

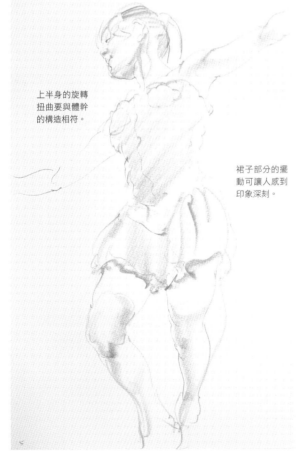

2 透過排線來呈現姿勢的動作，分別描繪出上半身與下半身衣服的不同表情。

完成 5分鐘速寫。

其三

1 抓出衣服上出現的正中央線，表現出由胸部到腹部的凹凸起伏。

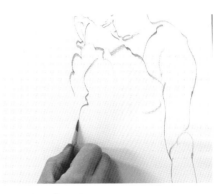

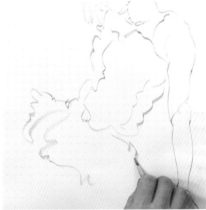

2 對應腹部的曲線，描繪出由腰部擴展到背面的輪廓線。

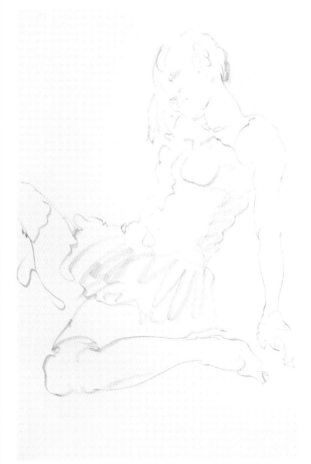

3 請參考拉緊、伸展的人體，以及因動作而出現變化的衣服線條在性質上的不同之處。

完成 2分鐘速寫

29

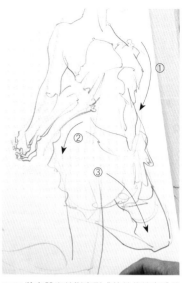

1 挑選較醒目的外形，畫上足以看出完成圖形象的參考線。

2 由這個姿勢的特徵，如「向後方伸展的手臂」及「挺出的胸腔」這些充滿張力的線條開始描繪。

3 將身體向前挺出形成的前後節奏感呈現出來。

4 藉由大腿上黑色鬆緊帶的角度，表現出腳的方向。

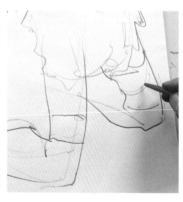

5 加上胸部下方的排線時要注意這裏有個面。

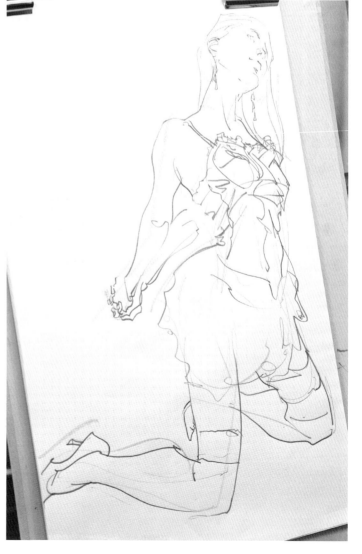

6 以線畫將整體描繪完畢的階段（到此約5分鐘）。

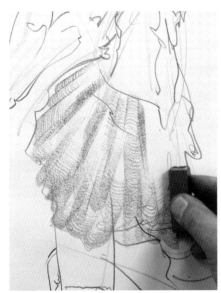

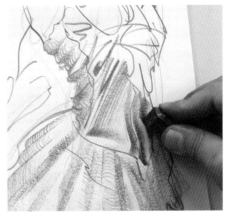

8 以同樣的技法，表現出黑膠皮衣的質感。

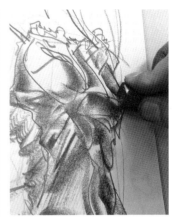

9 透過強調表面的明暗，表現出材質泛光的感覺。

7 使用以刀片加上刻痕的炭精條，表現裙子的質感與量感。

※**炭精條**…整個由石墨做成的四角形畫具。請參考第50頁。

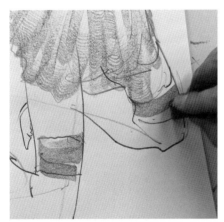

10 用炭精條的邊角，一筆描繪出黑色的鬆緊帶。

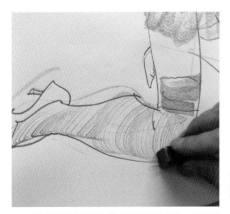

11 沿著腿部的圓潤起伏畫上網襪的線條。只要使用帶有刻痕的炭精條，就能輕易畫出均一的曲線。

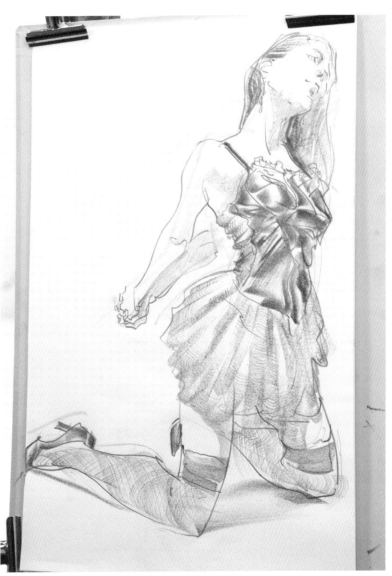

12 藉由左手臂與背部之間留白的處理方式，表現出背部的空間。黑膠皮衣極高對比的質感，適合用炭精條或粉彩筆來描繪呈現。

完成　10分鐘速寫

上田耕造的示範 其二

快速呈現的衣服質感

黑色炭精條（請參考第50頁）

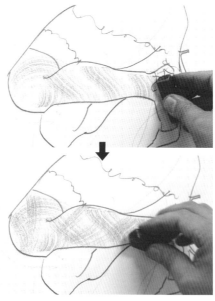

網襪…使用加上刻痕的黑色炭精條，沿著腳形交錯描繪出網襪的質感。

絲襪鬆緊帶部分的蕾絲紋路以鋸齒狀線條來表現。

蕾絲裙…質地輕盈的裙子，以波浪狀線條來描繪。

細肩帶襯衣…透過提高黑白對比的方式，表現黑膠皮衣的質感。

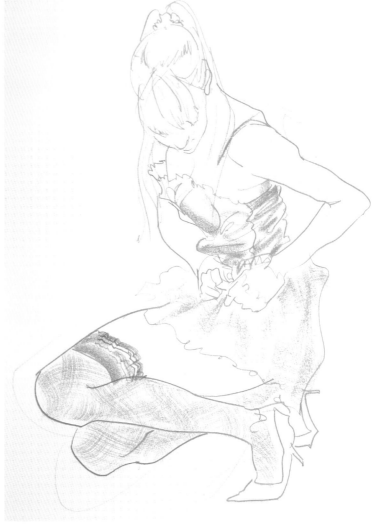

頭髮不上色，讓焦點集中在衣服上。

完成　5分鐘速寫

1 先由手肘彎曲姿勢的外形特徵開始描繪，此時還不要描繪頭部。裙子也只先抓出輪廓及加上縱向摺痕強調向前踏出的左腳。

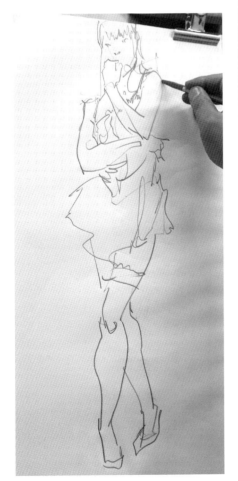

2 以左右關節的之字形排列形成的站立姿勢。
描繪途中　2分鐘速寫

1 包住身體的衣服以螺旋狀呈現。

2 透過線條的彎曲角度，表現胸部與腰部的不同朝向，以及背部後仰的弓形。

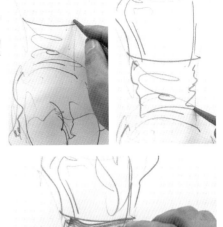

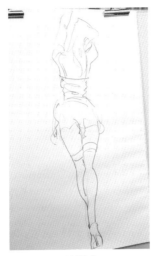

3 完成白描的階段。

4 塗黑腰部以上的衣服，表現出臀部的突出。加上橫向的粗線條。

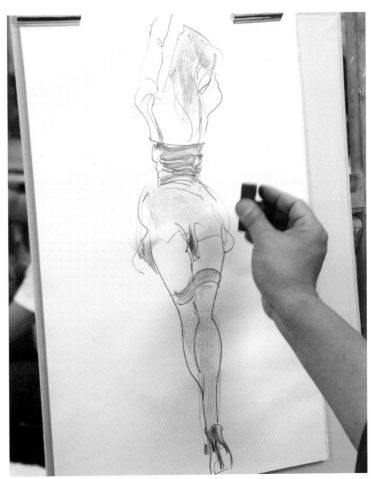

5 取得黑與白之間的平衡後，修飾完稿。

描繪途中　2分鐘速寫

▌岡田高弘的示範 其一

「速寫」可以說是作者與模特兒共同
合作而成的作品。模特兒以自身的感
性擺出姿勢，而作者透過自身的感性
接收訊息，再將其表現出來。模特兒
的表情與氣氛會因為不同的服飾裝扮
而有所變化，將這個變化描繪出來也
是樂趣之一。

1 描繪輪廓線同時表現出衣服的質感。將身體
右側富有張力的線條，與左側的纖細摺痕描
繪出來。

2 將踏向前方的右腳及收在後側的左腳動作形
成的裙子摺痕方向及陰影呈現出來。胸部皮
衣風格的硬質質感與裙子的輕柔質感線條要加以區
隔。

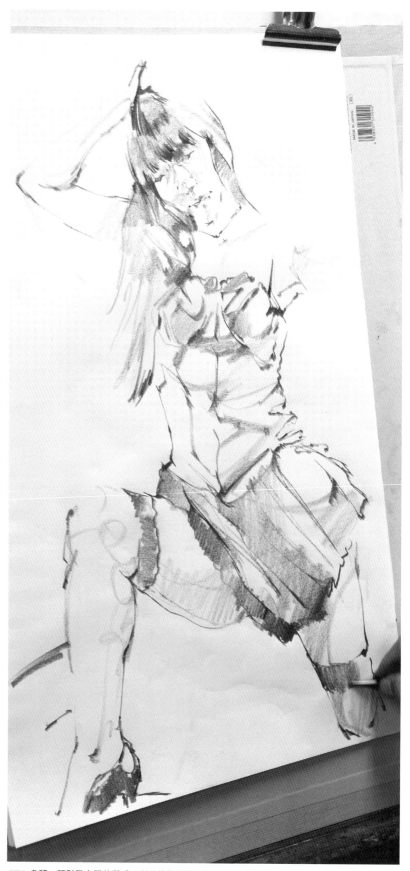

3 身體、頭髮及衣服的質感，利用線條與調子的不同技法來分別描繪。

描繪途中　10分鐘速寫

34

1 側臉與頭髮的流向，還有由背部向前面牽扯的肩帶、衣服的摺痕等，都透過線條的強弱來表現。

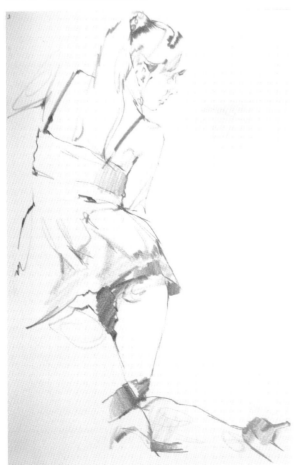

2 加上身體側邊的陰影，可以表現出背部的立體感、身體扭轉的角度以及量感。

完成　5分鐘速寫

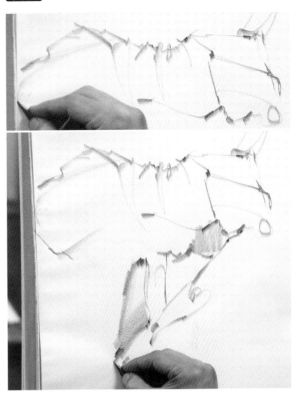

1 透過胸部伸展的線條與背部緊縮線條之間的差異，描繪出身體後仰的姿勢。

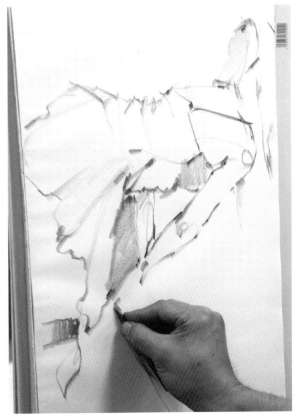

2 為了要將焦點集中在身體後仰成弓的曲線，作品中盡可能省略掉不必要的部分。

描繪途中　2分鐘速寫

著衣人體的描繪方法（2）　描繪連身裙裝扮

廣田稔的示範　其一

我們準備了兩套風格不同的衣服請模特兒裝扮。相對於合身貼緊上半身，強調身體曲線的黑色細肩帶襯衣裝扮，白色的連身裙裝扮只有束緊腰身，服飾整體給人有如將空氣包住似地輕盈寬鬆形象。圓形的袖子，以及兩層的裙擺，是相當優雅美麗的裝扮。

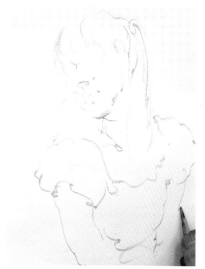

1 斜握鉛筆，描繪出帶有輕柔質感的白描。

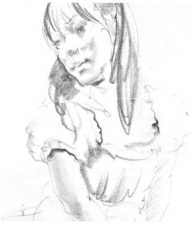

2 以紙筆與鉛筆將頭髮、肌膚與衣服的質感差異描繪出來。

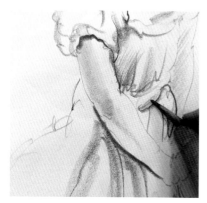

3 在衣服上加入柔和調子，表現出與人體不同的質感。

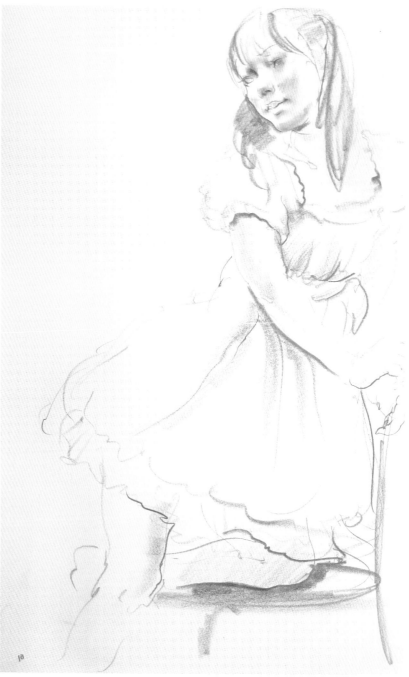

4 衣服整體都會出現摺痕。如果由身體部分的邊界開始描繪的話，比較容易掌握兩者之間的關係。

完成　10分鐘速寫

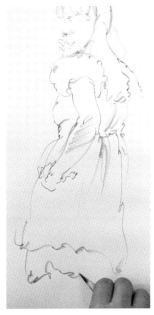

1 強調裙擺的部分，可以表現出裝扮的立體感。

2 在袖子加上柔和的陰影，營造出分量感。

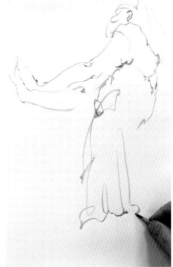

2 以輕柔的筆觸表現布料的質感。

1 水平抬起的手臂、因重量而自然垂下的布料皺褶，兩者要分開描繪。

3 描繪衣服在背後紮起的部分，襯托出腰部的量感。

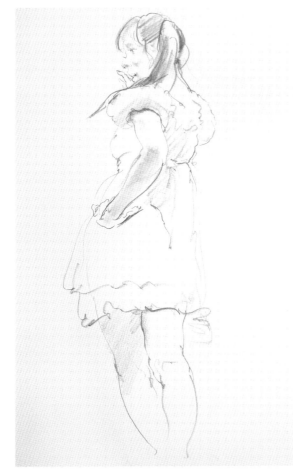

3 描繪線條充滿張力的手腕形狀以及朝作者方向突出的手肘，襯托出連身裙的輕盈質感。

完成　5分鐘速寫

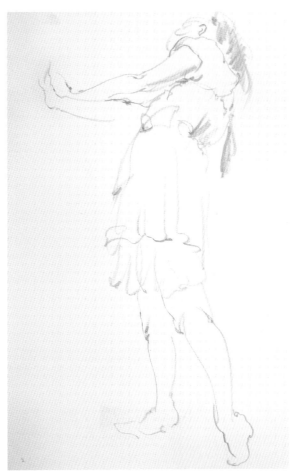

4 不要拘泥於一道一道的皺褶，而是要掌握整體的律動感，表現出衣料的輕盈。

完成　2分鐘速寫

1 由這個姿勢的特徵，向後突出的腰部開始描繪，接著再畫出衣服的皺褶裝飾部分。

2 先畫出下擺的線條，再加上垂直線描繪皺褶裝飾的摺痕。

3 以帶有圓弧曲線的摺痕表現出袖子的分量感。

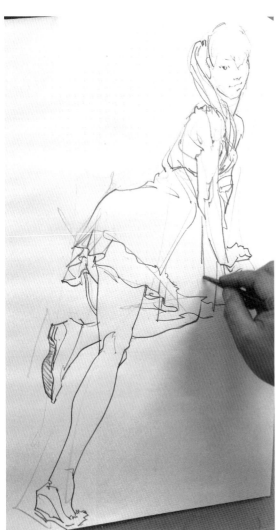

4 帶著速度感向下描繪出因重量而下垂的布料線條。

5 和裙子一樣垂直下垂的髮束，也帶來畫面的律動感。強調順著明暗交界線出現的陰影，讓人物充滿立體感。

完成　10分鐘速寫

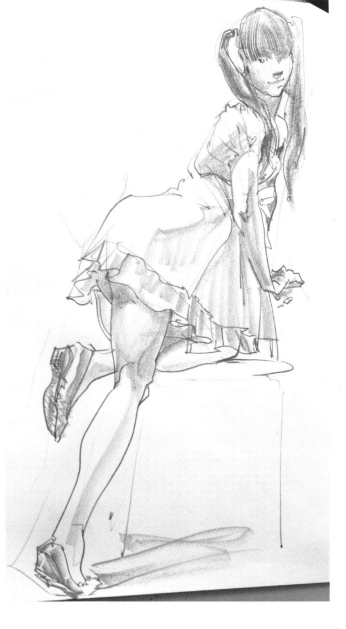

1 強調表現出胸部立體感細摺痕的明暗交界線部分，可以同時表現出布料的質感。

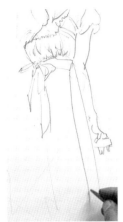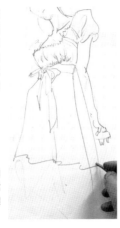

2 相對於細膩的質感表現，裙子側面的縫線要以富有速度感的直線條，製造出對比。

3 裙擺的曲線是讓裙子看起來有立體感的重點項目！

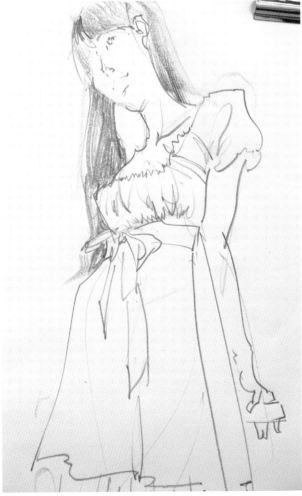

4 頭髮的暗色，可以襯托出裝扮的亮白。

完成（局部） 5分鐘速寫

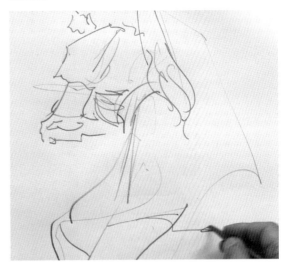

1 透過胸部的摺痕曲線、胸部下方的緞帶、裙子的下擺曲線，表現出身體的分量感。

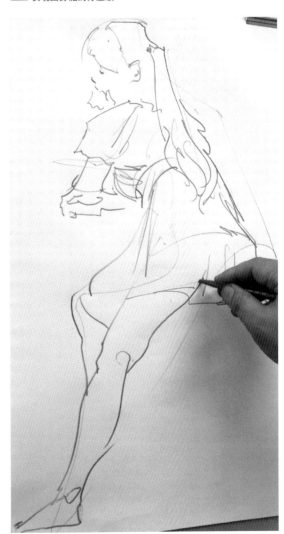

2 請參考範例將衣服摺痕的流向、左手手指及左腳的膕窩（膝蓋後側）單純化之後的形狀。

＊完成圖請參考第114頁。

描繪途中 2分鐘速寫

▌岡田高弘的示範 其一

在速寫的表現手法中，強弱的律動感是最重要的要素之一。畫面中的律動感是由明暗的對比、線條的強弱（筆壓的強弱）、線條下筆時的速度變化、「強調」與「省略」的對比而形成。為了要將寫生對象的形象進一步加強表現出來，我在描繪時會特別重視「強調」與「省略」的對比這種表現手法。

1 掌握住肩部及胸部這些成對的傾斜方向，可以表現出仰視角度的上半身。

2 描繪衣服中央的緞帶，表現出身體的傾斜。

3 一邊抓出身體與手臂之間的空隙形狀，一邊將手臂內側的曲線定下來。

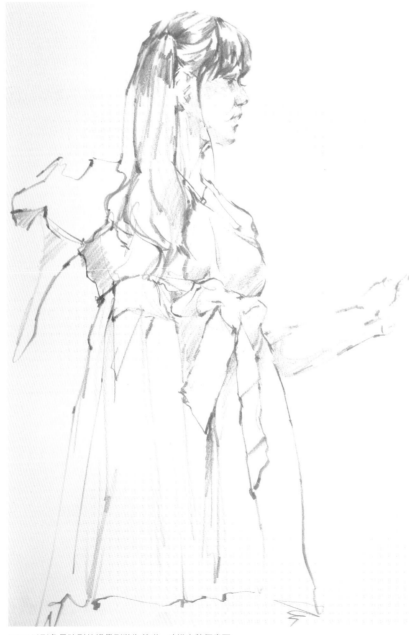

4 以區隔身體前面與側面的明暗交界線附近「布料摺痕」為基準，腰帶的方向會出現轉折變化。

5 以形象最強烈的緞帶形狀為基礎，建構出整個畫面。

完成 10分鐘速寫

其二

1️⃣ 透過交疊線條之間的關聯性，營造出位置的空間。

2️⃣ 以線條的強弱對比，營造出呈現前後關係的空間。

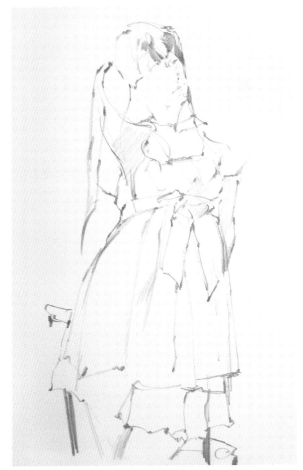

3️⃣ 藉由明暗的組合以及最少的線條表現完成的作品。

完成　5分鐘速寫

其三

1️⃣ 透過強弱有別的線條，將手臂動作造成裏側袖子形狀的變化呈現出來。

2️⃣ 沿著腰部的衣服線條中斷了，這是為什麼呢？

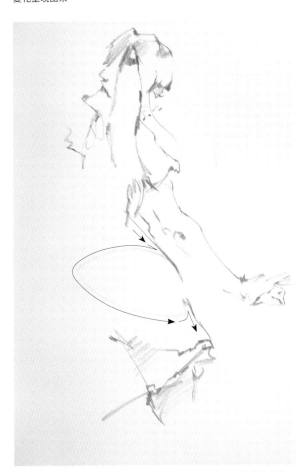

3️⃣ 只描繪單側的輪廓外形，強調弓形曲線的動勢。腰部的輪廓線一度先以臀部的明暗交界線來呈現，再回到整體輪廓線。

完成　2分鐘速寫

掌握人體的方法即為「軸線」與「構造」

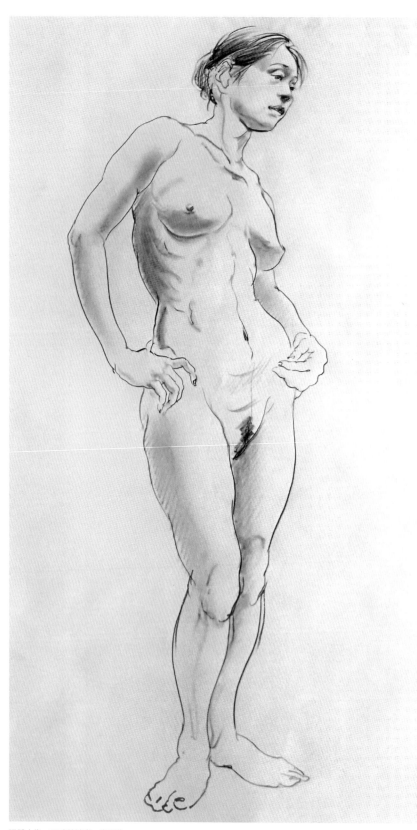

裸體人像　20分鐘速寫　廣田稔

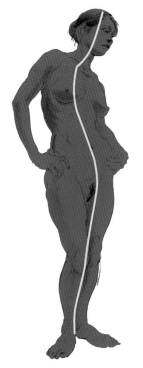

以整體構圖來觀察左側作品，並試著將人體內部的重心重量流向以縱向的軸線呈現。我們將此稱為動勢。

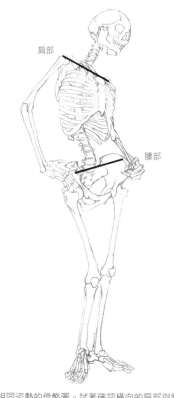

肩部

腰部

相同姿勢的骨骼圖。試著確認橫向的肩部與腰部的傾斜角度。

首先是掌握骨架與身體重心的落點、以及身體的扭轉彎曲

站立的模特兒，乍看之下似乎是靜止不動的。然而一旦將動勢抓出來，就能知道由頭部到腰部的重量，其實是依靠腳部支撐並保持姿勢。我們就由這個「對動作的理解」開始練習吧。

在這個姿勢中，體重都壓在左腳上，因此左腰會抬高。我們可以發現身體為了要保持平衡，右肩也會隨之向上抬高。

試著替換為單純的形體

骨骼顯現於體表的位置點

額頭

頭部 →

肩峰

下巴

肩部

由骨骼來判斷體幹（軀幹部分）的扭轉彎曲

髂骨

腰部

手肘頭（尺骨突出的形狀）

膝蓋

將在體表可以觀察出來的骨骼突出部位加上標示，並確認各自的位置所在。

橫軸是頭部、肩部及腰部。如此即可輕易確認身體的傾斜及扭轉方向。

可以看出左邊的腰骨有稍微向前傾。

接著是「小盒子」
與「大外箱」

請試著將人體的三大區塊替換成「小盒子」。將頭部、胸部、腰部以盒子形狀看待後，就更容易掌握方向與厚度。「大外箱」則是將整個人體包住的空間。

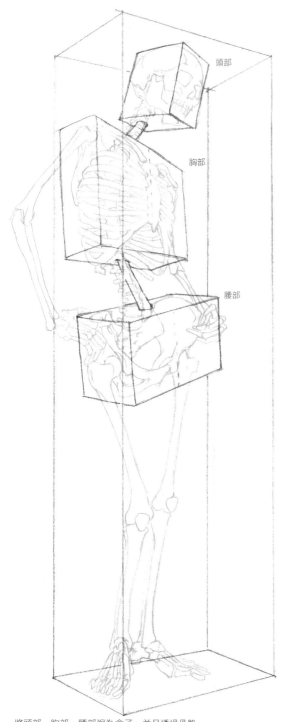

將頭部、胸部、腰部視為盒子。並且透過骨骼圖來探討方向、厚度之間的關係。

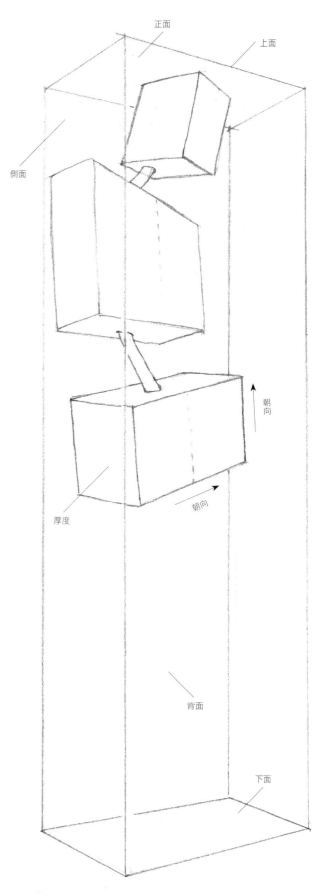

「大外箱」是所有小盒子朝向的基準。

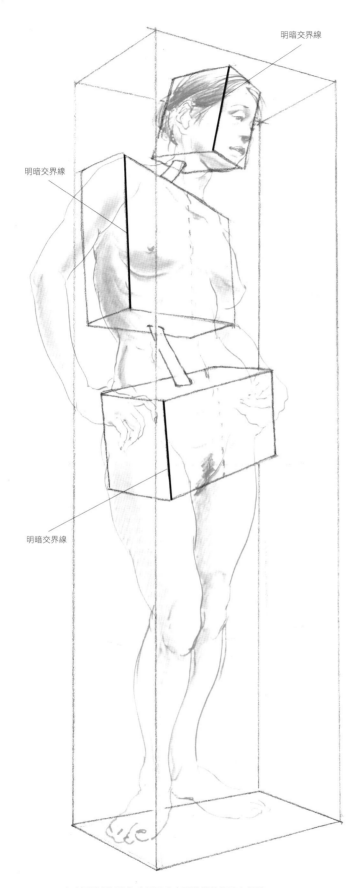

明暗交界線

明暗交界線

明暗交界線

心中要預想替換為盒形時會出現的單純明暗交界線。

心中預先找出替換為盒形時的明暗交界線

盒子的面與面交界處稱為明暗交界線。試著在人體的正面與側面之間畫上明暗交界線。只要能夠意識到明暗交界線的存在，就更能夠掌握住人體的立體感。

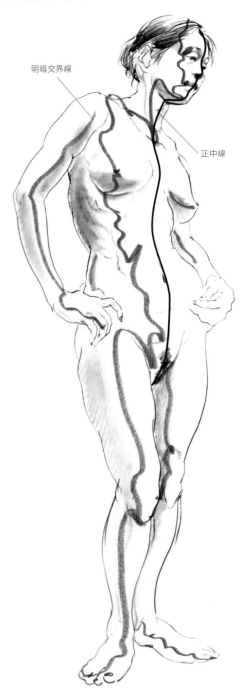

明暗交界線

正中線

由上圖可知實際上的明暗交界線並不是一直線，而是沿著曲面變化的線條。在此的明暗交界線是位於受到光線照射時，正面與形成陰影的側面交界處。

正中線…將人體表面左右對稱分開的線條。由頭部與身體前面到背部中央筆直繞行一周。

背面同樣也是「軸線」與「構造」

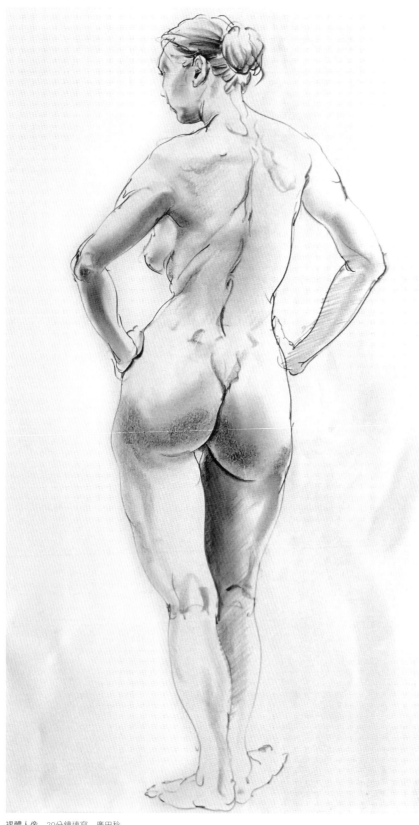

裸體人像　20分鐘速寫　廣田稔

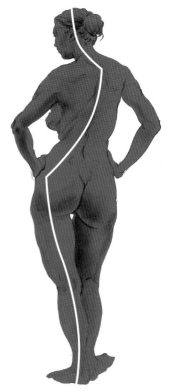

以整體構圖來觀察左側作品，並試著將人體內部的重心重量流向以縱向的軸線呈現。我們將此稱為動勢。

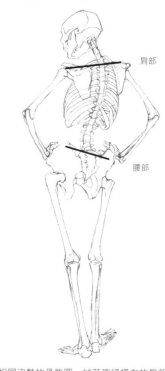

肩部

腰部

相同姿勢的骨骼圖。試著確認橫向的肩部與腰部的傾斜角度。

首先，與斜正面相同，
掌握骨架與身體重心的落點、以及身體的扭轉彎曲

將頭部、肩部及腰部替換為圓柱狀，並試著定出各自的朝向。在這個範例中，支撐體重的腰部左側朝向畫面前方突出。而左側的肩部則比腰部更朝靠近作者的方向後傾，可以看出肩部和腰部的朝向呈現扭轉的狀態。

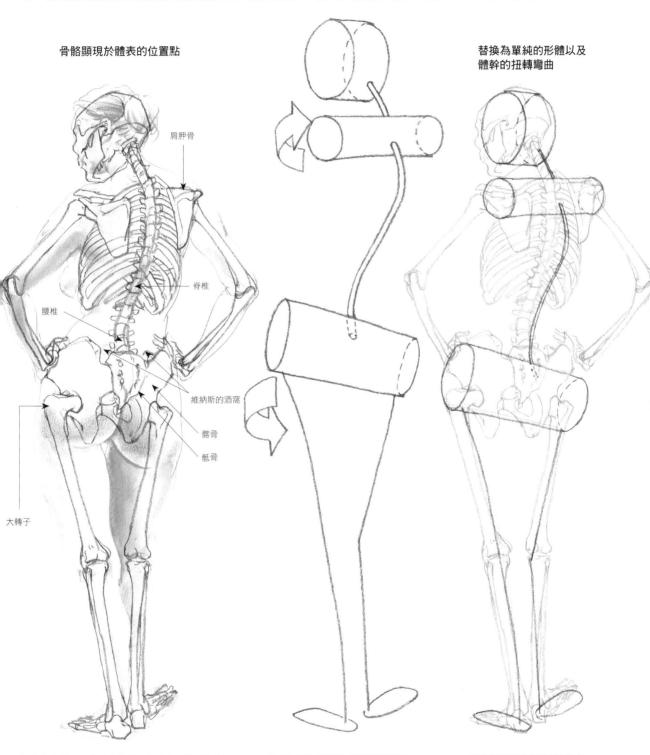

骨骼顯現於體表的位置點

肩胛骨

脊椎

腰椎

維納斯的酒窩

髂骨

骶骨

大轉子

替換為單純的形體以及
體幹的扭轉彎曲

腰椎向內彎，以便直立步行，髂骨會出現凹陷（維納斯的酒窩）也是人體獨有的特徵。

簡化為單純的形狀，驗證肩部與腰部的扭轉及朝向。

可以看出腰部左側朝前方突出。

背面也是「小盒子」與「大外箱」

背面可以藉由脊椎的曲線來理解頭部、胸部及腰部這些小盒子的連接方式。
與正面相同，將頭部、胸部及腰部當作小盒子。並搭配骨骼圖來探討朝向及厚度的關係。

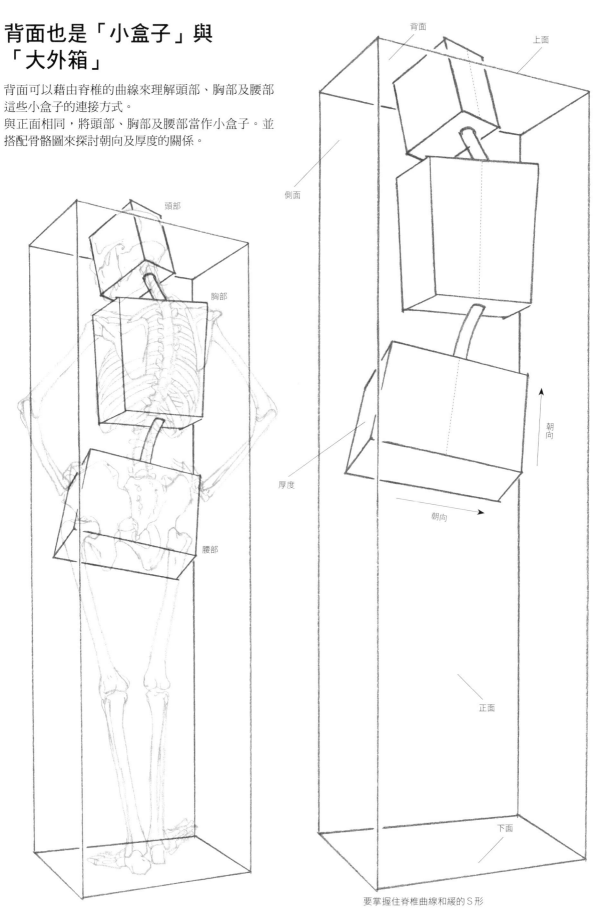

要掌握住脊椎曲線和緩的S形

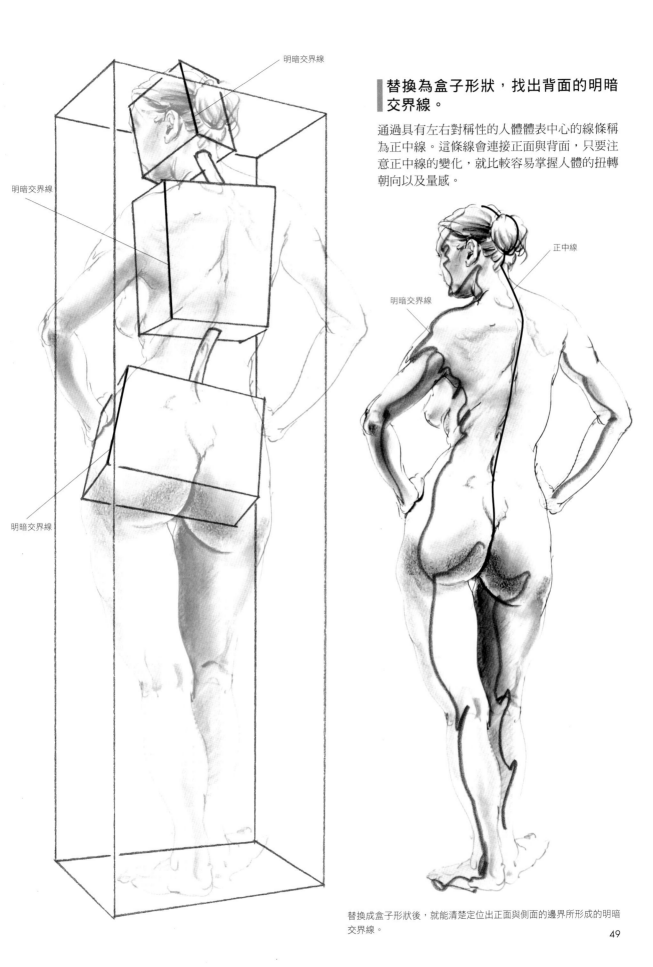

明暗交界線

明暗交界線

明暗交界線

明暗交界線

替換為盒子形狀，找出背面的明暗交界線。

通過具有左右對稱性的人體體表中心的線條稱為正中線。這條線會連接正面與背面，只要注意正中線的變化，就比較容易掌握人體的扭轉朝向以及量感。

正中線

明暗交界線

替換成盒子形狀後，就能清楚定位出正面與側面的邊界所形成的明暗交界線。

49

使用的畫材工具

▌廣田稔所使用的畫材工具 ·····

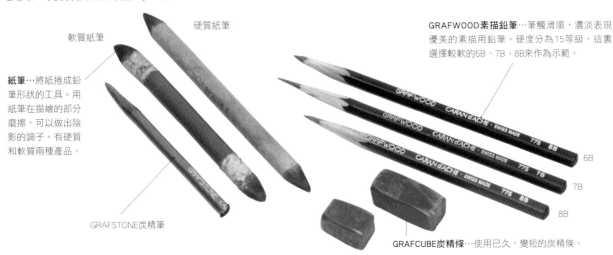

軟質紙筆

硬質紙筆

紙筆…將紙捲成鉛筆形狀的工具。用紙筆在描繪的部分磨擦，可以做出陰影的調子。有硬質和軟質兩種產品。

GRAFSTONE炭精筆

GRAFWOOD素描鉛筆…筆觸滑順，濃淡表現優美的素描用鉛筆。硬度分為15等級，這裏選擇較軟的6B、7B、8B來作為示範。

6B
7B
8B

GRAFCUBE炭精條…使用已久，變短的炭精條。

▌上田耕造所使用的畫材工具 ·····

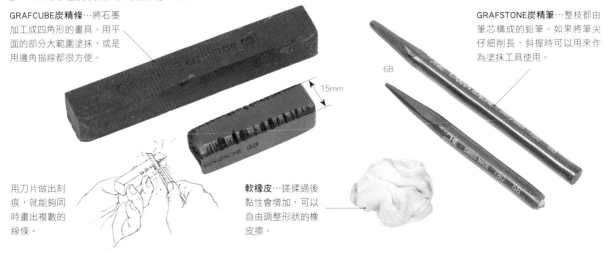

GRAFCUBE炭精條…將石墨加工成四角形的畫具。用平面的部分大範圍塗抹，或是用邊角描線都很方便。

15mm

用刀片做出刻痕，就能夠同時畫出複數的線條。

軟橡皮…搓揉過後黏性會增加，可以自由調整形狀的橡皮擦。

GRAFSTONE炭精筆…整枝都由筆芯構成的鉛筆。如果將筆尖仔細削長，斜握時可以用來作為塗抹工具使用。

6B

▌岡田高弘所使用的畫材工具 ·····

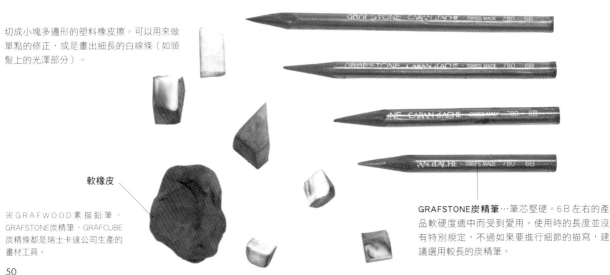

切成小塊多邊形的塑料橡皮擦。可以用來做單點的修正，或是畫出細長的白線條（如頭髮上的光澤部分）。

軟橡皮

※GRAFWOOD素描鉛筆、GRAFSTONE炭精筆、GRAFCUBE炭精條都是瑞士卡達公司生產的畫材工具。

GRAFSTONE炭精筆…筆芯堅硬。6B左右的產品軟硬度適中而受到愛用。使用時的長度並沒有特別規定，不過如果要進行細節的描寫，建議選用較長的炭精筆。

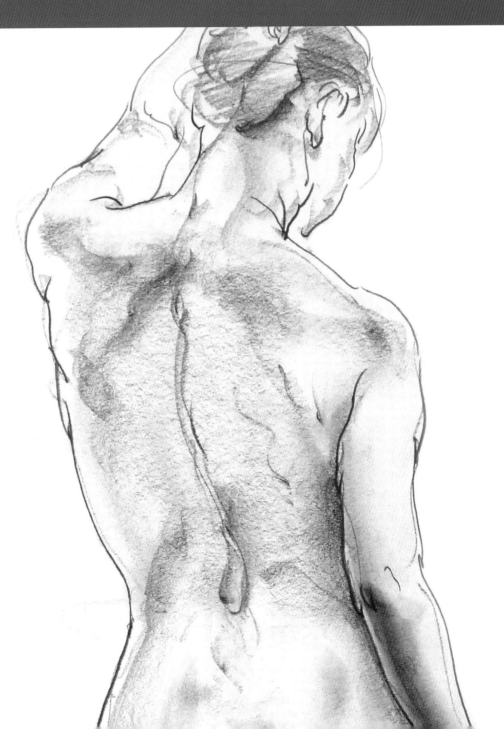

掌握人體的8項重點

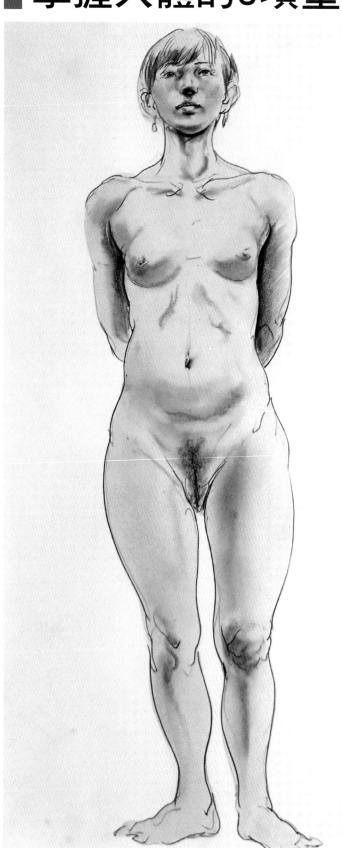

第1章「描繪前需注意的3個重點」提到眼睛高度、光的方向以及結構組合。在這裏讓我們更深入探討如何具體掌握這3個重點。

1 以軸線來掌握人體

描繪正面時

正面（前方的面）的縱軸是正中線，橫軸則以成對的身體構造連接而成的線為基準。

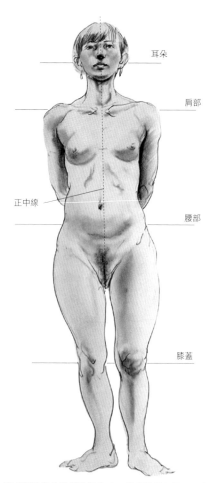

耳朵

肩部

正中線

腰部

膝蓋

將成對的部位以橫線連接時，幾乎呈現水平。正中線也接近垂直。

重量差不多平均落於兩腳的姿勢
由前方看向寫生對象時，橫軸的傾斜狀態是重要的參考基準。不僅是正面姿勢，在斜側面的姿勢也是一樣的。

裸體人像 20分鐘速寫　廣田稔

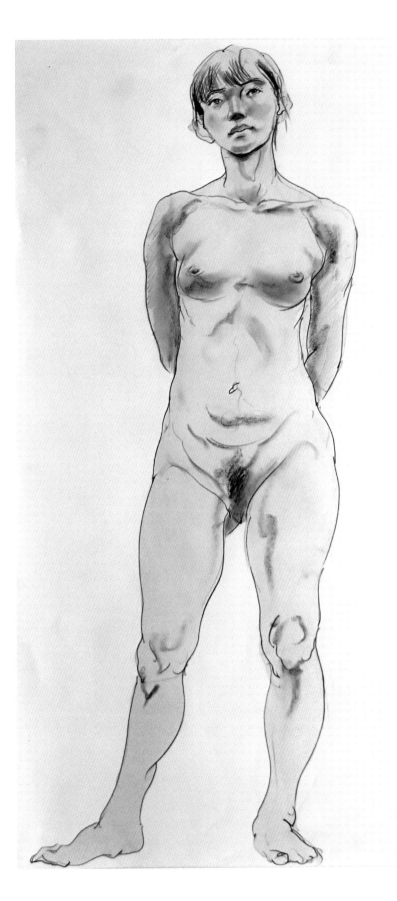

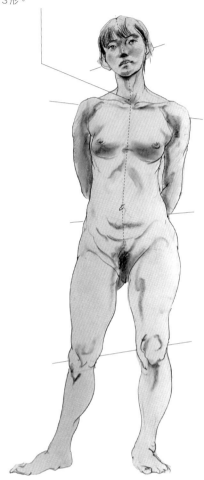

由頭部到頸部，再由身
體前面連接到背面的正
中線，形成曲線和緩的
S形。

承受重量的軸心腳（左腳）的「膝蓋」和「腰部」
會抬高，左側的肩部則會下垂以取得平衡。

由左腳承受重量的姿勢

裸體人像　20分鐘速寫　廣田稔

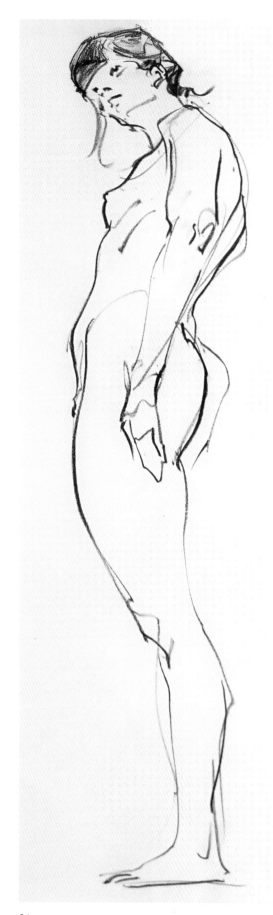

▍描繪側面時

由縱軸可以看出動勢的流向。掌握住重心重量的整體流向，描繪出具有動感的速寫吧。

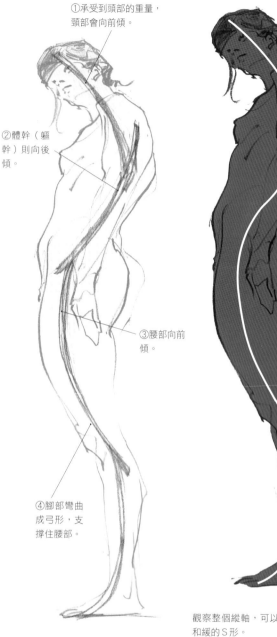

①承受到頭部的重量，頸部會向前傾。

②體幹（軀幹）則向後傾。

③腰部向前傾。

④腳部彎曲成弓形，支撐住腰部。

觀察整個縱軸，可以看見動勢形成和緩的S形。

重量分散於兩腳的姿勢　裸體人像　5分鐘速寫　上田耕造

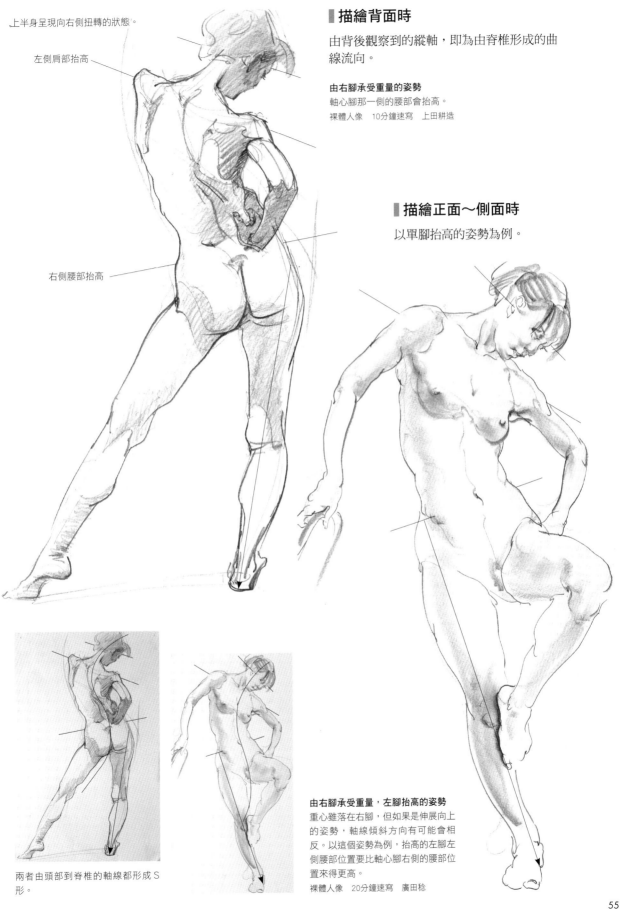

上半身呈現向右側扭轉的狀態。

左側肩部抬高

右側腰部抬高

▌描繪背面時

由背後觀察到的縱軸，即為由脊椎形成的曲線流向。

由右腳承受重量的姿勢
軸心腳那一側的腰部會抬高。
裸體人像　10分鐘速寫　上田耕造

▌描繪正面～側面時

以單腳抬高的姿勢為例。

由右腳承受重量，左腳抬高的姿勢
重心雖落在右腳，但如果是伸展向上的姿勢，軸線傾斜方向有可能會相反。以這個姿勢為例，抬高的左腳左側腰部位置要比軸心腳右側的腰部位置來得更高。
裸體人像　20分鐘速寫　廣田稔

兩者由頭部到脊椎的軸線都形成 S形。

②利用區塊掌握人體

觀察人體時，不要一開始就陷入複雜的細節部位，請先試著訓練掌握大概的區塊。

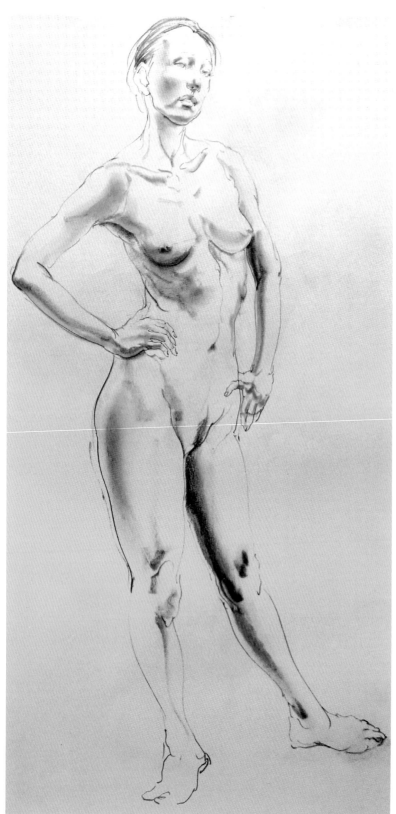

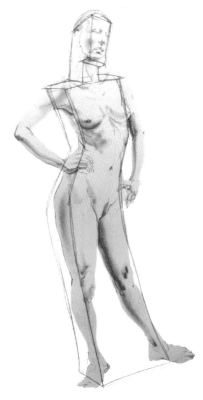

想像雕刻時打粗胚的狀態，不要拘泥於細節部分，以區塊的形式掌握人體。

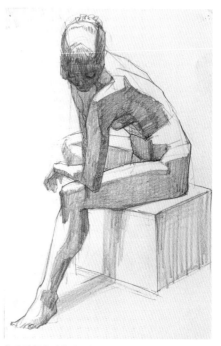

將人體視為塊狀時，較容易理解姿勢造成的面向。此時要姑且省略細節，以區塊的形式抓出大致的正面與側面即可。

裸體人像　上田耕造

由右腳承受重量的姿勢

裸體人像　20分鐘速寫　廣田稔

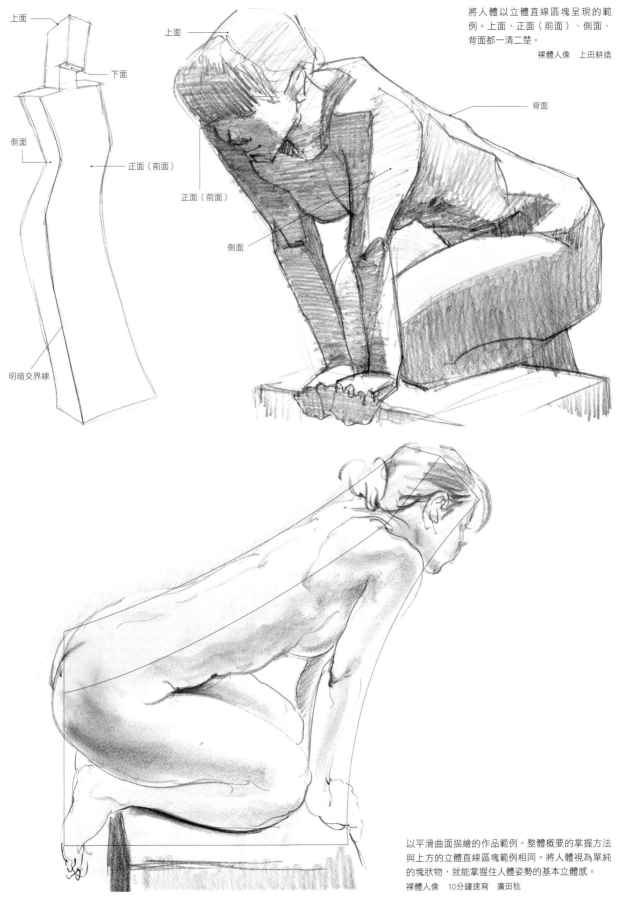

上面

下面

側面

正面（前面）

明暗交界線

上面

正面（前面）

側面

背面

正面（前面）

側面

將人體以立體直線區塊呈現的範
例。上面、正面（前面）、側面、
背面都一清二楚。

裸體人像　上田耕造

以平滑曲面描繪的作品範例。整體概要的掌握方法
與上方的立體直線區塊範例相同。將人體視為單純
的塊狀物，就能掌握住人體姿勢的基本立體感。

裸體人像　10分鐘速寫　廣田稔

③以明暗來掌握人體（1）…5種調子

以明中暗3種明度的調子為基礎

高明度（明亮）　　　　中明度（中間）　　　　低明度（灰暗）

首先由紙張的白、中明度的灰、低明度的灰開始練習。描繪時間短的情形下，將紙張的白當作受光線照射而形成的明亮面，陰影部分加上中間的灰與低明度的調子會更有效果。3種調子之間分別加上「稍高明度」與「稍低明度」就成為5種階段的調子。

在速寫作品中加上調子可以表現出量感。所謂的調子，就是將鉛筆線條重疊或是抹暈來呈現出灰色的濃淡調子。以照射在人體身上的光線與陰影作為參考，去決定明度的高低區分。所謂的明度，指的是物體的明亮程度。

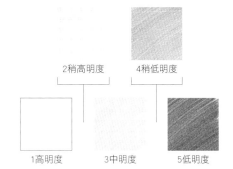

2稍高明度　　　　4稍低明度

1高明度　　　3中明度　　　5低明度

擴展為5種調子

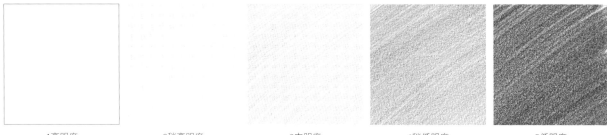

1高明度　　　2稍高明度　　　3中明度　　　4稍低明度　　　5低明度

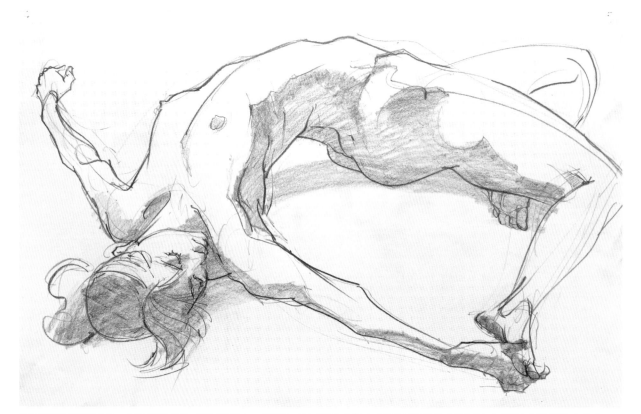

以3階段調子描繪的作品。人體「朝上的面」活用紙張的白，「側面」是中間明度的調子，頭髮及較深的陰暗部分則加上低明度的調子增加立體感。

▍活用光的方向，比較容易表現出立體感

愈是朝向光源的面愈明亮，隨著面向的轉變，分階段逐漸變暗。

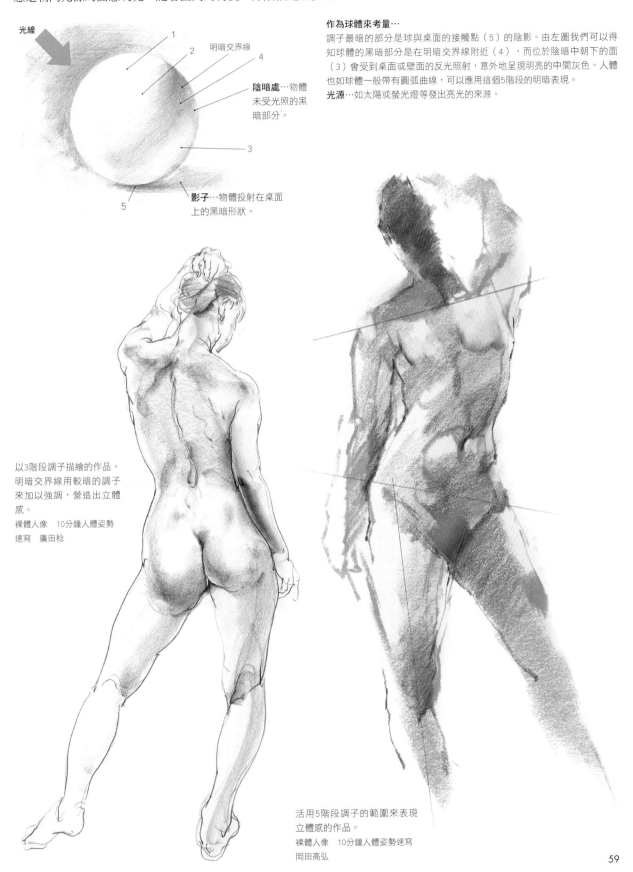

光線

明暗交界線

陰暗處…物體未受光照的黑暗部分。

影子…物體投射在桌面上的黑暗形狀。

作為球體來考量…
調子最暗的部分是球與桌面的接觸點（5）的陰影。由左圖我們可以得知球體的黑暗部分是在明暗交界線附近（4），而位於陰暗中朝下的面（3）會受到桌面或壁面的反光照射，意外地呈現明亮的中間灰色。人體也如球體一般帶有圓弧曲線，可以應用這個5階段的明暗表現。
光源…如太陽或螢光燈等發出亮光的來源。

以3階段調子描繪的作品。明暗交界線用較暗的調子來加以強調，營造出立體感。
裸體人像　10分鐘人體姿勢速寫　廣田稔

活用5階段調子的範圍來表現立體感的作品。
裸體人像　10分鐘人體姿勢速寫
岡田高弘

59

4 以明暗來掌握人體（2）…活用明暗交界線

人體是由連續的曲面所組成，因此可以將形狀替換為圓柱或是球體來看待。只要畫出受光面與陰暗面交界形成的明暗交界線，加上簡單的影陰，就能表現出立體的形狀。

光源

這個圓柱受到光線由側面直射，在中央會出現明暗交界線。

明暗交界線

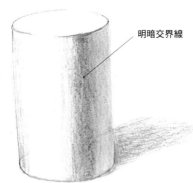

邊緣部分的明暗交界線看起來像是橢圓形。

當成圓柱看待時，側面的明暗交界線看起來像是直線帶狀。

光源

明暗交界線

當光線的來源繞到前方時，明暗交界線則會往背側移動。

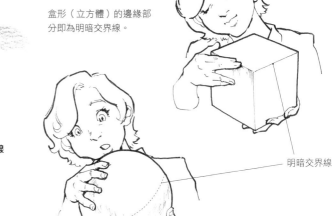

盒形（立方體）的邊緣部分即為明暗交界線。

明暗交界線

在如同圓柱或球體的曲面形狀上，因為面是連續的，所以要以光源方向為基準來描繪明暗交界線。光源的位置移動時，明暗交界線的位置也會隨之改變。

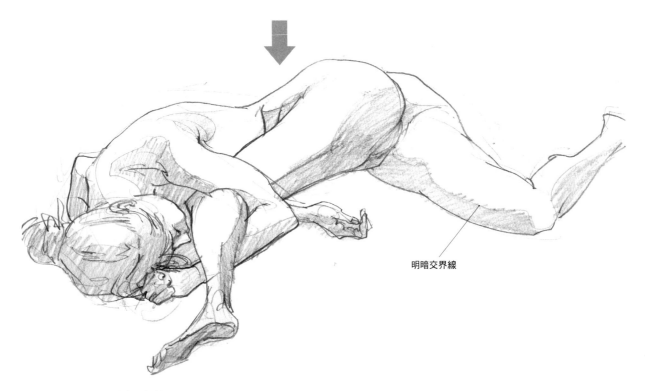

明暗交界線

將側面與前面分隔的明暗交界線範例
朝上的身體側面受光而顯得明亮，與陰暗面的界線形成明暗交界線。藉由明暗交界線的定位，形狀接近圓柱形的手臂與腳部的形狀變化就能簡單描繪出來。

裸體人像　10分鐘人體姿勢速寫　上田耕造

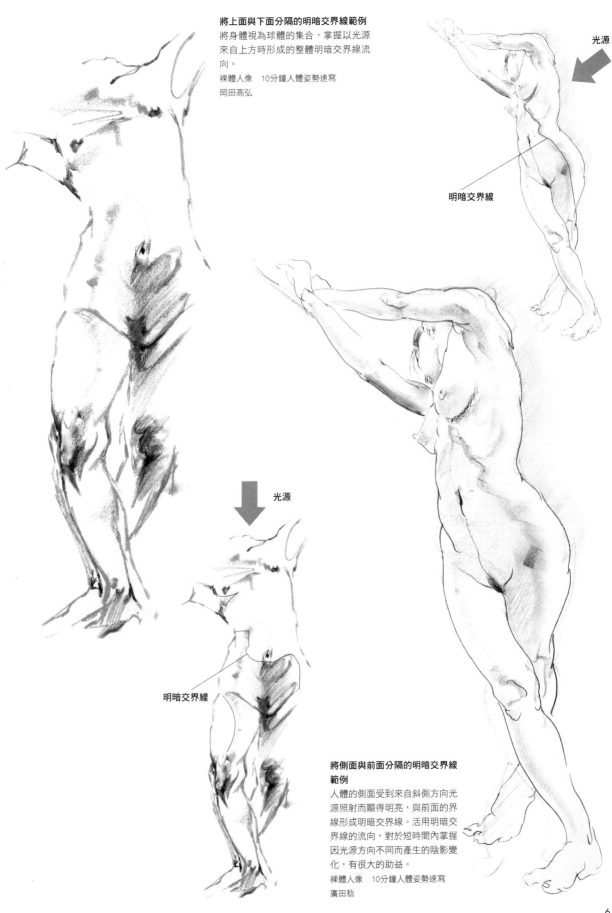

將上面與下面分隔的明暗交界線範例
將身體視為球體的集合,掌握以光源來自上方時形成的整體明暗交界線流向。
裸體人像　10分鐘人體姿勢速寫
岡田高弘

光源

明暗交界線

光源

明暗交界線

將側面與前面分隔的明暗交界線範例
人體的側面受到來自斜側方向光源照射而顯得明亮,與前面的界線形成明暗交界線。活用明暗交界線的流向,對於短時間內掌握因光源方向不同而產生的陰影變化,有很大的助益。
裸體人像　10分鐘人體姿勢速寫
廣田稔

5 以明暗來掌握人體（3）…視為多面體

人體是由連續的曲面所構成，但曲面沒有特定的邊界，是相當不容易掌握的形狀。描繪人體時雖然經常會使用到曲線，然而在觀察整體概要時，將人體替換成多面體會比較方便。透過面的朝向，也比較容易理解明暗調子的變化。

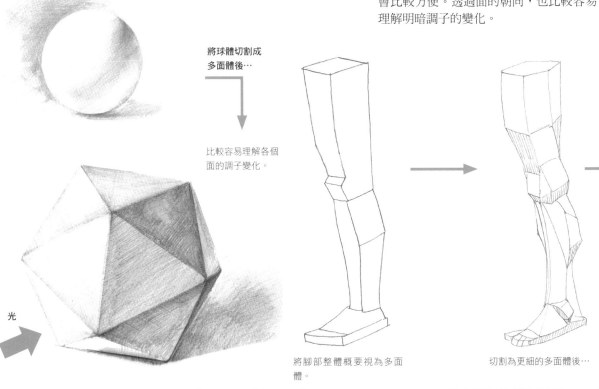

將球體切割成多面體後…

比較容易理解各個面的調子變化。

光

將腳部整體概要視為多面體。

切割為更細的多面體後…

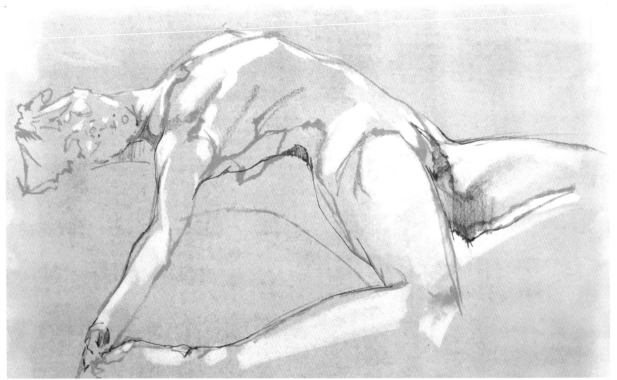

呈現中間調子面的範例
先將整個畫面加上淡灰色調子，再把人體以多面體呈現的範例。使用軟橡皮擦出白色來表現朝上的明亮面。

裸體人像　10分鐘人體姿勢速寫　岡田高弘

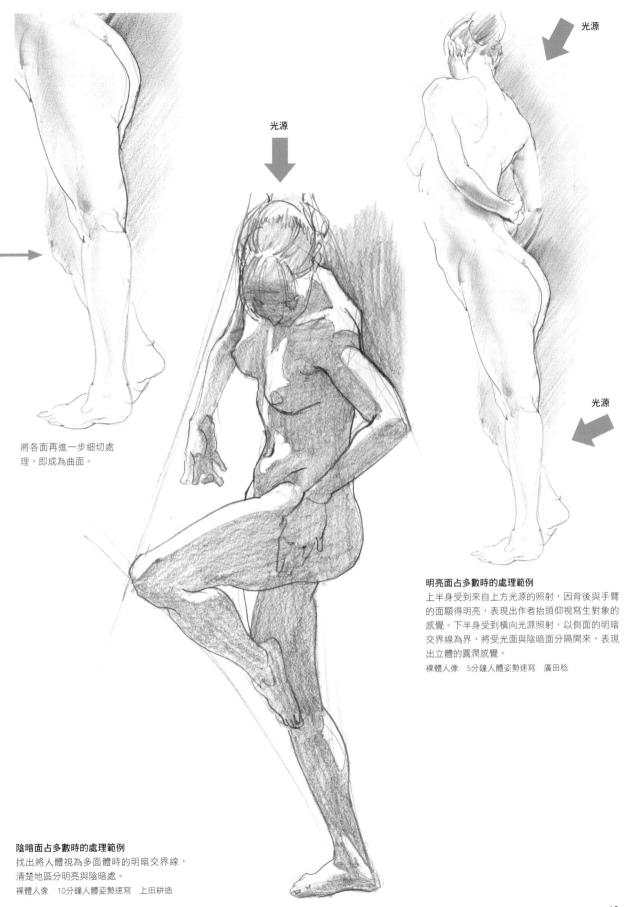

光源

光源

光源

將各面再進一步細切處理，即成為曲面。

明亮面占多數時的處理範例
上半身受到來自上方光源的照射，因背後與手臂的面顯得明亮，表現出作者抬頭仰視寫生對象的感覺。下半身受到橫向光源照射，以側面的明暗交界線為界，將受光面與陰暗面分隔開來，表現出立體的圓潤感覺。
裸體人像　5分鐘人體姿勢速寫　廣田稔

陰暗面占多數時的處理範例
找出將人體視為多面體時的明暗交界線，清楚地區分明亮與陰暗處。
裸體人像　10分鐘人體姿勢速寫　上田耕造

63

⑥ 掌握運動動作
…藉由整體的動勢來呈現動作

只有速寫能將「稍縱即逝，充滿緊張感的姿勢」描繪出來。速寫的其中一個目的，就是要掌握住生動活潑的人體。讓我們將在寫生對象的姿勢中抓住「整體動勢」。作品範例中的箭頭就是動勢的呈現。所謂的動勢，指的就是人體中的重心重量的整體流向。掌握住重心重量的流向，表現出充滿躍動的形吧！

將焦點放在上體的後仰曲線時

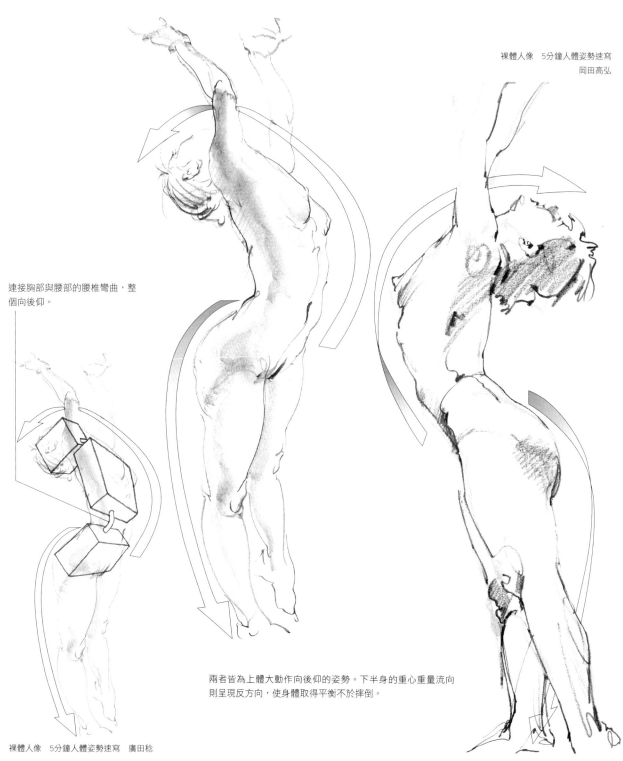

裸體人像　5分鐘人體姿勢速寫
岡田高弘

連接胸部與腰部的腰椎彎曲，整個向後仰。

兩者皆為上體大動作向後仰的姿勢。下半身的重心重量流向則呈現反方向，使身體取得平衡不於摔倒。

裸體人像　5分鐘人體姿勢速寫　廣田稔

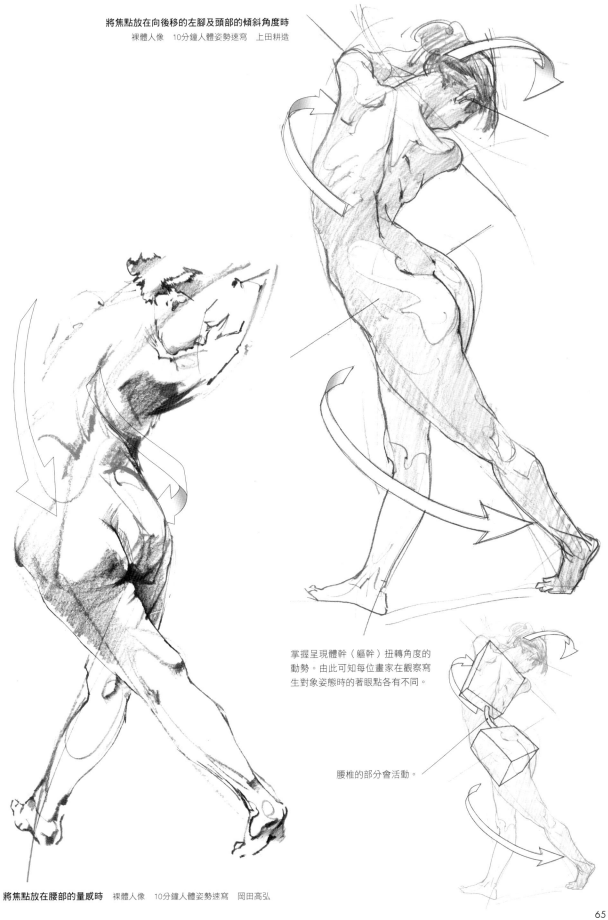

將焦點放在向後移的左腳及頭部的傾斜角度時

裸體人像　10分鐘人體姿勢速寫　上田耕造

掌握呈現體幹（軀幹）扭轉角度的
動勢。由此可知每位畫家在觀察寫
生對象姿態時的著眼點各有不同。

腰椎的部分會活動。

將焦點放在腰部的量感時　裸體人像　10分鐘人體姿勢速寫　岡田高弘

以複合動勢呈現的示範

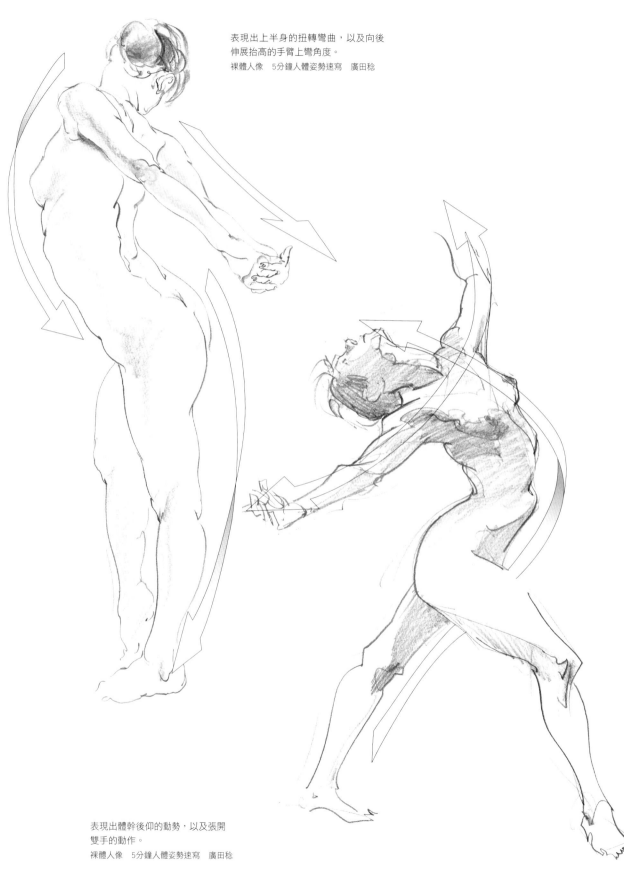

表現出上半身的扭轉彎曲，以及向後
伸展抬高的手臂上彎角度。
裸體人像　5分鐘人體姿勢速寫　廣田稔

表現出體幹後仰的動勢，以及張開
雙手的動作。
裸體人像　5分鐘人體姿勢速寫　廣田稔

7 以間隙之形來掌握人體···陰與陽之間的切換

間隙之形是描繪畫作時，將寫生對象「視為平面」的一種技法。描繪時雖然將人體以立體的方式呈現，但同時也構成優美的平面圖形結構。觀察範例的「間隙之形」，好好地活用這種技法。

只要心中意識到以棒子（直線）為基準而形成的間隙之形，就能強調出人體姿勢的特徵。透過直線的襯托，人體的弓形曲線動作與S形的動勢便更加明確。

裸體人像　5分鐘人體姿勢速寫　廣田稔

以頭部位置來到下方的複雜姿勢為例，不只是依靠人體內側的形狀，透過輔助線形成的間隙之形，可以更容易掌握整體姿勢。

裸體人像　10分鐘人體姿勢速寫　上田耕造

以輔助線連接身體各部分來思考整體姿勢。

抬起的手臂與腰身部分形成的連續交錯半圓形，在構圖上相當優美，而且給人具有節奏感的形象。

有時候只要透過間隙之形來確認，就比較容易理解模特兒與畫面上描繪出來的形象之間的差異。

8 以三角形來掌握人體…完美收進畫面當中

三角形的頂點不一定要設定在人體的內側。雖然
三角形是具備安定感的構圖方式，但為了避免坐
姿的構圖過於侷限壓迫，因此將三角形切出左右
外側，充實整個畫面。

裸體人像　10分鐘人體姿勢速寫　上田耕造

這是將整個姿勢收進最單純的圖形三角
形中的範例。人體姿勢的特徵在三角形
的比例中展現出來。請注意3條線分別
要畫在何處，以及頂點的位置設定。在
考量構圖時，這是非常有效的方法。

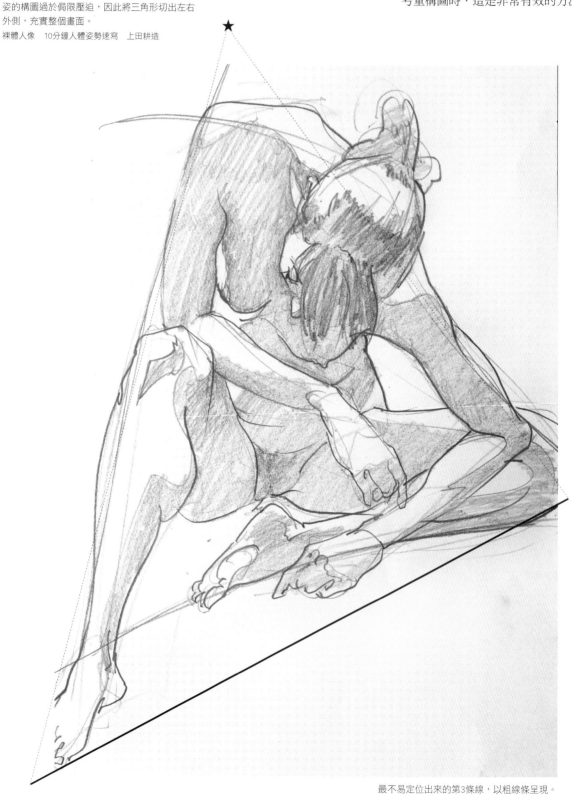

最不易定位出來的第3條線，以粗線條呈現。

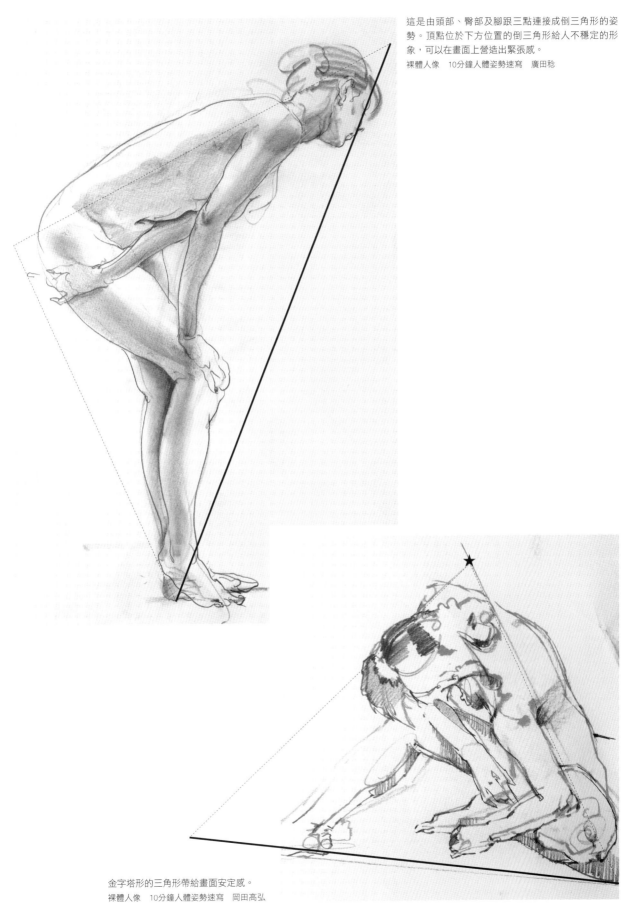

這是由頭部、臀部及腳跟三點連接成倒三角形的姿勢。頂點位於下方位置的倒三角形給人不穩定的形象，可以在畫面上營造出緊張感。

裸體人像　10分鐘人體姿勢速寫　廣田稔

金字塔形的三角形帶給畫面安定感。

裸體人像　10分鐘人體姿勢速寫　岡田高弘

應描繪部位的5項重點

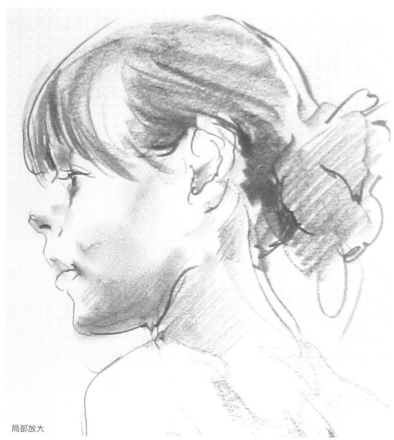

局部放大

1 觀察下巴、頸部、耳朵之間的關係

外耳道的位置在下巴的關節後方。頸部的骨骼，頸椎位於頸部的後側，同時也是一般稱為背骨的脊椎起始位置。

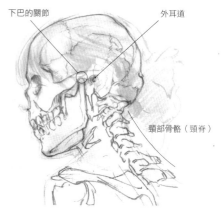

下巴的關節　　　　外耳道

頸部骨骼（頸脊）

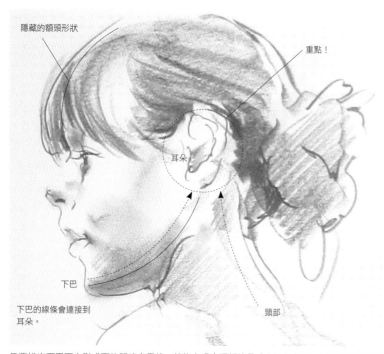

隱藏的額頭形狀

重點！

耳朵

下巴

下巴的線條會連接到耳朵。

頸部

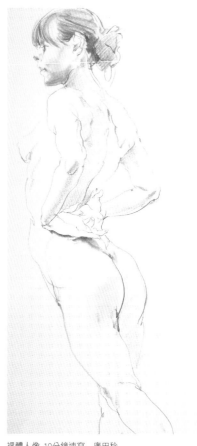

只要找出下巴下方形成面的明暗交界線，就能表現出頭部的量感與傾斜角度。刻意去觀察下巴形狀及被頭髮覆蓋住的額頭與後腦勺形狀，即可掌握住整個頭部的形狀。

裸體人像 10分鐘速寫　廣田稔

＊描繪步驟請參考第80頁

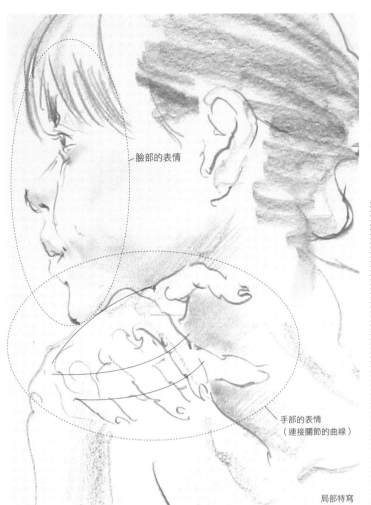

←臉部的表情

手部的表情
（連接關節的曲線）

局部特寫

裸體人像　10分鐘速寫　廣田稔
＊請參考第8頁

畫上指甲，比較容易表現出手
指的朝向。

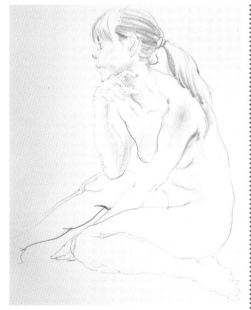

②觀察臉部與手部的表情

描繪臉部時，掌握住朝向下方的面，就可以表現出立體感。如下眼瞼、鼻子下方、上唇、下巴的下方等，找出有哪些朝向下方的面。此外，臉部的表情會顯現在「嘴角」上，請仔細地觀察。

描繪手部時，則是將焦點放在彎曲的關節排列上，就能變得立體。拇指和其他4根指頭要加以區隔。

細肩帶襯衣裝扮　10分鐘速寫　廣田稔
＊描繪步驟請參考第86頁

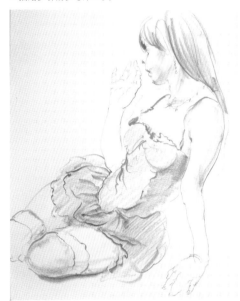

局部特寫

描繪速寫時，儘可能不要將鉛筆自畫面上移開，因此要以一筆畫的訣竅運筆。

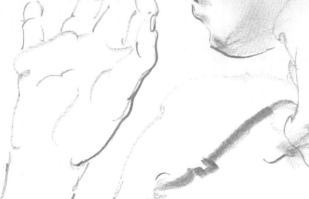

③觀察腰部與軸心腳之間的關係

當模特兒擺好姿勢後，記得先確認哪隻腳是軸心腳。承受重量的軸心腳因為支撐住腰部的關係，軸心腳那一側的腰部會向上抬高。而為了取得重量的平衡，另一側的肩膀也會向上抬高。

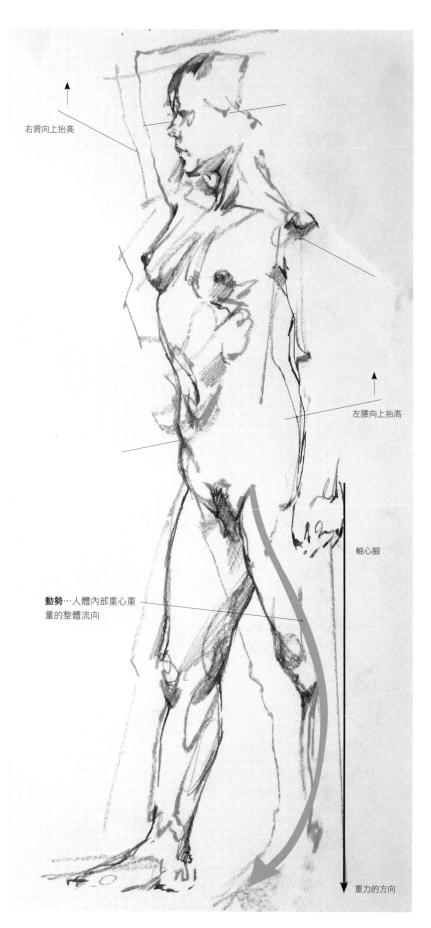

右肩向上抬高

左腰向上抬高

軸心腳

動勢…人體內部重心重量的整體流向

重力的方向

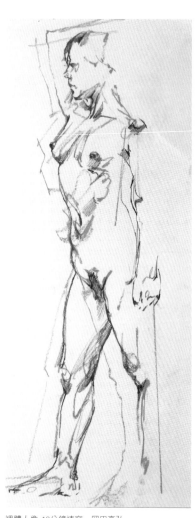

裸體人像 10分鐘速寫　岡田高弘

4 觀察肌肉的形狀
…肌肉的伸展方向、肌肉的施力位置、肌肉的彎曲扭轉

觀察肌肉的狀態，練習找出肌肉的伸展方向和肌肉的施力位置。變化鉛筆的筆壓與速度，將力道表現出來。仔細觀察，將不同姿勢浮現的肌肉形狀表現出來。

肱二頭肌

喙肱肌

肱三頭肌

三角肌

胸大肌

伸展

背闊肌

前鋸肌

外斜肌

腹直肌

臀大肌

臀中肌

施力部位

內收長肌

彎曲扭轉

縫匠肌

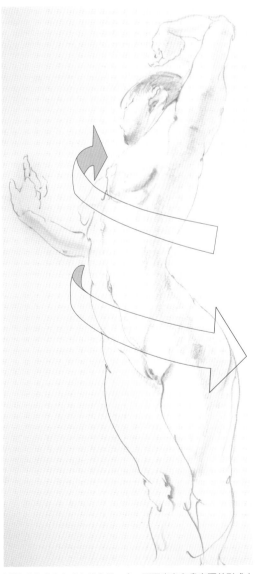

觀察描繪完成的速寫作品，找出各部位肌肉名稱及其形狀的伸縮狀態。在這個姿勢中，可以看出是一個上半身和下半身形成扭轉角度的姿勢。要記住那麼多的肌肉名稱相當不容易，只要記得會顯現在身體表面的哪個位置就可以了。

以箭頭表現出上半身朝向另一方，而下半身在畫家面前形成大角度扭轉。

裸體人像　5分鐘速寫　廣田稔

⑤觀察顯現於體表的肌肉與骨骼

因姿勢變化而顯現於體表的形狀，是由突出的骨骼、肌肉或是脂肪的形狀構成。記得明顯肌肉的大略形狀及位置，有助於觀察寫生對象，也容易正確地表現出人體。

鎖骨

肩胛骨的肩峰

三角肌

胸大肌

肱三頭肌

前鋸肌

肱二頭肌

外斜肌　　　背闊肌　　　　斜方肌

上半身直立並向前傾的姿勢

上半身向後仰的姿勢
因緊繃而顯現於體表的肌肉和骨骼會變得更加明顯。
裸體人像　5分鐘速寫　廣田稔

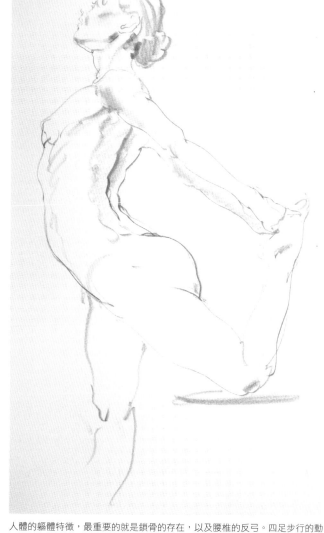

人體的軀體特徵，最重要的就是鎖骨的存在，以及腰椎的反弓。四足步行的動物肩胛骨位於胸部的側面，而人體由鎖骨與肩胛骨支撐的肩部，位於胸部的延伸，因此手臂擁有相當大的活動自由度。

隨著姿勢不同，肩部位置也會有很大的變化，因此斜方肌是人體面積最大的肌肉。

裸體人像　5分鐘速寫　廣田稔

①～⑤的總整理　1張速寫作品中要觀看的5項重點

以圖示說明在1張速寫作品中包含的①～⑤重點。

①觀察下巴、頸部、耳朵之間的關係
②觀察臉部與手部的表情
③觀察腰部與軸心腳之間的關係
④觀察肌肉的形狀…肌肉的伸展方向、肌肉的施力位置、肌肉的彎曲扭轉
⑤觀察顯現於體表的肌肉與骨骼

②臉部的表情
描繪側臉時，畫出一條連接額頭與下巴的輔助線，就能正確掌握臉部的傾斜角度。

③腰部與軸心腳之間的關係
確認承受重量的軸心腳與隨之傾斜的骨盆角度。

一腳抬高以單腳站立時，軸心腳（承受重量的腳）那一側的腰部比較高，但也有如右圖姿勢一般，非軸心腳那一側的腰部位置較高的情形。

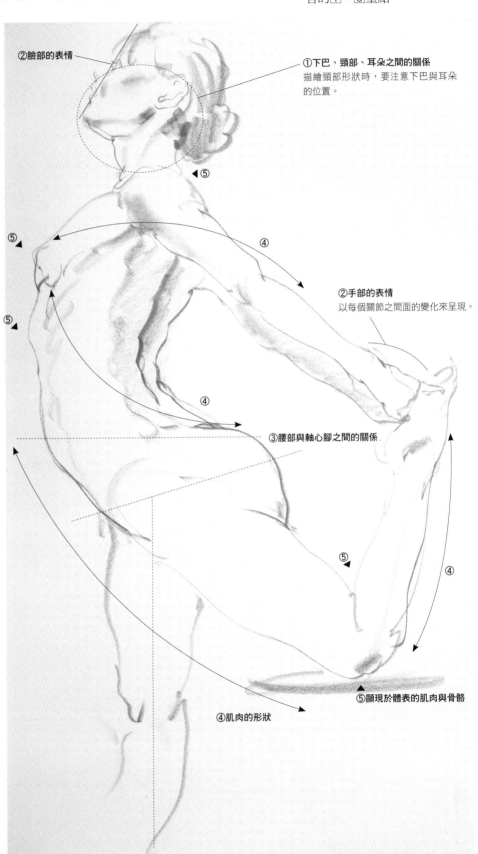

②臉部的表情

①下巴、頸部、耳朵之間的關係
描繪頸部形狀時，要注意下巴與耳朵的位置。

◀⑤

⑤▶

⑤▶

④

②手部的表情
以每個關節之間面的變化來呈現。

④

③腰部與軸心腳之間的關係

⑤▶

④

⑤顯現於體表的肌肉與骨骼

④肌肉的形狀

描繪局部部位時的強調及省略

速寫須要在有限的時間內描繪，因此各部位都要以一筆畫的方式運筆。以手部的表現為例，一起來觀察局部部位的形狀。以單純化來強調特徵，呈現出立體的形狀。

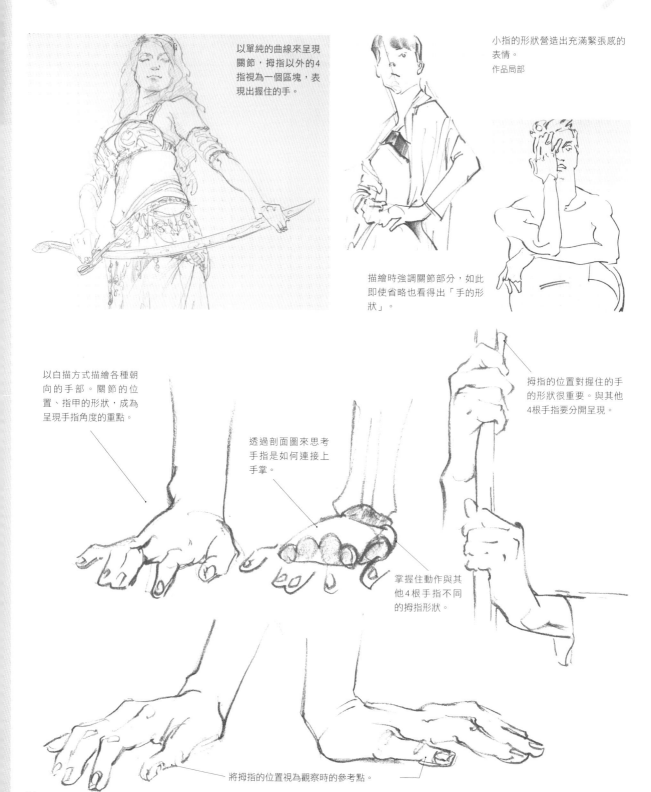

以單純的曲線來呈現關節，拇指以外的4指視為一個區塊，表現出握住的手。

小指的形狀營造出充滿緊張感的表情。
作品局部

描繪時強調關節部分，如此即使省略也看得出「手的形狀」。

以白描方式描繪各種朝向的手部。關節的位置、指甲的形狀，成為呈現手指角度的重點。

透過剖面圖來思考手指是如何連接上手掌。

拇指的位置對握住的手的形狀很重要。與其他4根手指要分開呈現。

掌握住動作與其他4根手指不同的拇指形狀。

將拇指的位置視為觀察時的參考點。

3

來自三人三種風格的
速寫描繪實況

廣田稔所描繪的速寫之「技」

接下來說明依10分鐘、5分鐘、2分鐘、1分鐘逐漸縮短時間的速寫作品描繪方式。繪畫的密度與繁雜程度雖非和時間的長短同比例，但因為觀看的方式與掌握的方式不同，所以要描繪出來的形象也會不斷地精簡。

10分鐘速寫

10分鐘速寫尚有足夠嘗試與修正時間，可以有餘裕慢慢修飾畫作細節。富整體感的畫作讓過程有如繪畫創作般的享受時刻。人物姿勢也會因為姿勢時間而有所變化。長達10分鐘的時間，不會擺出過於勉強的姿勢，而會採取較具安定感的姿勢。

請各位也試著擺出姿勢，感覺一下10分鐘與較短的5分鐘、2分鐘姿勢之間的差異。

連身裙裝扮　10分鐘速寫　廣田稔

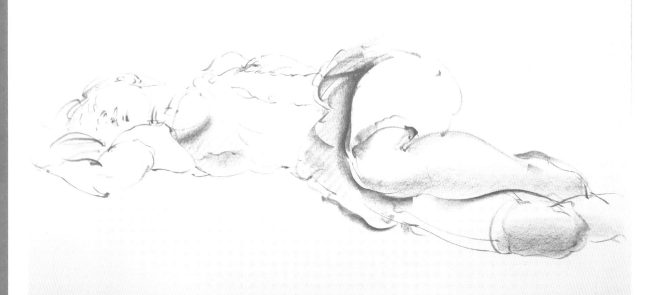

細肩帶襯衣裝扮　10分鐘速寫　廣田稔

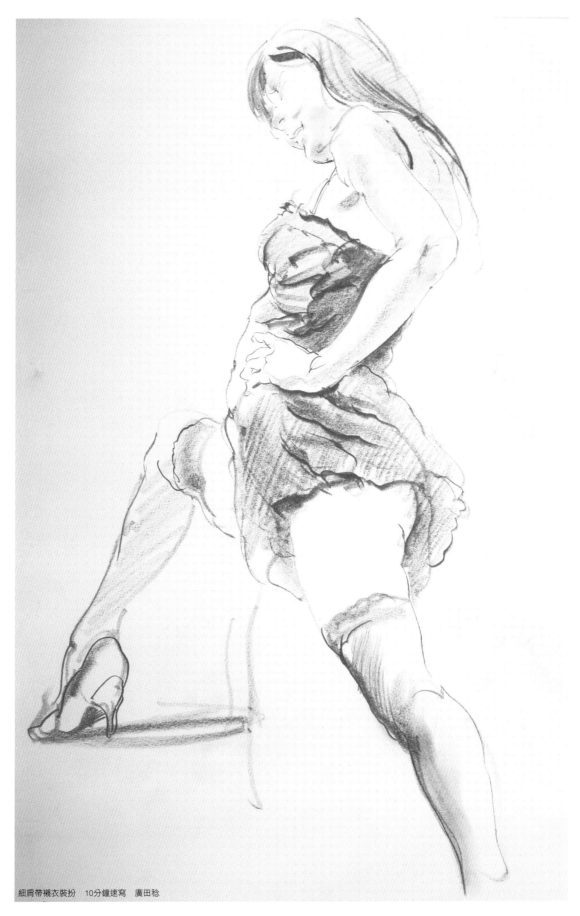

細肩帶襯衣裝扮　10分鐘速寫　廣田稔

10分鐘速寫的描繪順序 其一

1 開始描繪。瀏海使用鉛筆的筆腹,以單側暈染的線條將頭部的圓潤營造出來。

2 描繪臉部輪廓時直握鉛筆,以細線條賦予高低起伏。

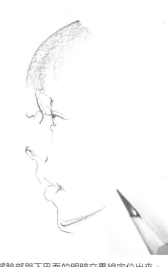

3 將臉部與下巴面的明暗交界線定位出來。

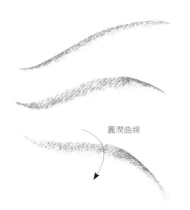

圓潤曲線

以單側暈染的線條營造出圓潤感。斜握鉛筆,用筆腹描繪,如果在筆尖施力畫線,就能畫出範圍較廣的單側暈染線條。

●經過約1分鐘

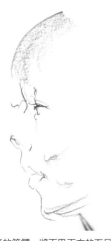

4 以斜握鉛筆的筆觸,將下巴下方的面呈現出來。

筆觸…使用鉛筆等畫材描繪時,具有目的性與方向性的線條或筆調。

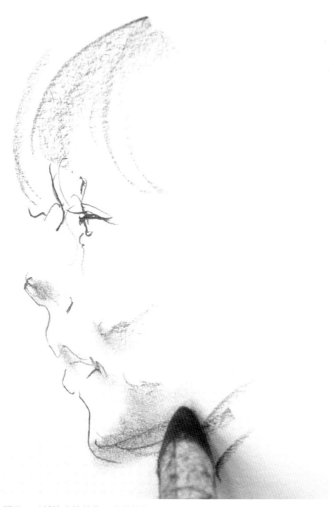

5 由線條成為調子。以紙筆磨擦線條,使其轉換成調子,表現出鼻子與臉頰、下巴的量感。

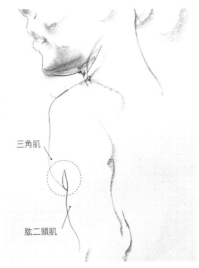

三角肌

肱二頭肌

一邊改變鉛筆角度一邊畫線，就能讓線條粗細產生變化。

6 相對於下巴朝下的面，朝上的肩部曲線要以直握鉛筆的銳利線條描繪，將量感和位置表現出來。

7 請注意肩部移至手臂時的回筆曲線。這是在表現肌肉的交疊（三角肌與肱二頭肌）。

●經過約2分鐘

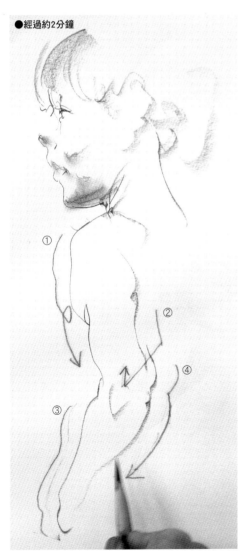

① ② ③ ④

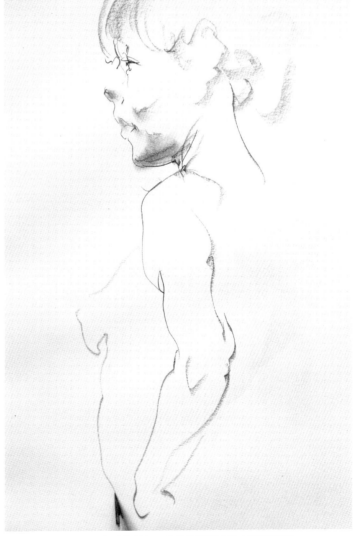

8 交互重疊的肌肉要稍微斜握鉛筆，畫出較粗的線條來呈現。

9 注意胸部的上下線條質感不同。一筆畫呈現出乳房的立體感和深度。

10分鐘速寫的描繪順序 其一 續

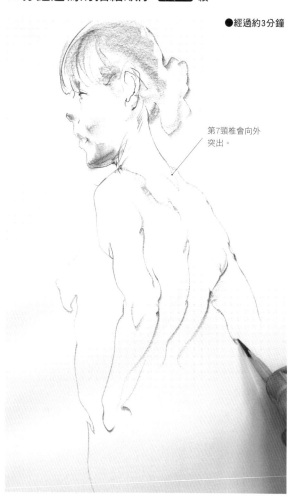

●經過約3分鐘

第7頸椎會向外
突出。

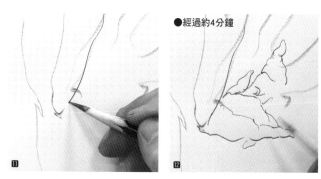

●經過約4分鐘

11 12 加強左臂的輪廓，將左手腕到手掌及指尖面的朝向變化表現出來。

10 順著第7頸椎到脊椎的外形，自右肩朝手臂描繪。

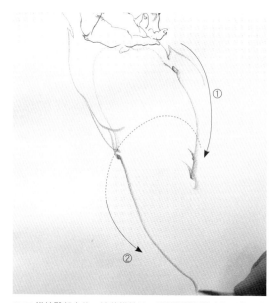

①
②

13 描繪臀部之後，接著描繪另一側相對位置的大腿形狀。應用第1章學習到的「い」字法描繪。藉以掌握身體的線條在看不見的部位相連接。

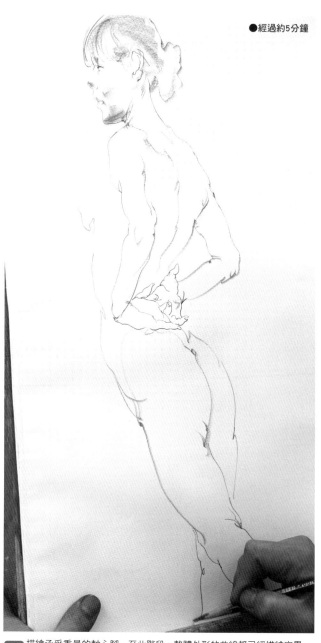

●經過約5分鐘

14 描繪承受重量的軸心腳。至此階段，整體外形的曲線都已經描繪完畢。

16 17 用力描繪碰觸到左腰的手部陰影，表現出手部與腰部的關係。同時也描繪出腰部中心的骶骨。

●經過約6分鐘

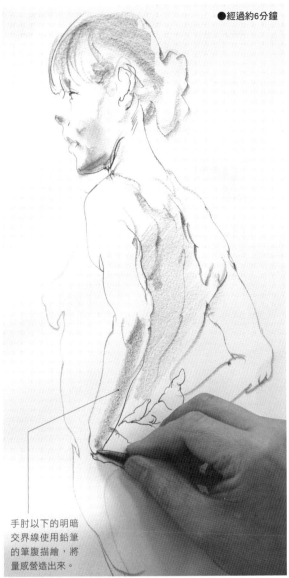

手肘以下的明暗交界線使用鉛筆的筆腹描繪，將量感營造出來。

15 表現出手肘上下「く」字形的立體感。

●經過約7分鐘

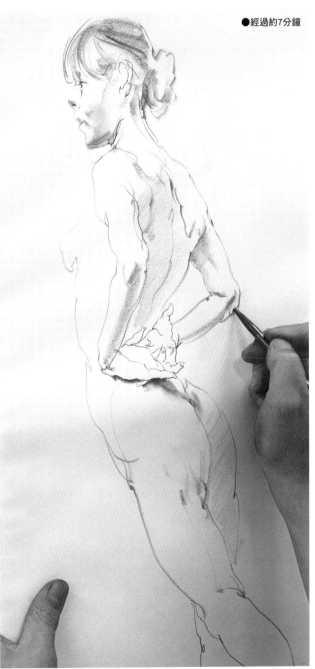

18 軸心腳（右腳）加上調子，把左臀部朝畫面前方推出來。

19 在右臂的明暗交界線加上調子，將立體感表現出來。

20 定位出明暗交界線後，右手肘到手腕的輪廓線以銳利的線條描繪。為了支撐住上背部，使用相當強地筆壓描繪。

21 進入修飾頭部的步驟。以耳朵為中心，將側面頭部描繪出來。

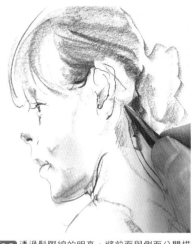

22 透過髮際線的明亮，將前面與側面分開描繪。

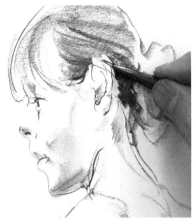

23 自後頸的髮際朝向耳朵後方描繪頭髮。加上最暗的調子，襯托出畫面前方的耳部。

●經過約8分鐘

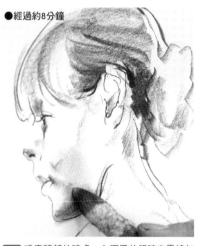

24 呼應頭部的暗處，在下巴的明暗交界線加上調子，增強量感。

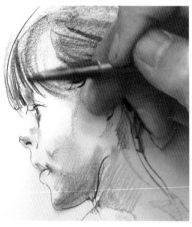

25 強調瀏海中間的線條，將頭部的圓潤感營造出來。同時將頭髮加上黑色，表現出肌膚的明亮。

●經過約9分鐘

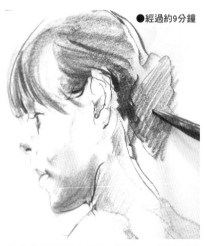

26 與人體構造無關的頭髮部分，以斜線簡略表現即可。

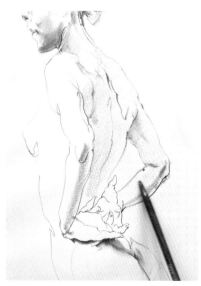

27 稍微加上調子，營造出右臂位於畫面深處的感覺。

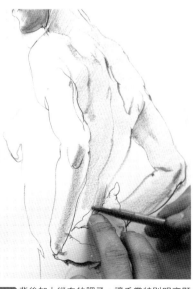

28 背後加上縱向的調子，讓手掌特別明亮顯眼，強調出姿勢的亮點。

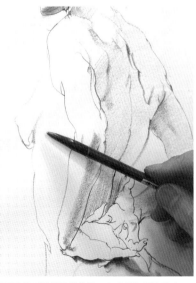

29 找到前鋸肌的位置，表現出胸部的量感。

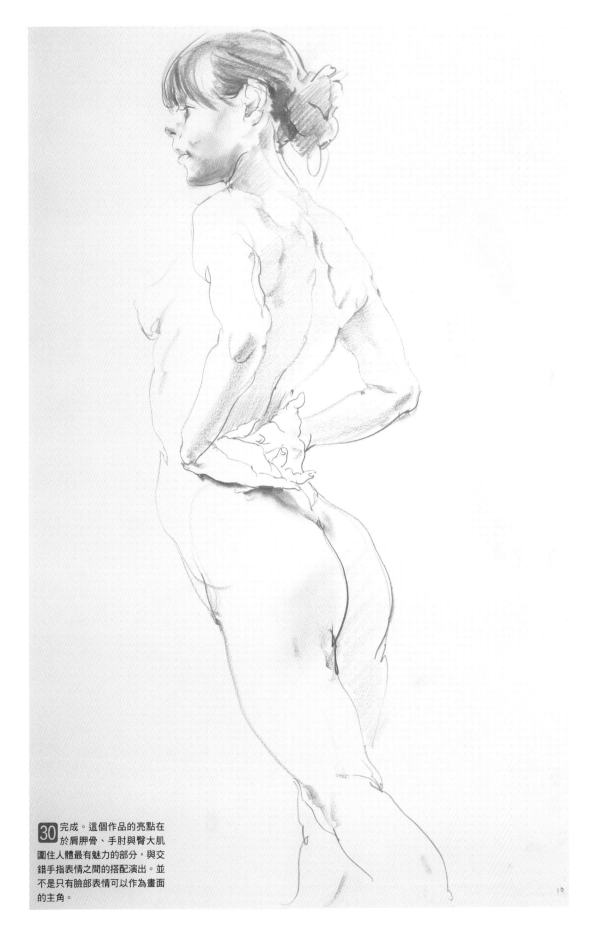

30 完成。這個作品的亮點在於肩胛骨、手肘與臀大肌圍住人體最有魅力的部分,與交錯手指表情之間的搭配演出。並不是只有臉部表情可以作為畫面的主角。

10

10分鐘速寫的描繪順序 其二

●經過30秒

1 透過線條的強弱,先掌握頭部的形狀。

●經過1分鐘

2 由臉部與下巴的交界、以及下巴與頸部的明暗交界線,來呈現頸部的形狀。

●經過2分鐘

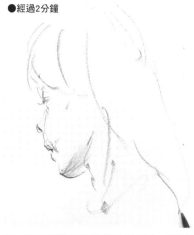

3 使用紙筆在下巴的下面加入調子,描繪出後頸部到肩膀的曲線。

●經過3分鐘

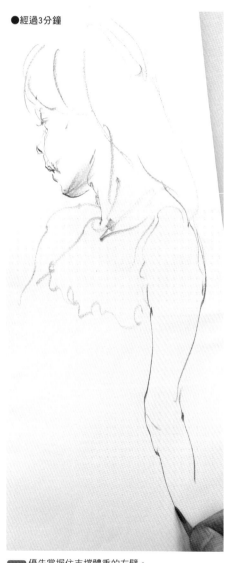

4 優先掌握住支撐體重的左臂。

●經過4分鐘

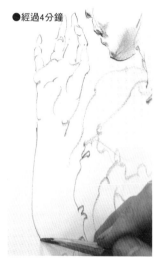

5 關節到關節之間的線條要用一筆畫的方式描繪。

●經過5分鐘

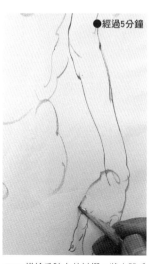

6 描繪手腕上的皺摺,將立體感表現出來。

●經過6分鐘

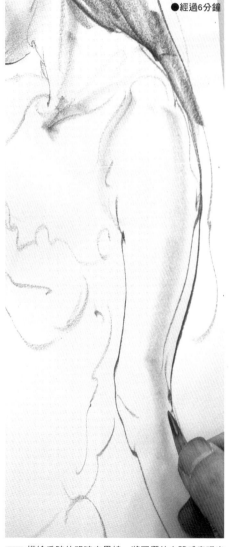

7 描繪手腕的明暗交界線,將圓潤的立體感表現出來。

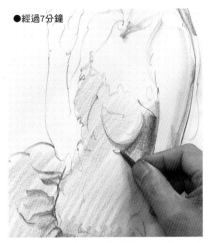

●經過7分鐘

8 在胸部找出分隔身體前面與側面的明暗交界線。

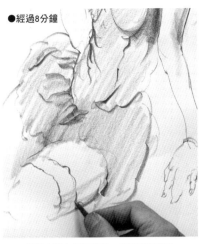

●經過8分鐘

9 描繪大腿上的鬆緊帶，襯托出立體感。

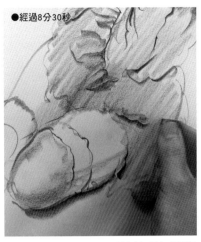

●經過8分30秒

10 強調衣服的摺痕，將體幹（軀體）與腳的變化明確描繪出來。

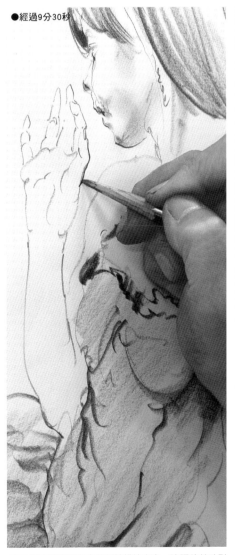

●經過9分30秒

11 將來自畫面左方的光線描繪出來，強調位於暗影處拇指側面的曲線。

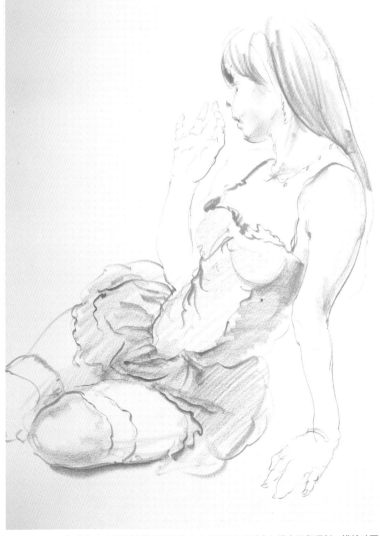

12 完成。這個姿勢中女性獨特的手肘彎曲方式（手肘的外偏角）讓人印象深刻。描繪時要注意承受上體重量而呈現緊張狀態的左臂與曲線和緩的右手對比。

廣田稔所描繪的速寫之「技」

5分鐘速寫

有足夠的時間可以客觀審視描繪出來的畫面，針對手指或臉部的表情等想要特別呈現的部位也有時間仔細描繪。依個人經驗，將5分鐘預計呈現的形象先在心中想過再開始描繪。

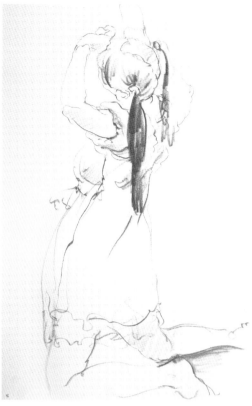

這個姿勢彷彿呈現出女性的日常生活，充滿戲劇感與魅力。大動作扭轉呈現S形的體幹與雙馬尾髮束的垂直線條形成對比。
連身裙裝扮　5分鐘速寫

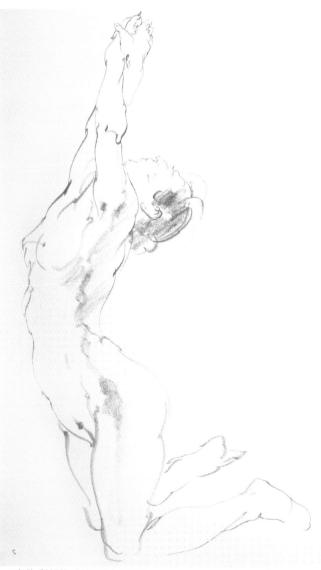

一口氣將手肘到指尖的明暗交界線整體流向掌握出來，將這個姿勢的悠然自得感表現出來。
裸體人像 5分鐘速寫

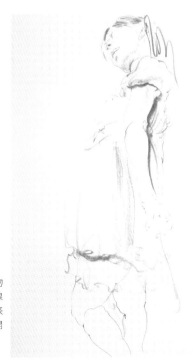

感覺畫家位置由下方向上仰視的人物姿勢。請注意觀察手臂後方的銳利線條與服飾裝扮柔和線條之間的「線條質感差異」。仰視角度具有空間的開闊感效果。
連身裙裝扮　5分鐘速寫

5分鐘速寫的描繪順序

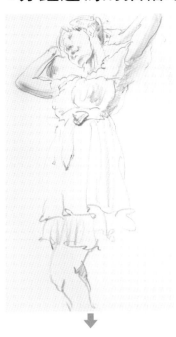

以抬頭仰望的視點，描繪穿著氣氛柔和連身裙模特兒的速寫。透過觀察同時間不同角度描繪的這2幅作品，可以得知每位畫家在描繪時著重的焦點各有不同之處。

連身裙裝扮
5分鐘速寫
廣田稔

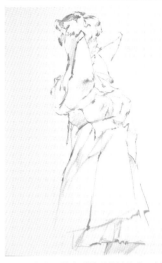

焦點放在畫面前方手肘形狀的姿勢，以及衣服摺痕所形成優美線條的作品。
連身裙裝扮　5分鐘速寫　岡田高弘

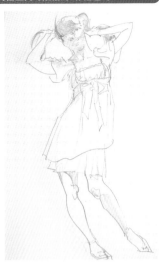

強調立姿形成的S形曲線，在畫面中營造出動感的作品。
連身裙裝扮　5分鐘速寫　上田耕造

1 從瀏海開始抓出頭部的輪廓。將仰視角度可見的鼻子下方三角形呈現出來。

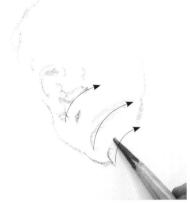

2 將同樣是朝下的上唇及下巴下方的面描繪出來。

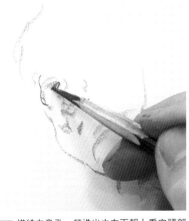

3 描繪左鼻孔，營造出由左下朝上看向頭部的感覺。

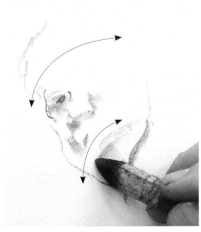

4 下巴的明暗交界線是和緩的曲線，因此要使用紙筆將調子整合至柔和。

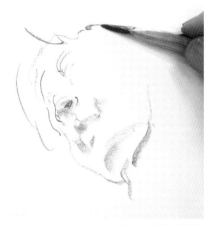

5 由瀏海的邊緣轉移至臉頰的形狀。右側的瀏海與左側的瀏海要當成一對處理，表現出頭部的傾斜角度。

●經過1分鐘

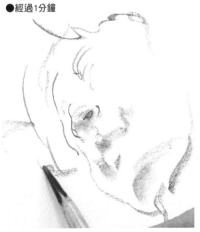

6 透過描繪朝下的面，完成臉部形象呈現的階段。扶在頭部的手以手腕來表現。

89

5分鐘速寫的描繪順序 續

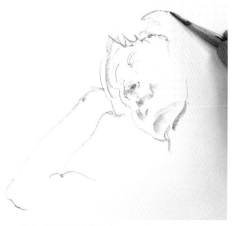

●經過2分鐘

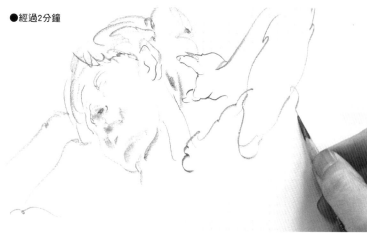

7 找出側面頭部髮束的流向。這會形成頭部的明暗交界線。

8 描繪手掌，呈現出後腦勺，接著決定左臂的位置。左手肘超出畫面，表現出手臂是位於仰視角度。

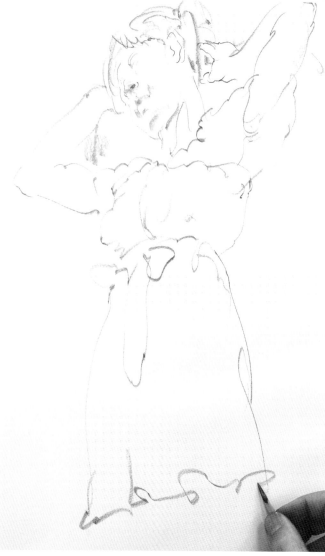

●經過3分鐘

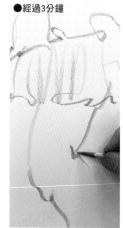

10 以膝關節為界，透過上側與下側筆壓的變化，呈現出腳部的量感。

11 使用紙筆磨擦，將呈現手臂立體感的陰暗調子。

●經過約4分鐘

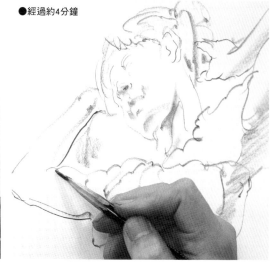

9 衣服的裙擺使用與人體不同的線條質感描繪，下筆時要有節奏感。在描繪衣服皺褶時，也要將體幹（軀體）的大曲線（圓滑感）表現出來。

12 強調右手臂的輪廓。在左手臂陰暗側的輪廓也要以較強的線條描繪。

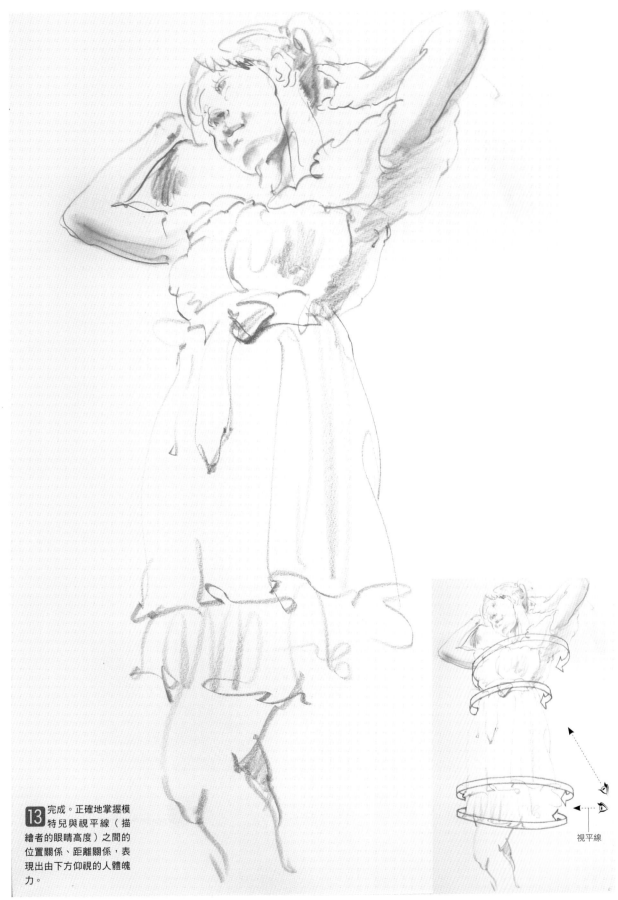

13 完成。正確地掌握模
特兒與視平線（描
繪者的眼睛高度）之間的
位置關係、距離關係，表
現出由下方仰視的人體魄
力。

視平線

廣田稔所描繪的速寫之「技」

2分鐘速寫

2分鐘人體姿勢，可以要求模特兒擺出充滿躍動感
的姿勢。2分鐘的時間雖然短暫，如果描繪順手的
話，還是可以將整體的骨骼、肌肉都表現出來。
舉雕塑為例，1分鐘是用來定位芯棒的時間，剩下
的1分鐘則是可以完成到粗胚的時間。可以讓我們
更加冷靜地去掌握線與線的連接，以及形與形的
連接（各部位的關聯性）。

細肩帶襯衣裝扮　2分鐘速寫

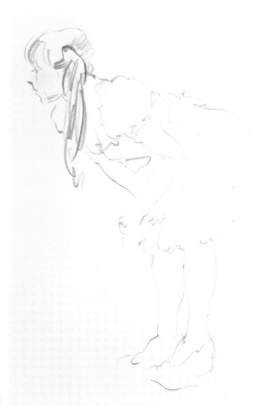

讓模特兒手持棍棒之類的小道具，能夠使姿勢的變化更多元。不只是追逐姿勢
的整體流向，就連指尖或鞋子這些具魅力的部分也有時間描繪。

細肩帶襯衣裝扮　2分鐘速寫

連身裙裝扮　2分鐘速寫

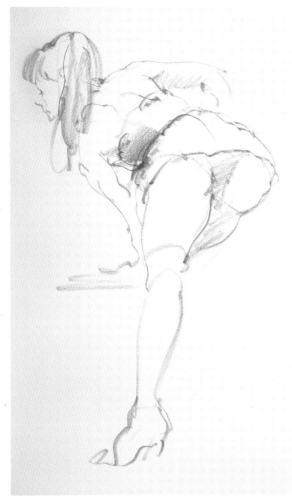

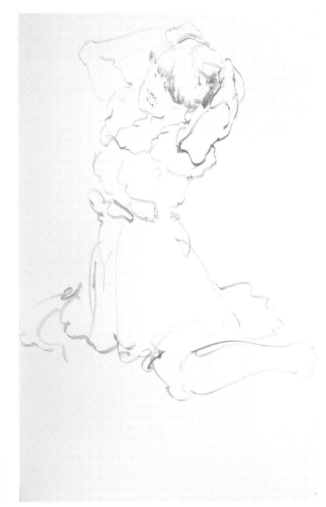

細肩帶襯衣裝扮　2分鐘速寫

連身裙裝扮　2分鐘速寫

在此挑選曲線畢露的貼身
細肩帶襯衣裝扮的活潑姿
勢，以及充滿摺邊裝飾的
連身裙裝扮的可愛姿勢
為範例。作細肩帶襯衣裝
扮時，適合活潑生動的動
作，即使是躺臥的姿勢，
也可以感覺到支撐上體的
手臂，以及翹起的腳部所
形成的躍動感。連身裙裝
扮的作品範例，則是安排
做出前屈的姿勢或是上身
後仰的反弓姿勢，刻意與
柔軟的服裝質感形成對
比。這些都是充滿女性魅
力的柔軟姿勢。

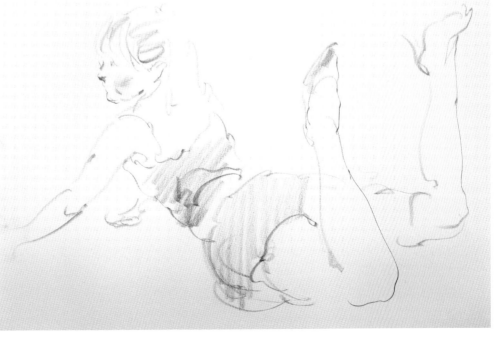

細肩帶襯衣裝扮　2分鐘速寫

2分鐘速寫的描繪順序 其一

3 由肱二頭肌的隆起開始描繪手臂的圓潤,以及與軀體間的明暗交界線。

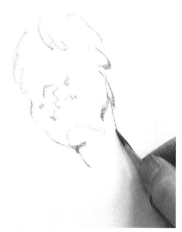

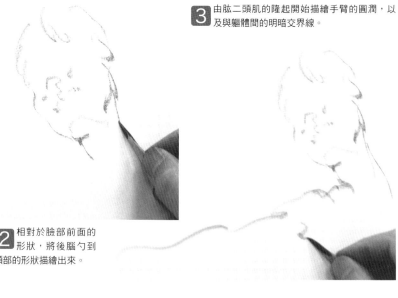

1 由於頭部是由下往上看的仰視角度,先把下巴與頸部的明暗交界線抓出來。鼻子下方的面呈現三角形。

2 相對於臉部前面的形狀,將後腦勺到頸部的形狀描繪出來。

4 以右肩為基準,探討左肩的位置關係。

●經過約1分鐘

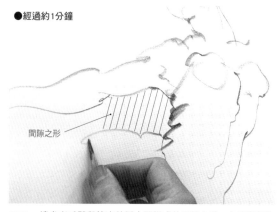

間隙之形

5 一邊參考手臂與抬高的腳之間構成的間隙之形,定出腰部的曲線。

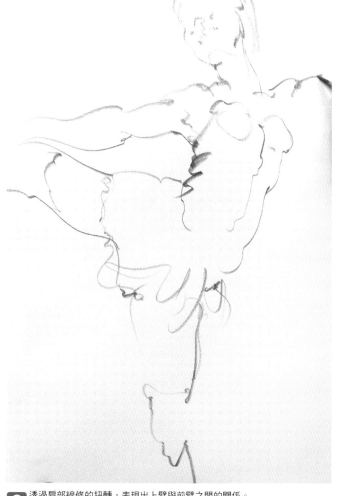

6 透過肩部線條的扭轉,表現出上臂與前臂之間的關係。

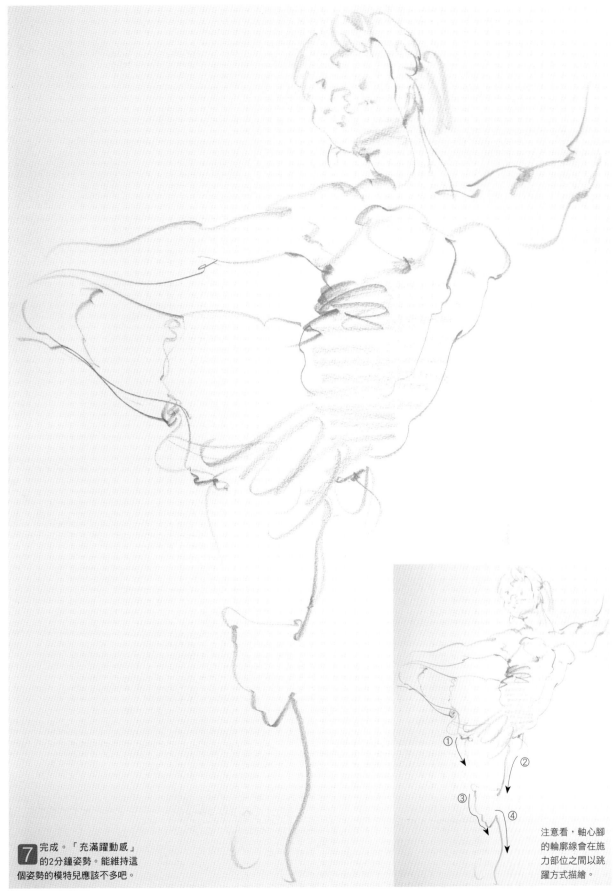

7 完成。「充滿躍動感」
的2分鐘姿勢。能維持這
個姿勢的模特兒應該不多吧。

注意看，軸心腳
的輪廓線會在施
力部位之間以跳
躍方式描繪。

① ② ③ ④

2分鐘速寫的描繪順序 其二

1 由瀏海及側臉開始描繪。

2 描繪後腦勺的頭髮分線，並將正中線定位出來。

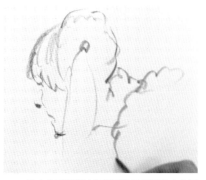

3 用力向下描繪比頭部更靠近畫面前方的肩部（袖子）輪廓。

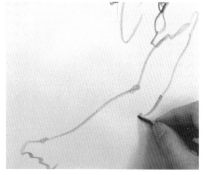

4 相對於手臂內側的形狀，描繪出手肘外側的骨骼。

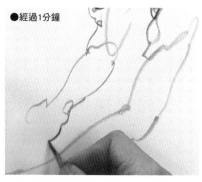

●經過1分鐘

5 以銳利的線條表現承受重量的右臂。

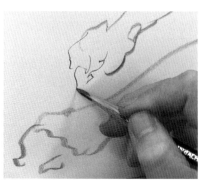

6 將鉛筆直握，以銳利的線條描繪指尖的表情，而非手部的量感。

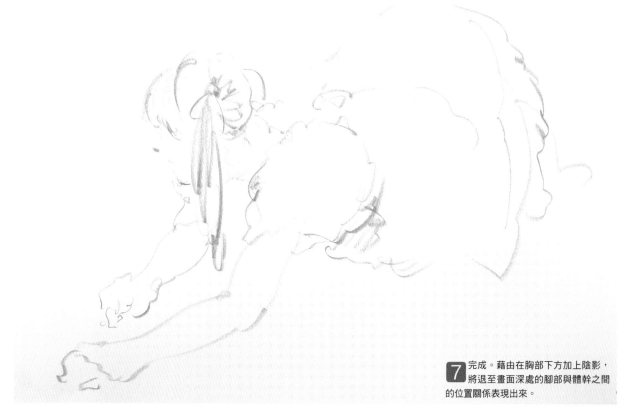

7 完成。藉由在胸部下方加上陰影，將退至畫面深處的腳部與體幹之間的位置關係表現出來。

2分鐘速寫的描繪順序 其三

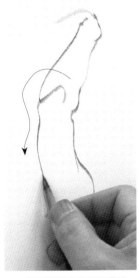

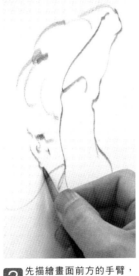

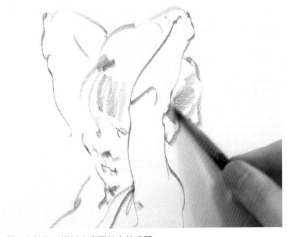

1 將手肘當作明暗交界線，表現出在畫面前方彎曲的手臂形狀。

2 先描繪畫面前方的手臂，再以這個線條為基準，定出頭部位置。頭部越往畫面深處，使用越細的線條描繪。

5 在頭髮加上陰影，襯托出畫面前方的手臂。

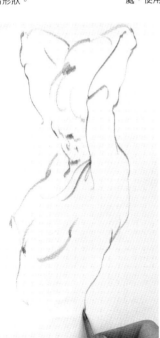

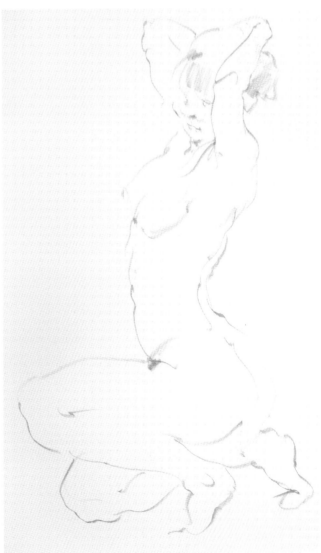

3 描繪胸部之後，畫出相對的背部曲線。因為腰部以下的角度是由後方觀看，可以看出脊椎的線條從外輪廓轉變成正中線。

●經過1分鐘

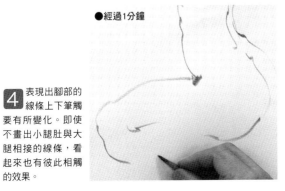

4 表現出腳部的線條上下筆觸要有所變化。即使不畫出小腿肚與大腿相接的線條，看起來也有彼此相觸的效果。

6 完成。人體的正面與背面，因體幹扭轉的關係，位置互換的過程是本作品的聚焦點。

廣田稔所描繪的速寫之「技」

1分鐘速寫

雖然沒有時間做物理細節上的描繪，但是可以抓
住整體動勢（人體內部重心重量的整體流向），
將畫面的形象呈現出來。模特兒可以擺出1分鐘具
躍動感的姿勢，這也是魅力之一。

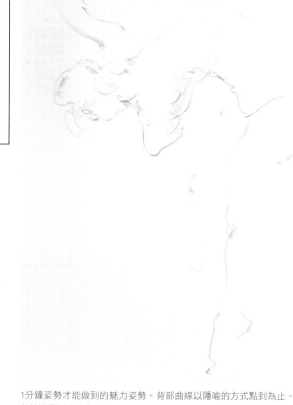

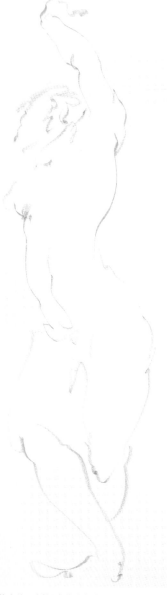

1分鐘姿勢才能做到的魅力姿勢。背部曲線以隱喻的方式點到為止。
與其說是以線條畫出輪廓，不如說用線條呈現氣氛。
裸體人像　1分鐘速寫

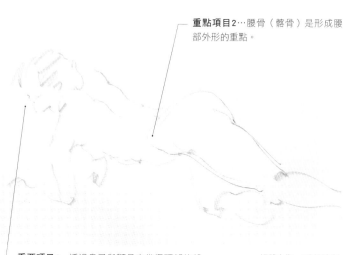

重點項目2⋯腰骨（髂骨）是形成腰
部外形的重點。

充滿躍動感的人物立姿。以鋸齒狀的方式來回取得畫面
均衡，抓出魅力所在。請注意筆壓的變化。
裸體人像　1分鐘速寫

重要項目1⋯透過鼻子與顴骨來掌握頭部的朝
向。不要拘泥於頭髮（髮型）。

裸體人像　1分鐘速寫

1分鐘速寫的描繪順序 其一

短時間描繪特別重視的「いい
形」，要使用「い」字的運
筆要領來描繪。掌握形狀描
繪時，鉛筆盡可能不要離開畫
紙。

1 先將畫面最上方的拳頭到手肘的線條抓
出來。

2 一口氣描繪由抬起的右
臂，到支撐體重的左臂
手腕為止的線條。然後再回到
右臂的手肘。

3 描繪後腦勺到耳朵的線條。

使用「い」字形
運筆。

4 描繪肩部外形，要掌握斜方肌的形狀。

5 完成。側腹到大腿，還有膝蓋到足踝的線條要一口氣描繪出來。重量落在
左臂及左腳，彎曲內縮的身體左側要仔細描繪，但伸展的另一側則以脊椎
的正中線來隱喻即可。

1分鐘速寫的描繪順序 其二

1 由畫面左上方開始描繪。考量整體，沒有時間描繪手指，因此直接從手腕下筆。

2 將分隔體幹上下部的胸下線視為明暗交界線。

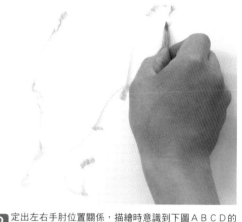

3 定出左右手肘位置關係，描繪時意識到下圖ＡＢＣＤ的面。

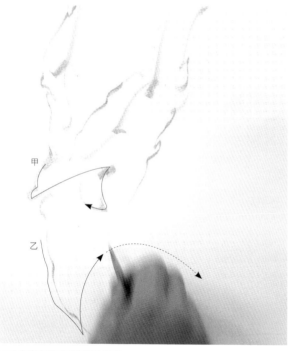

甲

乙

4 畫出由腋下到胸部的線條後，將如同甲、乙一樣成對的身體部位左右交互描繪。

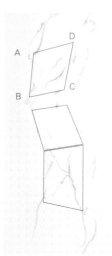

5 完成。將呈現鋸齒狀動勢的人體構造表現出來。

1分鐘速寫的描繪順序 其三

1 將畫面前方與後方的手臂形狀簡略化處理。由胸部朝腰部描繪。

2 抓出大腿的形狀。

3 完成。這是1分鐘姿勢也很難保持平衡的單腳站立姿勢。選擇將重心所在的軸心腳描繪出來，而非抬高的腳。

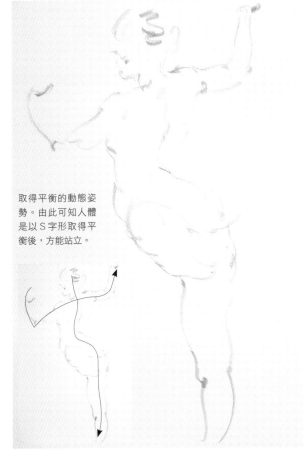

取得平衡的動態姿勢。由此可知人體是以S字形取得平衡後，方能站立。

1分鐘速寫的描繪順序 其四

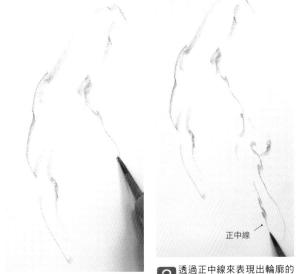

1 由舉起的手臂朝向胸部描繪。

2 透過正中線來表現出輪廓的立體扭轉角度。

正中線

3 交互描繪人體的左右形狀。

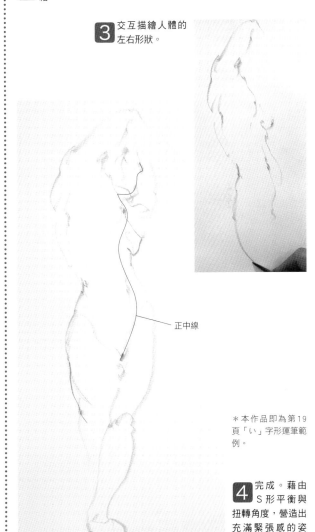

正中線

＊本作品即為第19頁「い」字形運筆範例。

4 完成。藉由S形平衡與扭轉角度，營造出充滿緊張感的姿勢。

上田耕造所描繪的速寫之「術」

素描對於深入寫生對象細節的細微觀察，到表層部分的描寫力都有所要求。而速寫重視的是大範圍的人體呈現，以及正確掌握動作及律動感，並將其表現出來。

10分鐘速寫

每一張速寫的描繪時間都壓縮得很短，提升時間的密度，因此要求眼睛的動作和手部的動作要能一致。下筆之前，先以大致的線條將整體的輪廓抓出來後再描繪。如果能有10分鐘的時間，也可能表現出接近素描般的「質感」。

感受這個如閃電般充滿躍動感的動作，並刻意描繪出右手手指的細微表情來形成對比。

細肩帶襯衣裝扮　　10分鐘速寫

這個作品中，除了透過衣服皺褶，也利用紋路與陰影將沿著身體曲線而產生形狀變化的柔軟布料質感表現出來。

連身裙裝扮　　10分鐘速寫

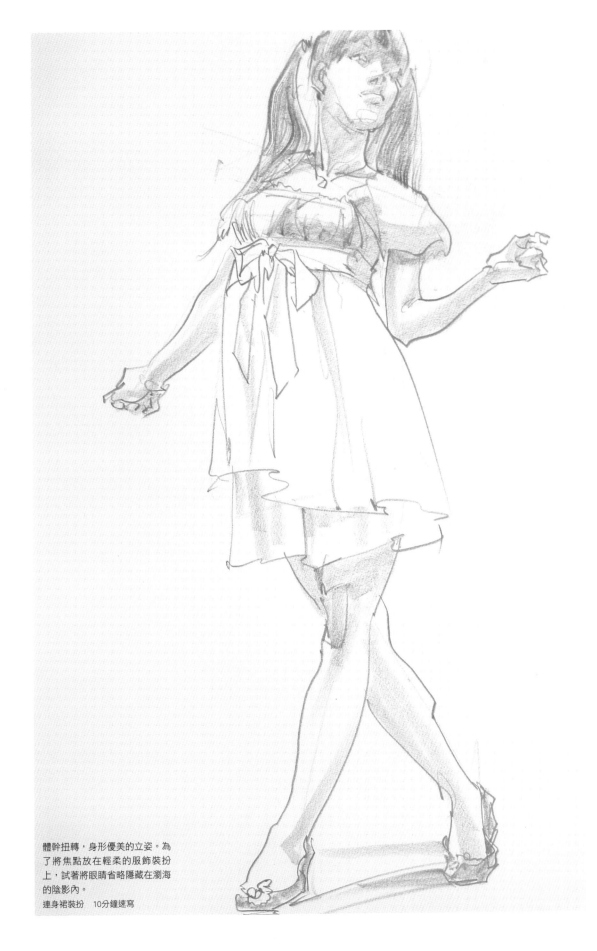

體幹扭轉，身形優美的立姿。為
了將焦點放在輕柔的服飾裝扮
上，試著將眼睛省略隱藏在瀏海
的陰影內。

連身裙裝扮　10分鐘速寫

10分鐘速寫的描繪順序

●經過1分鐘

定位出額頭到顴骨與下巴的輪廓,透過鼻子與嘴角的位置,表現出頭部傾斜的角度。

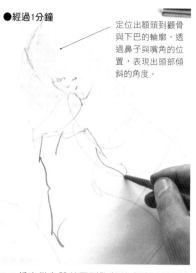

線條由下向上描繪。

1 抓出全身的輪廓線後,從表現臉部前面的調子開始描繪。

2 抓出從身體前面到胸部的寬度以及正中線,接著移至側腹部的線條。

3 先由背後的皺褶接續至靠在腰部的手的面,再描繪由手腕朝向手肘立起的手臂線條。

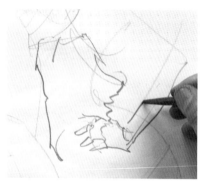

4 交互描繪手臂內側與外側的形狀,表現出景深的感覺。

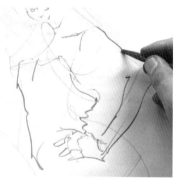

5 描繪時要意識到由鎖骨到肩膀、上臂到手肘的肌肉起伏。

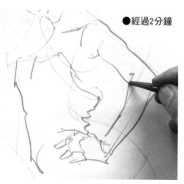

●經過2分鐘

6 將手臂與背部所形成的間隙之形,由畫面前方開始依序立體描繪出來。

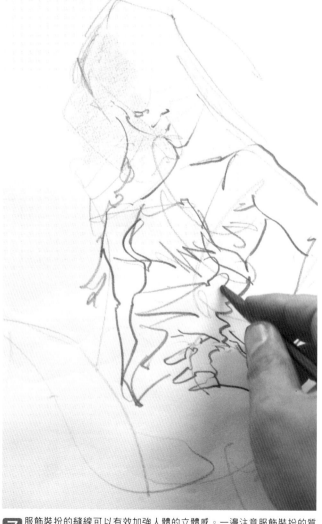

7 服飾裝扮的縫線可以有效加強人體的立體感。一邊注意服飾裝扮的質感,一邊有節奏的描繪。

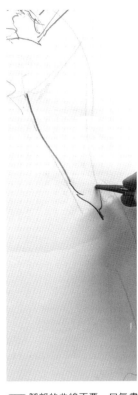

8 腳部的曲線不要一口氣畫下去。在膝部膝蓋骨施力的部位，以折返的方式描繪線條。

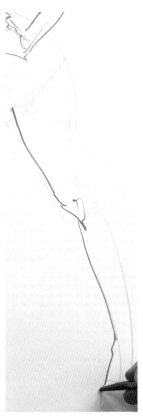

9 透過由脛部到足踝的曲線來營造出律動感。

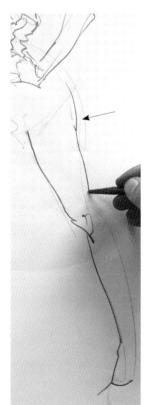

10 腳部的曲線始於靠近畫面前方的臀部。

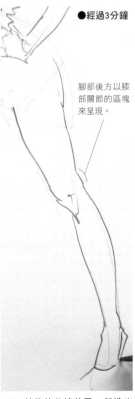

●經過3分鐘

腳部後方以膝部關節的區塊來呈現。

11 前後的曲線差異，營造出具有魅力的腳部律動感。

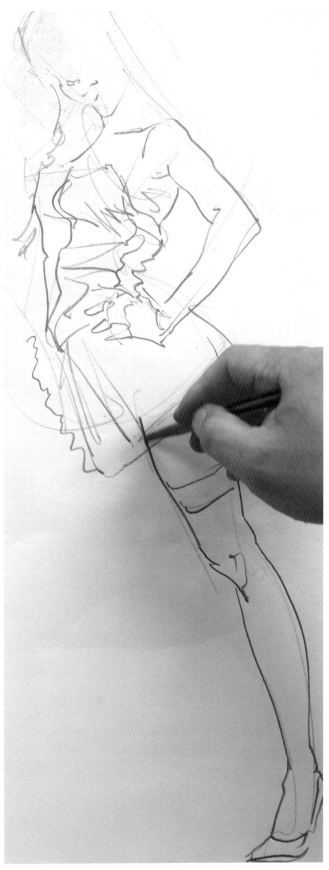

12 不只是眼睛可見之處，描繪裙子的下擺時，要順著隱藏在服飾裝扮之下的腰部形狀描繪。

105

10分鐘速寫的描繪順序 續

13 描繪出踩在台上的腳。雖然腳尖切在畫面之外，但以標示出腳後跟位置的方式來隱喻。

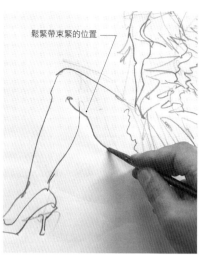

鬆緊帶束緊的位置

14 畫出大腿自尚未描繪的絲襪束縛中解放出來的柔軟曲線。

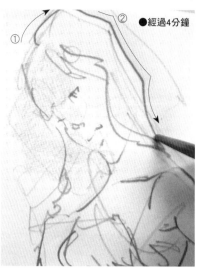

① ② ●經過4分鐘

15 將後腦勺面的轉移變化，以誇張的凹陷輪廓來表現。

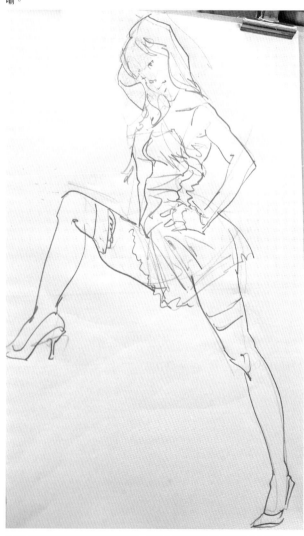

16 描繪在頭部側面舉起的右臂，至此為整體形狀都大致完成的階段。

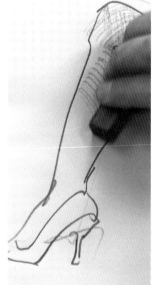

17 描繪網襪的立體感。使用以小刀刻痕的炭精條側邊描繪呈現（參考第50頁）。

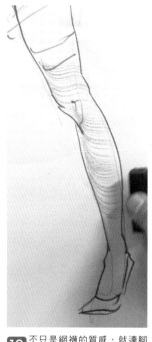

18 不只是網襪的質感，就連腳部的形態感也能以此工具表現。

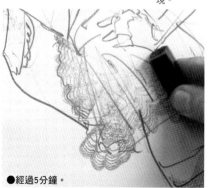

●經過5分鐘。

19 利用相同的手法，加上律動感，還能表現出蕾絲花紋。

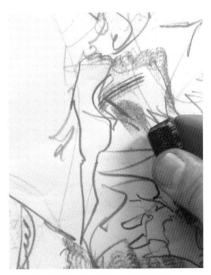

20 使用炭精條的側邊塗抹出衣服的面。

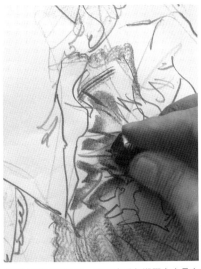

21 加強黑白對比，表現出黑色塑膠亮皮具有光澤的質感。

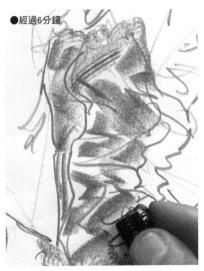

22 使用炭精條的邊角，也能夠畫出銳利的線條。

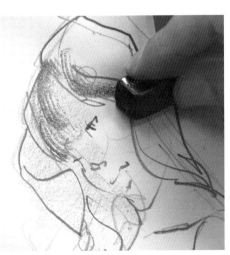

22 應用炭精條來表現頭髮，可以呈現出頭髮流向與量感。

●經過7分鐘

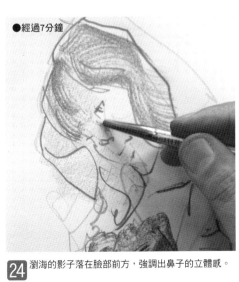

24 瀏海的影子落在臉部前方，強調出鼻子的立體感。

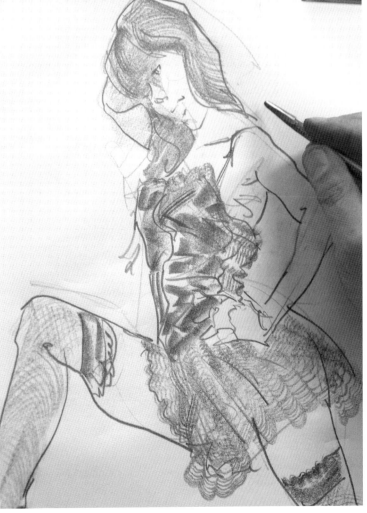

25 成功表現出服飾與頭髮的質感。

10分鐘速寫的描繪順序 續

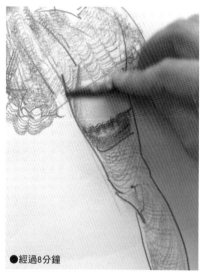

●經過8分鐘

26 將裙子的影子落在大腿上的樣子描繪出來。

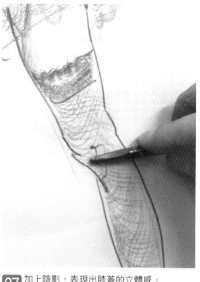

27 加上陰影，表現出膝蓋的立體感。

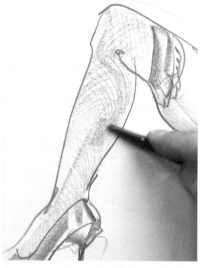

28 透過明暗交界線來表現出小腿肚的量感。

29 腋下與手臂的明暗交界線加上單側暈染的線條（參考第80頁），當作盒子形狀來處理。

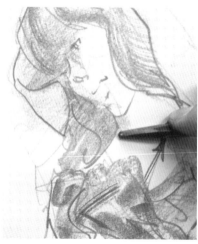

30 在下巴下方加上陰影，強調頸部的形狀。

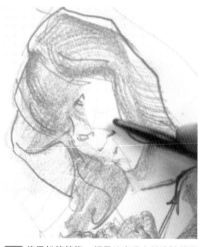

31 使用鉛筆筆腹，輕柔地表現出營造臉頰豐滿的明暗交界線。

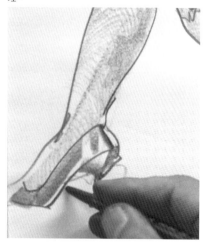

32 為了表現出鞋子的光澤及質感，加上高對比的線條。

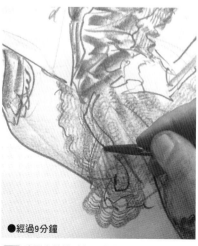

●經過9分鐘

33 強調由肚臍到左腳的流向，有助於表現骨盆的傾斜角度和臀部的量感。

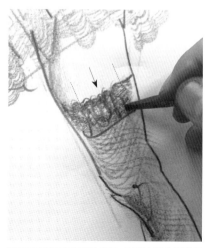

34 透過強調絲襪的側面，可讓大腿的形狀看起來更加立體。

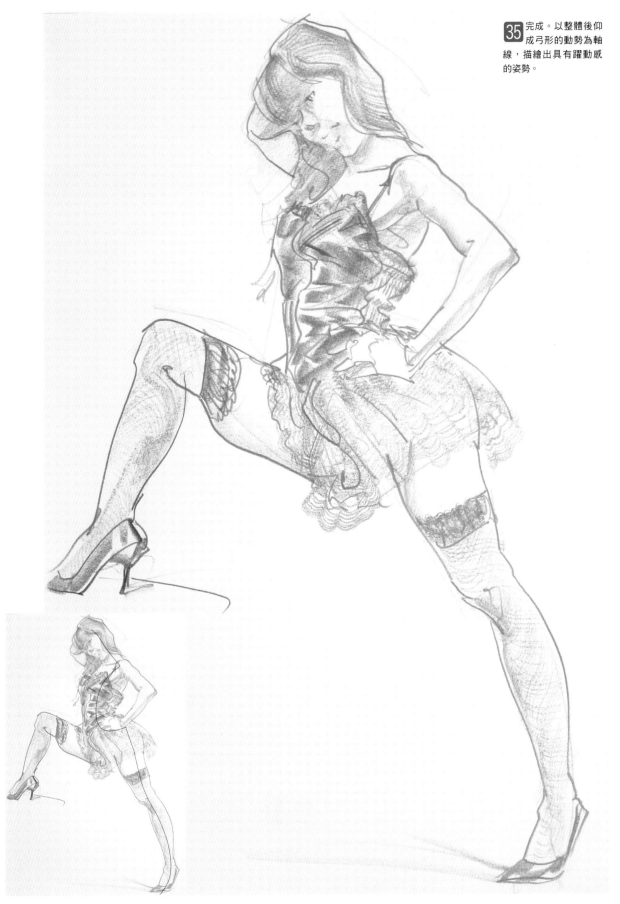

完成。以整體後仰
成弓形的動勢為軸
線，描繪出具有躍動感
的姿勢。

上田耕造所描繪的速寫之「術」

5分鐘速寫

縮減描繪時間，憑感覺去感受寫生對象的本質，再藉由線條或調子將其呈現，但只有5分鐘不可能將所有元素都完整表達。因此有很多部分須要靠不描繪出來的隱喻手法來表現。而5分鐘速寫的畫風就是在這樣思維「要用什麼來表現隱喻」的過程中形成。

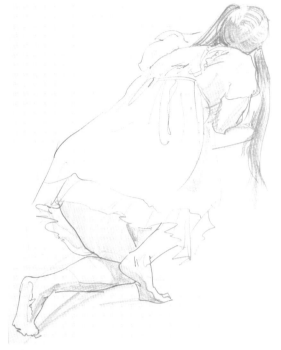

將由頭到腳的整體流向置於畫面的對角線上。以背部的面為基準，表現出頭部朝向的變化，並透過頭部與足部的暗色調子，襯托出服飾裝扮的白色。

連身裙裝扮　5分鐘速寫

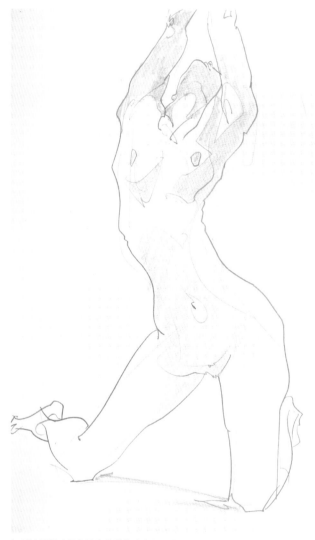

如果這個雙手舉高的姿勢將指尖也納入畫面的話，整體會顯得過小。因此將畫面切在手肘，整個人體顯現出Ｓ形的躍動感。當手臂舉高時，乳房也會跟著向上牽動。

裸體人像　5分鐘速寫

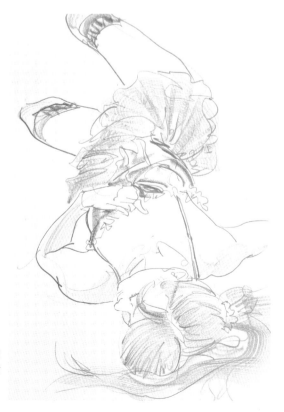

由頭部角度觀察的躺臥姿勢乍看之下似乎難度很高，但只要活用線條和調子，當作「如流水般的平面模樣」來掌握即可。描繪不常見的形狀，非常新鮮有趣，請各位務必嘗試看看。

細肩帶襯衣裝扮　5分鐘速寫

5分鐘速寫的
描繪順序

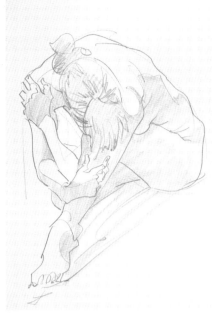

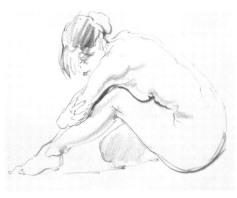

裸體人像　5分鐘速寫　岡田高弘　　　裸體人像　5分鐘速寫　廣田稔　＊參考第9頁

相同姿勢不同位置觀察描繪而成的作品。有俯視角度、也有幾乎水平的側
面角度，可以看出畫家的眼睛高度各有不同。
裸體人像　5分鐘速寫　上田耕造

間隙的三角形

1 以輕微調子的輪廓線將整體構圖與間隙的三角形抓出來，再由後腦勺開始描繪頭部的朝向。

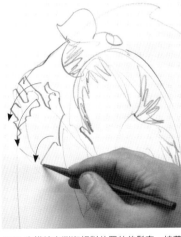

2 先描繪出瀏海相對位置的後髮束，接著移至扶住肩膀的手部形狀，一直畫到手腕的明暗交界線為止。

① ② ③

5 請注意腳部形狀也是交互描繪。由脛部到足踝先有一道折返曲線，接著由腳背畫至翹起的腳拇指，繼續描繪出剩下的4根腳指後，再回到腳後跟。

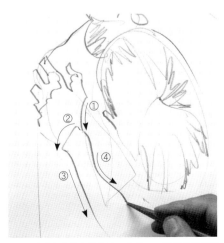

① ② ③ ④

3 以「交互畫出輪廓線」的「い」字來描繪手臂形狀。

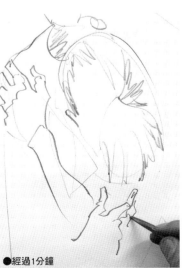

●經過1分鐘

4 靠在左手手肘的手指線條，以及頭髮線條，要用不同的律動感分別描繪。

111
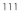

5分鐘速寫的描繪順序 續

●經過2分鐘

6 由頸椎（頸部的骨骼）位置開始描繪至脊椎外形的線條，再移轉到背部及腰部的曲線。

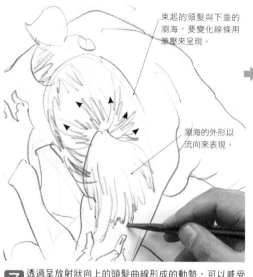

束起的頭髮與下垂的瀏海，要變化線條用筆壓來呈現。

瀏海的外形以流向來表現。

7 透過呈放射狀向上的頭髮曲線形成的動勢，可以感受到頭部的圓潤。

9 手掌以下使用鉛筆筆腹塗抹上陰影。

●經過3分鐘

8 陰影起始的位置落在明暗交界線的附近。以微弱的筆壓加上記號。

描繪步驟的流程

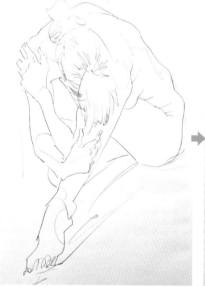

經過約4分鐘，完成人體的外形與陰影的形狀定位階段。此作品即第68頁 8 以三角形來掌握人體的範例。

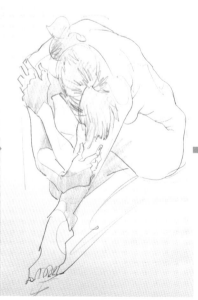

由手指等末端部位的複雜形狀朝向大範圍的面，開始塗上陰影。

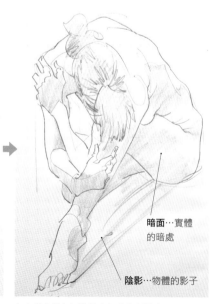

暗面…實體的暗處

陰影…物體的影子

在白描作品上加陰影來表現出立體感。

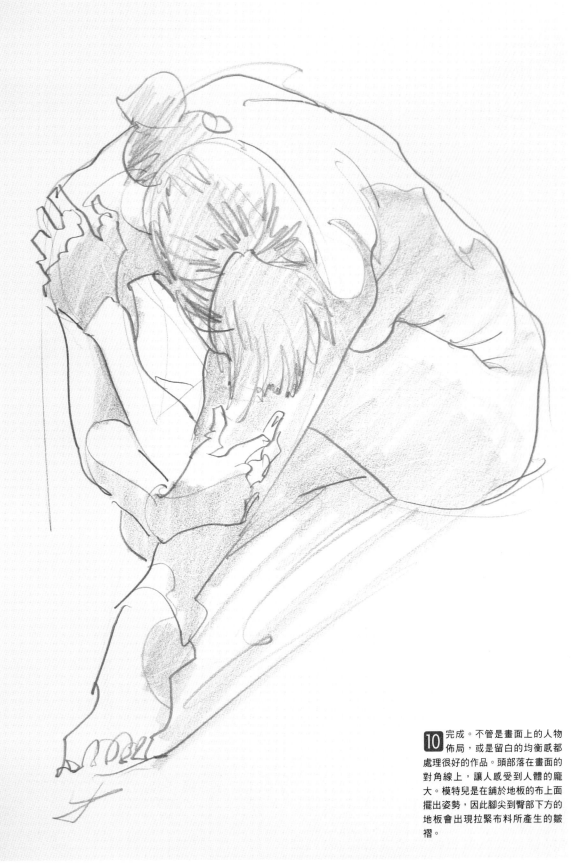

10 完成。不管是畫面上的人物佈局，或是留白的均衡感都處理很好的作品。頭部落在畫面的對角線上，讓人感受到人體的龐大。模特兒是在鋪於地板的布上面擺出姿勢，因此腳尖到臀部下方的地板會出現拉緊布料所產生的皺褶。

上田耕造所描繪的速寫之「術」

2分鐘速寫

時間雖然短暫，但可以透過不同的線條或質感來分別描繪人體的骨骼與肌肉。穿著服飾裝扮時，除了以線條呈現布料質感外，也可以加入明、中、暗的不同調子，來營造出有如繪畫作品般的魅力。

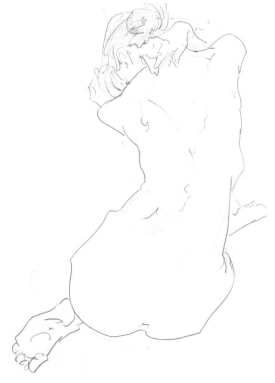

請注意背部的形狀所形成弓形曲線的左右差異，以及勉強可見的雙腳位置表現出地面所在。右手的形狀也賦予簡潔的優美表情，形成注目的焦點。腳底和手掌的對比也請注意觀察。
裸體人像　2分鐘速寫

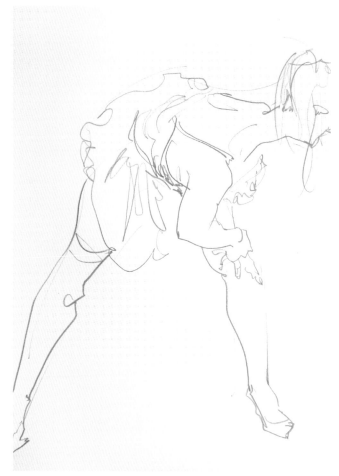

將焦點集中在前屈的身體動作，右腳前方溢出畫面外的強力線條與畫面深處左腳的微弱線條之間的差異，構成具有景深空間的作品。
細肩帶襯衣裝扮　2分鐘速寫

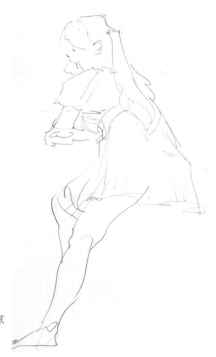

整體以「く」字形的構圖來掌握。服飾裝扮搭配與質感的直線，和腳形的曲線以不同的描繪方式來形成對比。
連身裙裝扮　2分鐘速寫

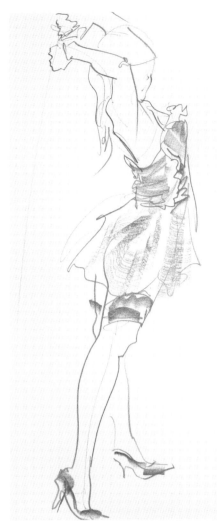

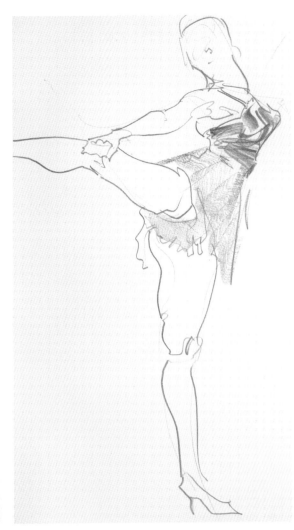

兩幅作品都是將全身納入畫面，呈現出手臂與腳部伸展的動作。為了要與人體的質感不同可以一目瞭然，加上表現細肩帶襯衣的顏色深淺及厚度的調子。

細肩帶襯衣裝扮　2分鐘速寫

細肩帶襯衣裝扮　2分鐘速寫

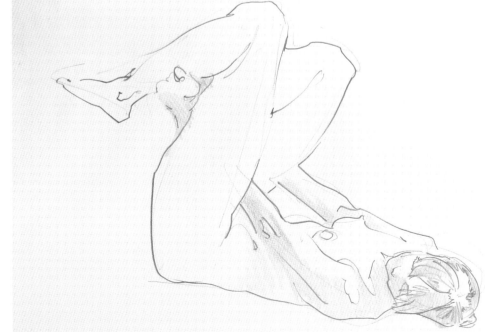

不要只顧著追逐寫生對象的外形，選擇省略線條可以將畫面平面化。在2分鐘的有限時間內，為了表現出空間而選擇省略線條，可以創造出經營畫面的時間。以簡單的「線條」與「調子」來表現即可。
裸體人像　2分鐘速寫

2分鐘速寫的描繪順序 其一

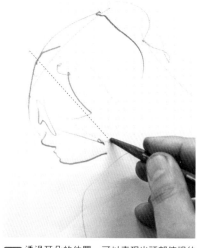

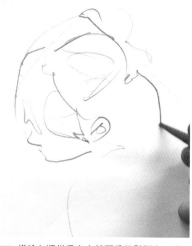

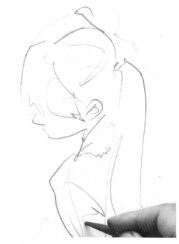

1 透過耳朵的位置，可以表現出頭部俯視的傾斜角度。要找出隱藏在另一側成對的右耳位置。

2 描繪在順從重力自然下垂的髮型中，唯一形狀和身體產生關聯的兩側髮束。

3 手臂放在身後，因此袖子也會隨之移動。以衣服上的皺褶表現出拉緊牽動的力量。

4 在身後交叉的手指形狀是魅力所在，也是描寫的重點。

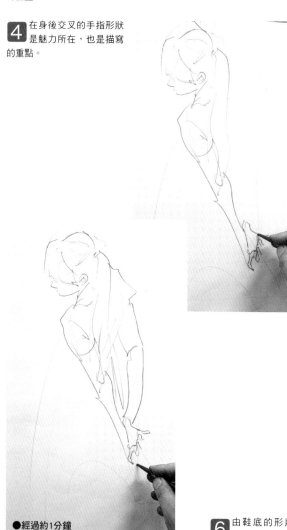

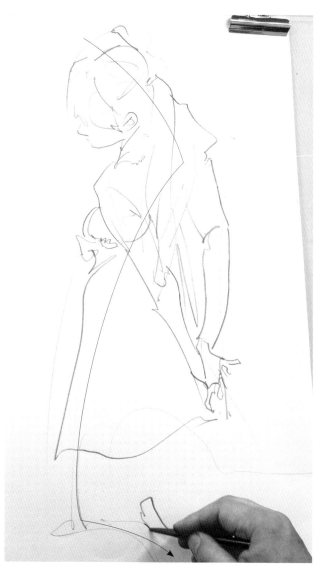

●經過約1分鐘

5 將手腕（扭轉）視為手背的一部分，形狀就會更為纖長。

6 由鞋底的形狀開始描繪，比較能夠掌握面的朝向。

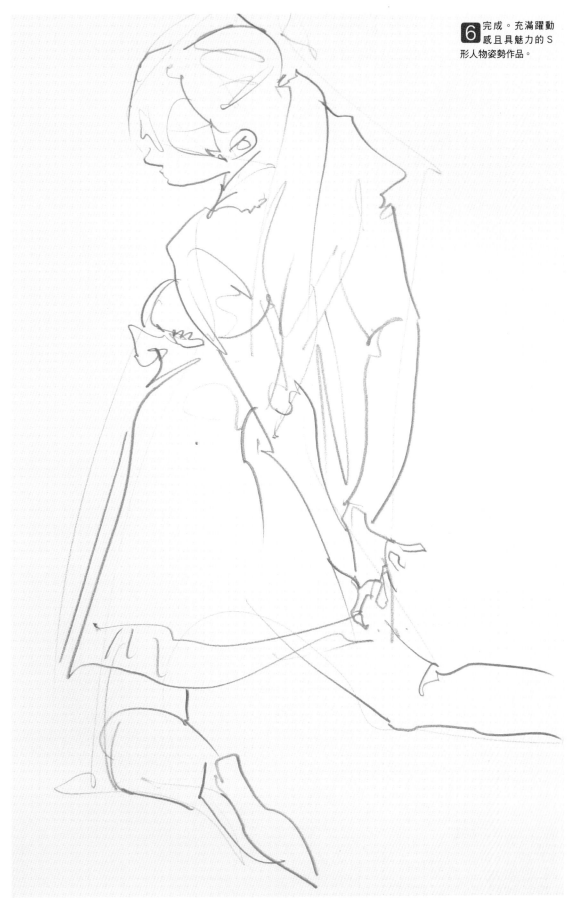

2分鐘速寫的描繪順序 其二

1 先抓出大範圍的構造，輕輕描繪出整體輪廓。

2 由畫面最前方承受重量的右手臂開始描繪。

3 將施力的手臂與放鬆的體幹，透過間隙之形來呈現。

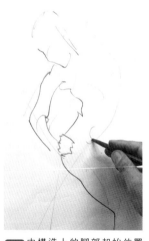

4 由構造上的腳部起始位置（髂骨），而非由大腿根部開始描繪。

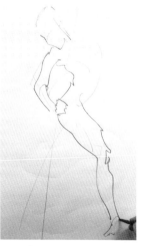

5 透過腳踝的連接部分，來表現出腳掌的反向角度。

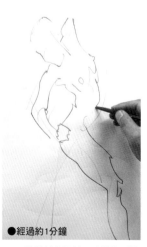

● 經過約1分鐘

6 將體幹的扭轉，以連接到肚臍位置的正中線來表現。

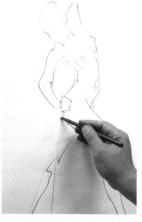

7 為了要表現出看不見的那一側腰部形狀，正在找尋腳部起始點的步驟。

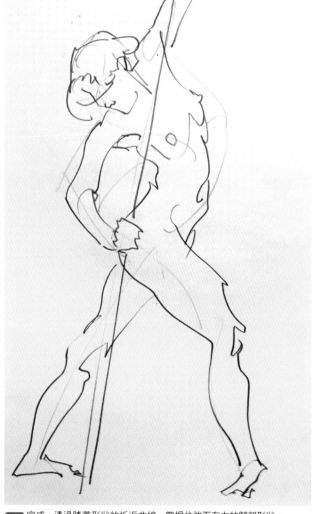

8 完成。透過膝蓋形狀的折返曲線，掌握住強而有力的腳部形狀。

2分鐘速寫的描繪順序 其三

1 描繪比肩部更接近畫面前方的手臂線條。

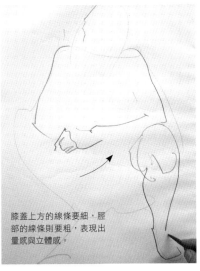

膝蓋上方的線條要細，脛部的線條則要粗，表現出量感與立體感。

2 描繪出左肩後，接著是左腳。

3 表現出人體形狀的線條（輪廓線），與因重量自然下垂的布料線條形成對比。

4 畫出高跟鞋充滿力道與魅力的線條，這是人體所沒有的。

●經過約1分鐘

5 胸部的張力與襯衣摺痕的律動感形成對比。

6 描繪鼻子下方的面，以最少的線條，隱喻出頭部的傾斜角度與立體感。

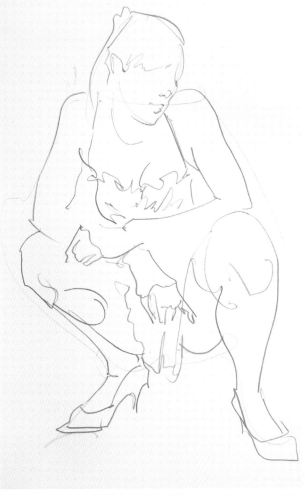

7 完成。透過有限的線條成功表現出人體的量感。所謂的量感，就是彷彿實際存在於空間中，表現出重量與分量感覺的繪畫手法。

上田耕造所描繪的速寫之「術」

1分鐘速寫

1分鐘內能做的事情，就是要在最短的時間內，將足以呈現整體的外形找出來。重點是要在錯過動勢之前描繪下來，可以說是具有強烈實驗性質的描繪方式。沒有時間可以比較寫生對象與描繪成果之間的不同，所以要將刻意作畫的要素（在畫面上經營畫作的工夫）都加以排除。

請想像描繪線條的速度變化。只有1分鐘速寫能夠擺出身體有如特技動作般盡情扭轉的姿勢。

裸體人像　1分鐘速寫

將表現量感的形狀與細節的形狀分開描繪。柔軟的曲線（肌肉與脂肪）與銳角（骨骼外形浮現）的部分，透過線條的對比，營造出整體的規模感。
裸體人像　1分鐘速寫

重要的背部重點部位

興致勃勃地描繪體幹的扭轉。透過白描的方式，暗示人體與地板的接地面。以向內側雕刻的方式，表現出立體感。
裸體人像　1分鐘速寫

120

不拘泥於細節，掌握整體大方向動作的描繪方式。以線條的強弱，來表現出身體伸展的部分與內縮的部分。因為沒有在臉部與手部多加著墨的時間，僅描繪出頭部與手腕的朝向即可。專注於以一筆畫的方式，刻畫表現出骨骼與肌肉線條的結果，成功地將身體的扭轉角度呈現出來。

裸體人像　1分鐘速寫

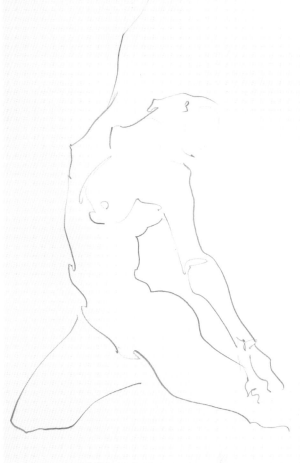

裸體人像　1分鐘速寫

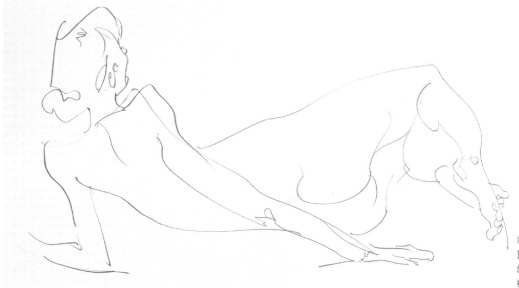

利用頭頂與鼻子的位置，掌握出頭部的傾斜角度。

裸體人像　1分鐘速寫

1分鐘速寫的描繪順序 其一

快速掌握住全身的動作，透過線條以最短的時間，將人體姿勢形成的表情描繪出來。

1 因姿勢而顯現於外的肋骨形狀。將其視為把軀體分為上下側的明暗交界線A。

2 掌握兩側手臂的動勢B。

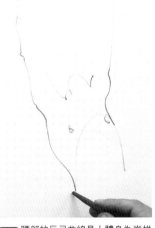

3 腰部的反弓曲線是人體身為脊椎動物的特徵C。

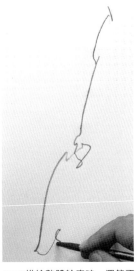

4 描繪整體輪廓時，運筆不要流向腳掌的輪廓。

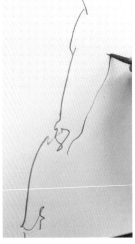

5 大腿部的運筆流向不要畫至腳尖，膝蓋關節下筆線條要重些。

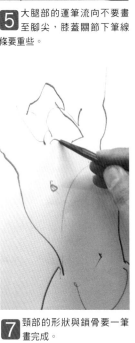

6 畫出由髖骨垂直方向伸展的腳部輪廓。

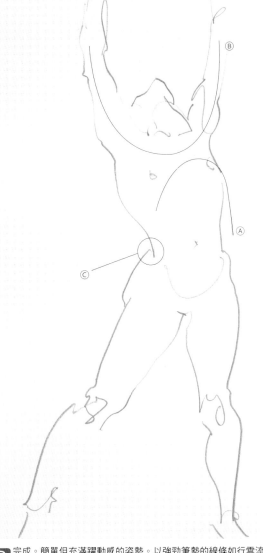

7 頸部的形狀與鎖骨要一筆畫完成。

8 完成。簡單但充滿躍動感的姿勢。以強勁筆勢的線條如行雲流水般表現出來。

1分鐘速寫的描繪順序 其二

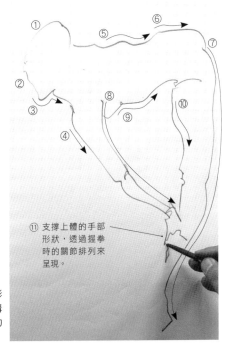

⑪ 支撐上體的手部
形狀，透過握拳
時的關節排列來
呈現。

1 上體前屈形
成三角形構
圖，充滿魅力的
姿勢。

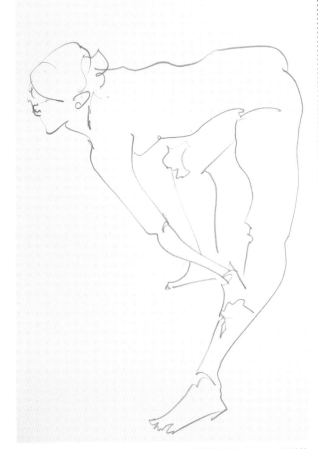

2 完成。將腳部的彎曲與支撐重量的左手臂緊張感表現出來。手肘外
翻（手肘外偏角）的角度是女性獨有的特徵。

1分鐘速寫的描繪順序 其三

1 上半身以凹
形（彷彿凹
進去的線條）來表
現骨骼。

2 下半身以行
雲流水般線
條呈現。

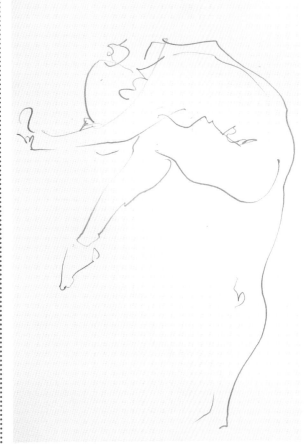

3 完成。右腳挑選具張力的那一側形狀描繪，前側只畫出膝蓋與腳
背，以寧可留白不畫的方式將空間表現出來。

岡田高弘所描繪的速寫之「巧」

人類是以大腦來觀看事物。將左右兩眼所見視覺資訊合成後，自動修正成為影像。這就是所謂「自然的形狀」。以素描而言，則是藉由寫生者的感性與詮釋，將影像以二次元的畫面表現出來。在這裏要追求的是「看起來舒服的形狀」，絕非如同拷貝一般的「正確的形狀」。既使是相同的寫生對象，也可以依每個人自己的理解去做出不同詮釋。

10分鐘速寫

如果沒有限制描繪時間，可以依照第2頁所介紹素描的4個步驟「1觀察→2描繪→3比對→4修正」，重覆進行直到完成為止。但如果是有時間限制的10分鐘速寫，就要盡可能減少反覆的次數來完成作品。

＊運筆描繪以「い」字形要領，請參考第18頁。

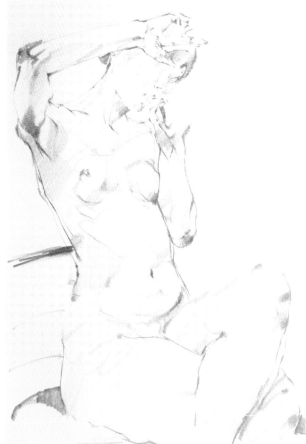

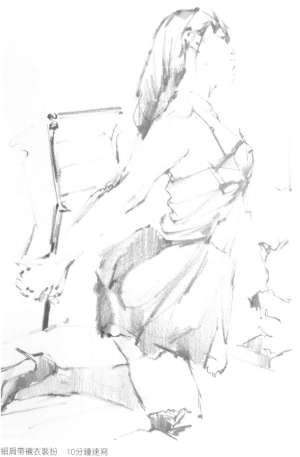

透過雙手的間隙可以看到模特兒的臉部表情。這是一個被觀察對象反過來成為觀察者的有趣姿勢。描繪這個姿勢時，右手臂抬高牽動肩膀，使得乳房隨之上提，翹起的左腳動作也會相呼應。如果沒有掌握好這個姿勢的連動，就會成為不自然的人體姿勢。「比對」指的是將寫生對象，與描繪出來的畫面形狀兩相比較，檢查有沒有什麼地方需要修正。如果沒辦法找出錯誤的部分，就無法達到「舒服的形狀」的境界。

裸體人像　10分鐘人體姿勢速寫

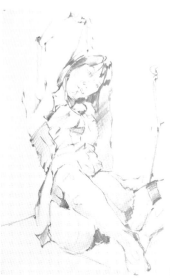

細肩帶襯衣裝扮　10分鐘速寫

細肩帶襯衣裝扮　10分鐘速寫

10分鐘速寫的描繪順序

完成作品的局部

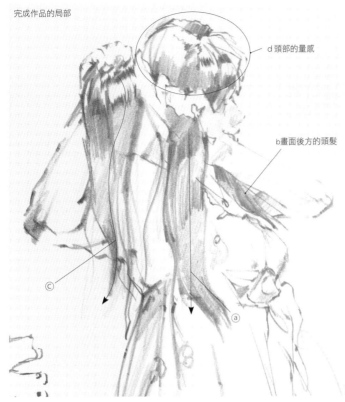

d 頭部的量感

b 畫面後方的頭髮

ⓒ

ⓐ

a相對於因重力而呈現的垂直線條，c則是順著身體流向的曲線，形成表情的變化。

請注意觀察a~d這4個部位的頭髮！
在畫面中描繪出質感與量感。

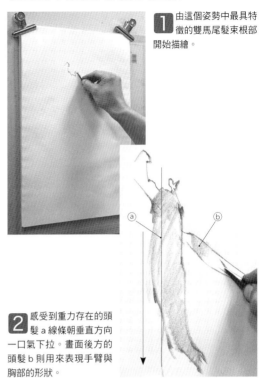

ⓐ ⓑ

1 由這個姿勢中最具特徵的雙馬尾髮束根部開始描繪。

2 感受到重力存在的頭髮 a 線條朝垂直方向一口氣下拉。畫面後方的頭髮 b 則用來表現手臂與胸部的形狀。

●經過1分鐘

●經過2分鐘

●經過3分鐘

3 將胸部下方的緞帶輪廓描繪出來。

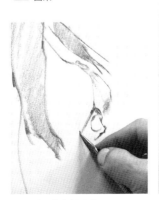

4 強調胸部的量感。

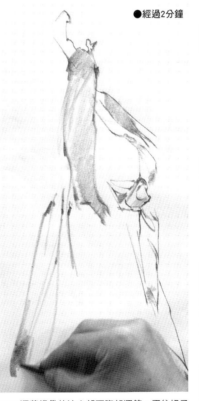

5 順著緞帶的流向朝下腹部運筆，再往裙子的輪廓移動。

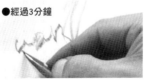

6 描繪抓住頭髮的右手手指。

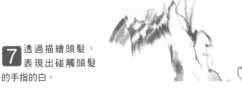

7 透過描繪頭髮，表現出碰觸頭髮的手指的白。

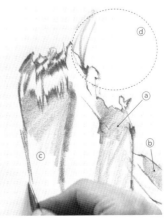

d

ⓐ

ⓒ

ⓑ

8 在頭髮轉折處加上明暗交界線。並在明暗交界線上用力塗抹表現光澤，同時以強力的筆勢向下拉出髮束的形狀。

10分鐘速寫的描繪順序 續

●經過4分鐘

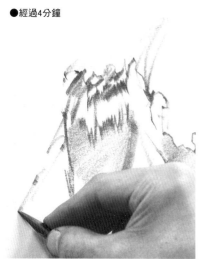

●經過5分鐘

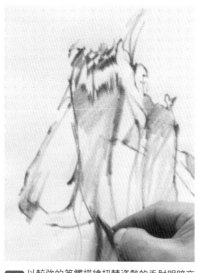

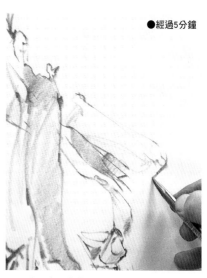

9 不要只注意描繪輪廓，也要將左臂的明暗交界線同時描繪出來。

10 以較強的筆觸描繪扭轉姿勢的手肘明暗交界線。

11 為了表現出位置，左手肘要以稍弱的筆觸描繪。

描繪頭部

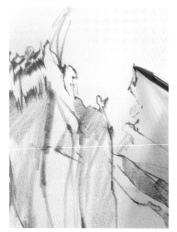

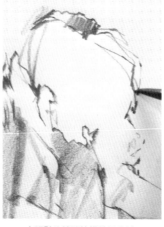

12 決定出相對於後腦勺的前面形狀。

13 由頭髮分線開始描繪正中線。

●經過6分鐘

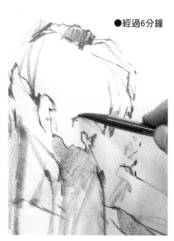

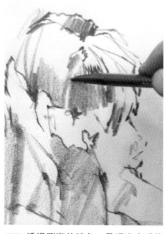

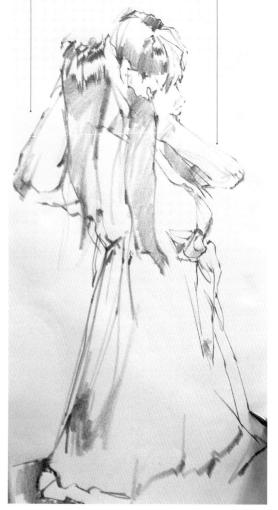

14 決定左手小指的形狀。

15 透過瀏海的暗色，呈現出右手的白亮。

16 此時可以看出整體的構圖。

●經過7分鐘

17 由椅子座面的黑色,轉向勾勒出靠背的形狀。

18 將視點由身體骨骼轉移至表面的紋路,以線條描繪出服飾裝扮上的重點部位。

19 線條加上強弱變化,營造出充滿律動感的畫面。

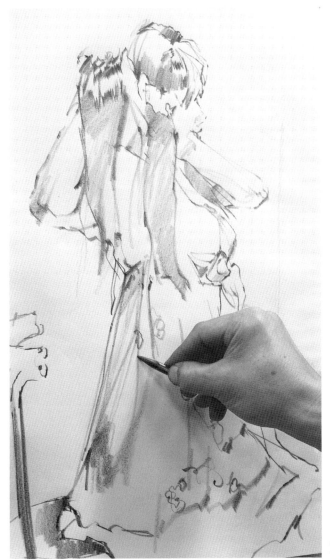

21 將全身的形狀都交待完畢後,再回到一開始的畫面焦點。

20 描繪服飾的花樣,強調出明暗交界線的存在。

127

10分鐘速寫的描繪順序 續

●經過8分鐘

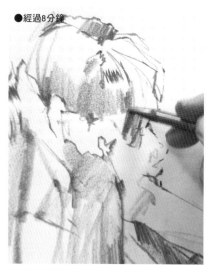
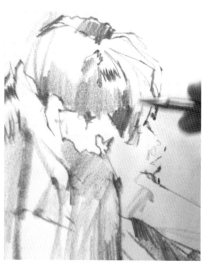
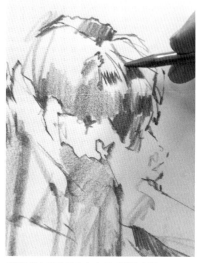

22 為了襯托出手指的亮白，先將頭部最暗的側面先描繪出來。

23 加強調子，襯托出瀏海的弧形曲線。

24 以高明暗對比來表現頭髮的光澤。

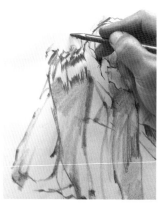
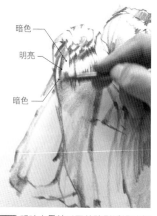
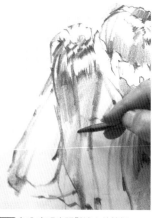
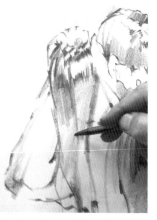
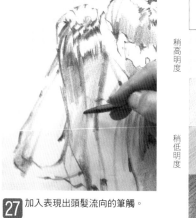

暗色
明亮
暗色

25 只描繪出最具表情的小指形狀，其他手指則以輪廓來呈現即可。

26 明暗交界線以下的陰影透過暗部調子來加強，藉以強調頭髮的閃耀。

27 加入表現出頭髮流向的筆觸。

高明度

稍高明度　中明度

稍低明度　低明度

以明中暗變化來呈現漂亮的頭髮

●經過9分鐘

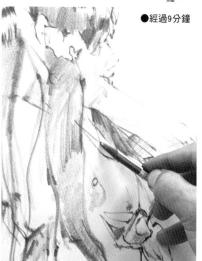
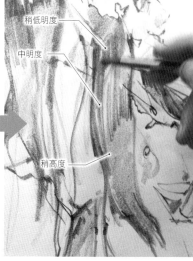
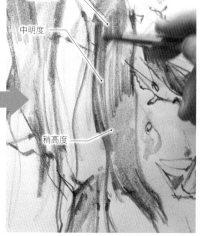

稍低明度
中明度
稍高度

28 以直線描繪墜飾項鏈，暗示中線的位置。

29 強調畫面最前方的髮束，營造出畫面的強弱對比。

30 斜握素描鉛筆，加上調子的變化。

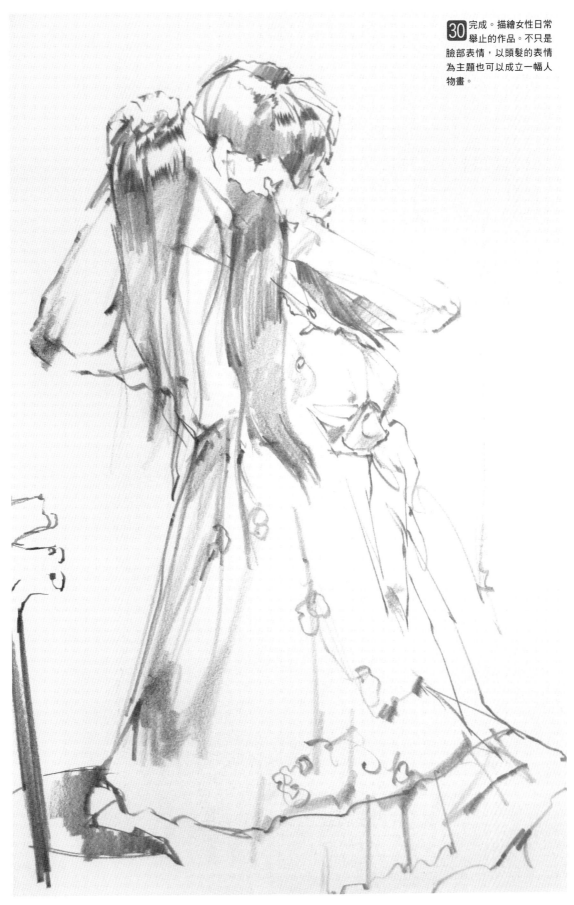

30 完成。描繪女性日常
舉止的作品。不只是
臉部表情，以頭髮的表情
為主題也可以成立一幅人
物畫。

岡田高弘所描繪的速寫之「巧」

5分鐘速寫

觀察寫生對象固然重要，但要避免試圖將眼睛所見全盤描繪。省略畫面上必要資訊以外的部分，藉由去蕪存菁的方式，獲得「想要呈現的部分」強調效果。

舉止表現出天真爛漫的一瞬間的人物姿勢。藉由省略背面的輪廓，強調配置於畫面中央垂直軸線上的手臂形狀。
連身裙裝扮　5分鐘速寫

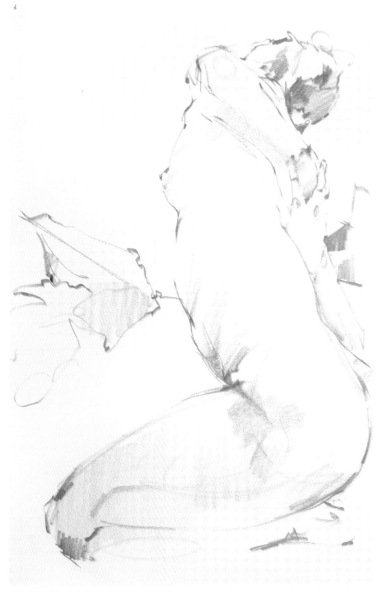

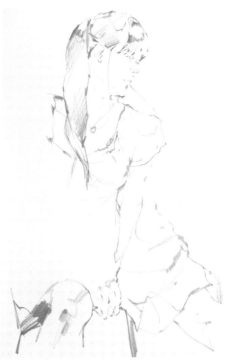

以抬頭仰望上半身的視點描繪，營造出人體的量感。握住手肘的右手帶有表情，是作品中的焦點。
裸體人像　5分鐘速寫

呼應支撐上體的左手臂，透過強調綁於右側的頭髮，得以省略右手臂。
連身裙裝扮　5分鐘速寫

5分鐘速寫的描繪順序

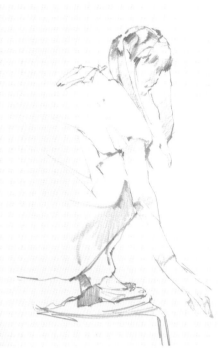

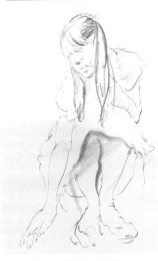

連身裙裝扮　5分鐘速寫　廣田稔

連身裙裝扮　5分鐘速寫　上田耕造

姿勢相同，但由
不同位置同時描
繪的作品。
連身裙裝扮
5分鐘速寫
岡田高弘

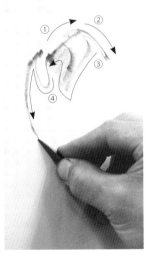

1 由雙馬尾髮束根部開始描繪的頭部曲線，接續到髮束的輪廓線。

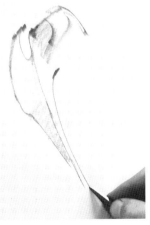

2 頭髮線條與畫面前方的肩部線條匯集，形成表現大構造的線條。

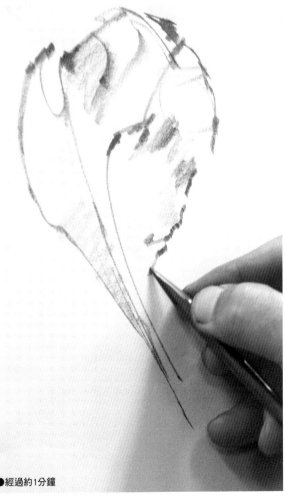

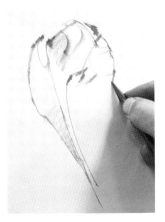

3 決定瀏海的形狀。

●經過約1分鐘

4 一邊考慮頭部的量感，一邊描繪眼鼻口的輪廓。

131

5分鐘速寫的描繪順序 續

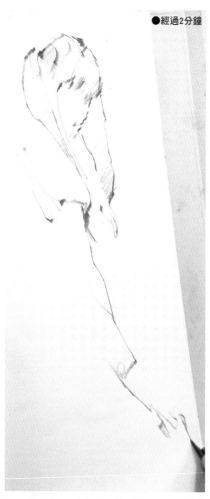

●經過2分鐘

6 描繪手肘關節，加入調子營造出立體感。

7 以大腿的明暗交界線表現腳部的立體感。

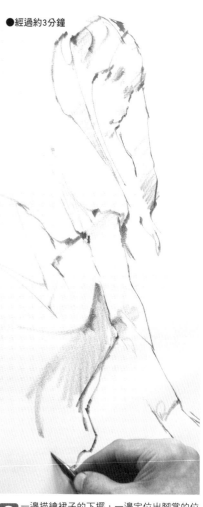

●經過約3分鐘

8 一邊描繪裙子的下擺，一邊定位出腳掌的位置。

5 將重點置於小指的表情，接著描繪出無名指與中指。

修飾完稿

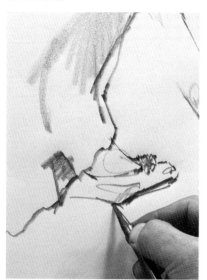

9 描繪鞋子時，要意識到接地面。

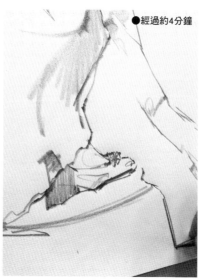

●經過約4分鐘

10 將裙子後方的鞋子塗上暗色，描繪椅子的形狀。

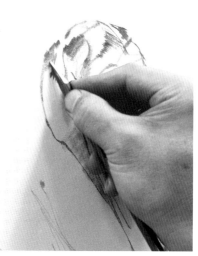

11 考慮與鞋子黑色之間的均衡，在頭部加上調子。

12 完成。為什麼不描繪出背部的輪廓線呢？這是為了要活用紙張的留白來作為空間呈現，因此嘗試將輪廓線省略。

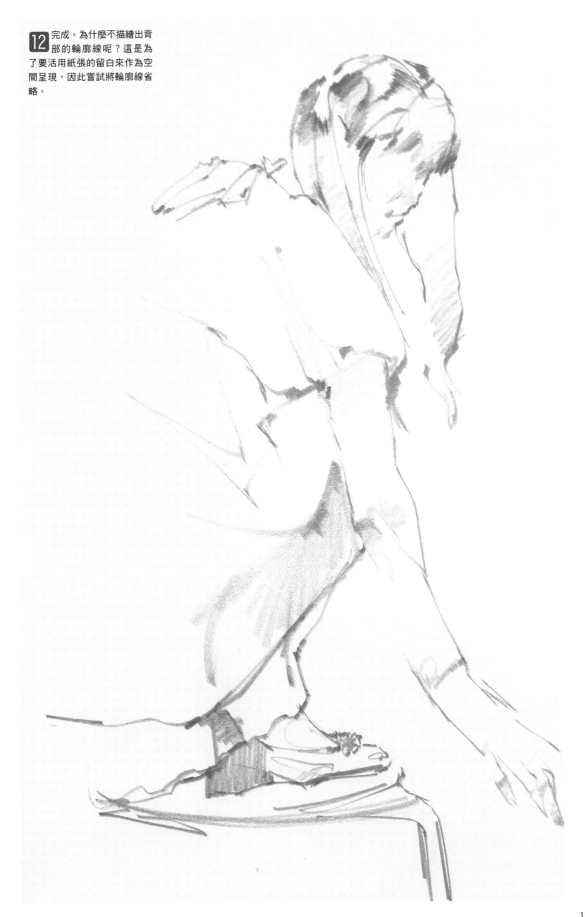

岡田高弘所描繪的速寫之「巧」

2分鐘速寫

針對寫生對象與實際描繪出來的畫面之間的比較、探討到修正步驟因為時間受限制而跳過，直接就要用鉛筆線條白描來決定形狀。然而並非要用線條將所有的輪廓都框出來。重要的是對作品描繪完成後的形象要明確。必須要相信自己的「靈感」與「直覺」，一口氣完成作品。

長線條用快速描繪的筆觸，而短線條則以強力的筆觸描繪。此作品的人像姿勢整體呈現「＜」字形動勢。有效地使用線條的省略手法，強調出整體的流向。

裸體人像　2分鐘速寫

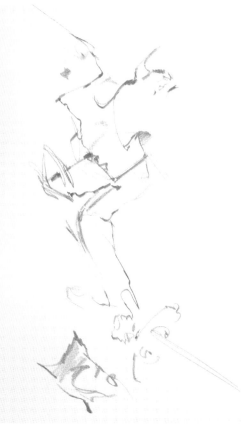

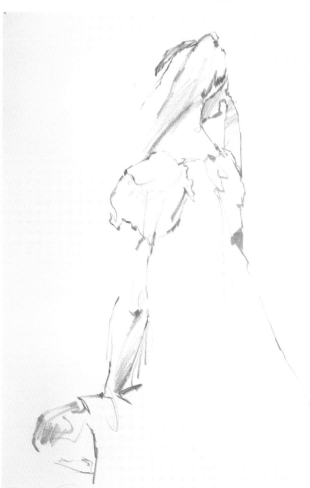

與1分鐘速寫相較之下，與其說是「描繪的時間」較多，不如說是「觀察的時間」較長。也因此可以冷靜挑選描繪的線條，以暗示呈現的形狀相對增加。

連身裙裝扮　2分鐘速寫

持劍的左手向前伸出，右手則抬高以取得畫面均衡的姿勢。姑且將臉部省略，強調出S形的曲線。

細肩帶襯衣裝扮　2分鐘速寫

2分鐘速寫的描繪順序 其一

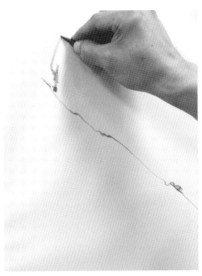

1 由突出畫面前方的肩部朝向手臂的整體流向開始描繪，並決定後腦勺的位置。

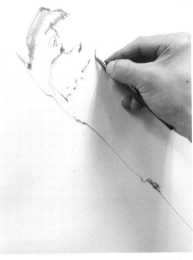

2 找出分隔頭部前面與側面的明暗交界線，再由側面鼻子開始找出眉毛到眼鼻的線條位置。

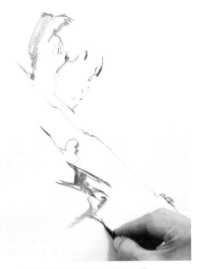

3 描繪服飾裝扮前面的皺褶與光澤。

●經過約1分鐘

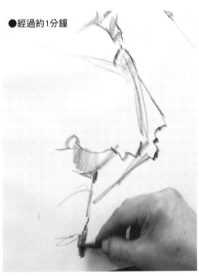

4 透過加強絲襪的黑色，來表現軸心腳的強度。

5 一邊意識到大腿內側的面，將形狀抓出來。藉由層次來表現出圓筒形大腿的量感。

6 完成。以號碼標示出頭部的運筆順序。這是一個軍刀下揮的動作姿勢。沒有描繪出來的部分，要用想像力去觀看。

以服飾裝扮的縫線為界，表現身體的前後面。

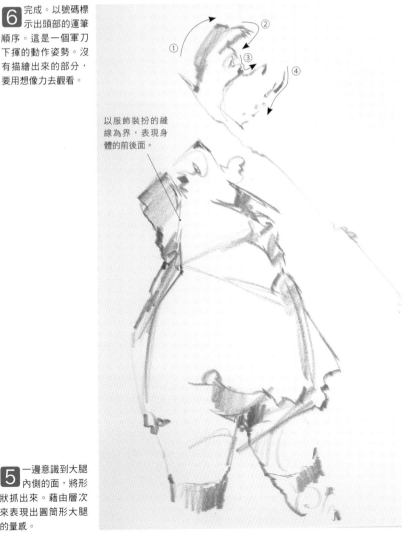

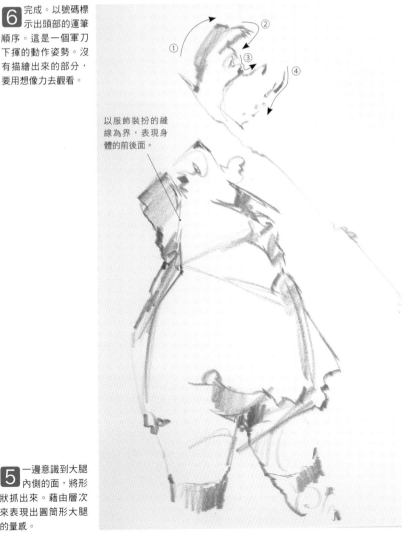

135

2分鐘速寫的描繪順序 其二

1 以臉部及頭髮的交界為基準點，開始描繪臉部的曲線。

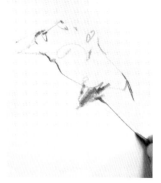

2 透過披在肩上的頭髮來表現肩部位置，肩帶緊繃的直線與頸部的曲線形成對比。

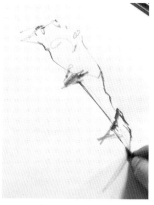

3 以肩帶的延長線來表現胸部的形狀。

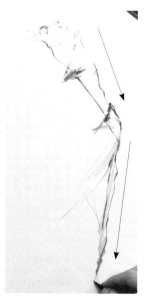

4 掌握身體各部位面的變化。

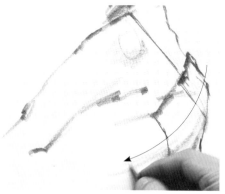

5 由胸口朝向背面腰部皺褶的表情，表現出這個姿勢的動勢。

●經過約1分鐘

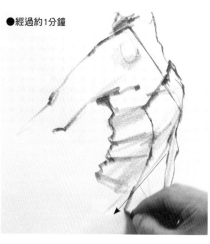

6 透過因動作而產生的皺褶，來表現動勢。

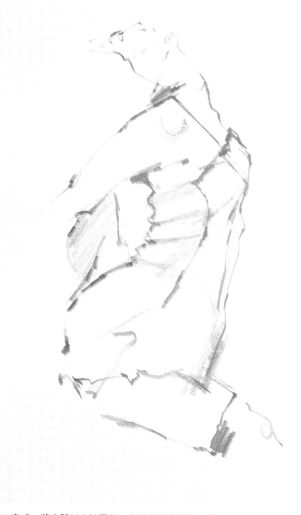

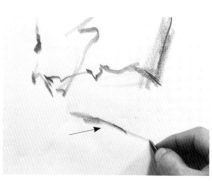

7 藉由強調接地的面，表現身體的重量。透過線條質的變化來暗示沒有描繪出來的椅子的存在。

8 完成。將人體以大範圍的Z字形動勢來掌握。透過大片的留白空間，來暗示身體依靠椅子的存在。

2分鐘速寫的描繪順序 【其三】

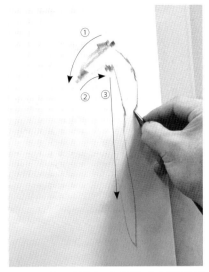

1 由頭部開始描繪。自後腦勺的分線開始運筆至讓人感受到重力存在的雙馬尾髮束曲線。

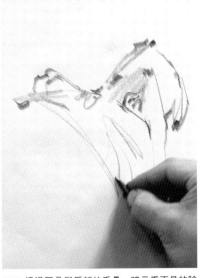

2 透過耳朵與肩部的重疊，暗示看不見的臉部朝向。

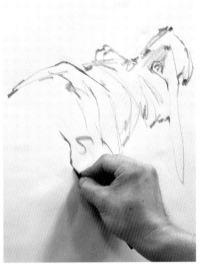

3 一邊追尋服飾裝扮的皺褶描繪，接著朝向側面的界線，最後來到裙擺。

4 以強力的線條描繪畫面前方的大腿。

●經過約1分鐘

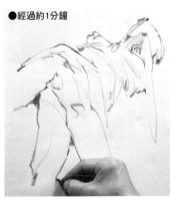

5 考慮畫面上的均衡，由足踝到趾尖一口氣向下畫出來。

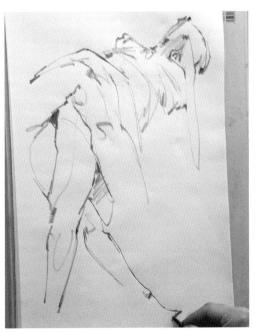

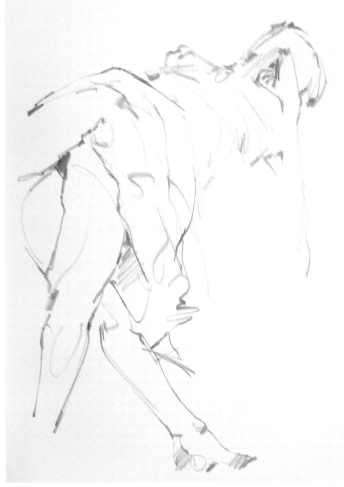

6 完成。這是低身彎腰拾物的動作。姑且不將指尖描繪出來，藉此刺激觀看者的想像力。

岡田高弘所描繪的速寫之「巧」

1分鐘速寫

在短時間內必須在心裏先想好畫面的均衡，透過最少的說明資訊，一口氣將其描繪出來，可以說是對自己所有感受性的挑戰。省略的表現可以刺激作品鑑賞者的想像力，達到擴展形象的效果。

裸體人像　1分鐘速寫

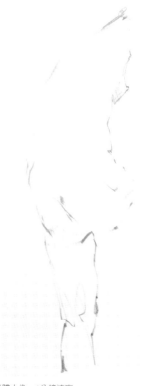

描繪1分鐘速寫時，須要敏銳地去感受寫生對象所傳遞出來的力度、量感、存在感，不受限於整體外觀輪廓，而是以線條的筆壓及速度的變化來呈現。描繪前就先選定要省略的部分，心中設想完成後的形狀再開始下筆。掌握抬高的腳部要點，表現出姿勢的基本構造。

裸體人像　1分鐘速寫　　裸體人像　1分鐘速寫

1分鐘速寫的線條描繪方式，是要先想好整體的形狀，掌握成為繪畫作品的要素，然後摸索出達到目的最短距離的方法。

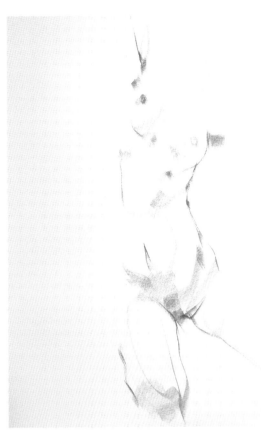

裸體人像　1分鐘速寫

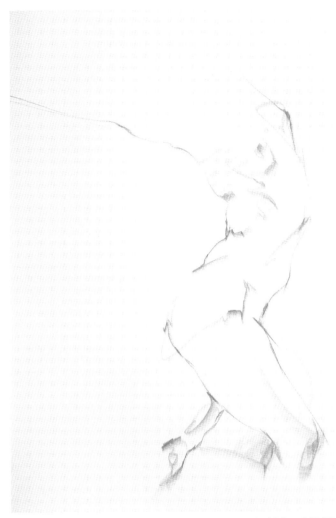

裸體人像　1分鐘速寫

短時間速寫的優點，就是能夠避免被臉部表情等細節所困住，而是直接針對由背後到腰部、軸心腳等這些表現人體時不可或缺的重要形狀去表現。
裸體人像　1分鐘速寫

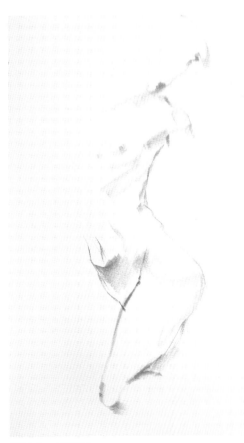

裸體人像　1分鐘速寫

1分鐘速寫的描繪順序 其一

掌握由頸部到胸
部的形狀。

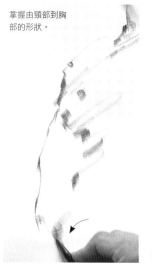

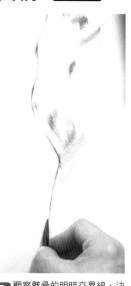

a腰骨的位置是在腳部
起始位置髂骨的邊緣
部分。

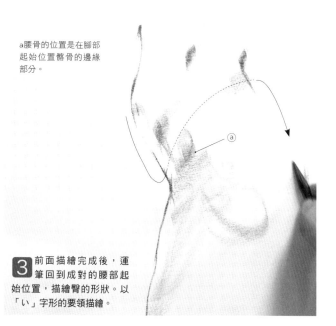

1 找出腰骨的位置,描繪大腿的線條。

2 觀察髂骨的明暗交界線,決定大腿前面的形狀。

3 前面描繪完成後,運筆回到成對的腰部起始位置,描繪臀的形狀。以「い」字形的要領描繪。

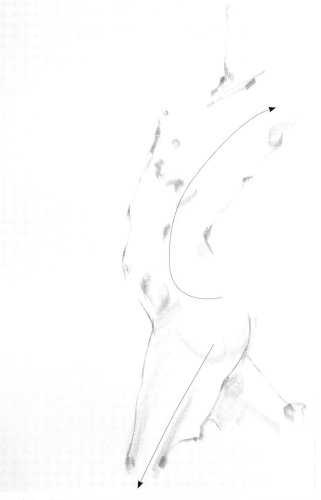

4 透過描繪畫面裡側腳的暗部,表現畫面前方的腳。

5 完成。掌握體幹的扭轉,並藉由描繪出手、腳起始部位,暗示肢體(雙手雙腳)的存在。描繪時心裡可以想像挖掘出土的維那斯像。

1分鐘速寫的描繪順序 其二

頭頂部

1 決定頭頂部的位置,並決定作為整體基準的頭部大小。接著運筆至下巴、鎖骨與整體動勢、表現身體朝向的乳房明暗交界線,同時定位出左右乳頭的傾斜角度。

2 以肋骨為界,掌握自腹部到大腿的量感。

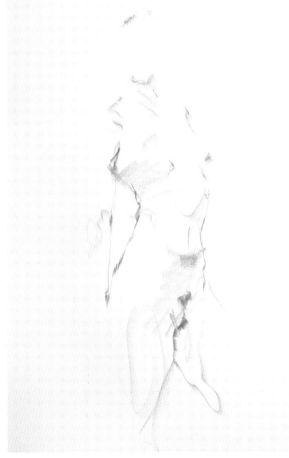

3 完成。掌握肚臍以下到下腹部面的變化。

1分鐘速寫的描繪順序 其三

1 透過表現動作的脊椎線條來描繪背部的形狀。

2 相對於左側的短線條,右側以長線條描繪。

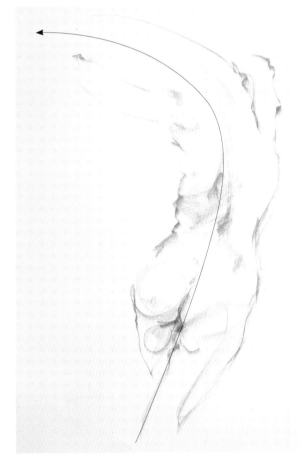

3 完成。以彎曲的弓形(伸展的形狀加上內縮的形狀)為魅力的人像姿勢。身體內縮側邊以粗且短的線條描繪,身體伸展側邊則以快速描繪的筆觸來營造出對比。

上街頭速寫吧！

剛開始學習繪畫時，老師曾經對我說過：「模特兒最美麗的時刻，就是在休息的時候」。這是因為模特兒此時並非處於受到注目之下刻意擺出的姿勢，放鬆休息的體態才是最自然不做作的美麗姿勢。

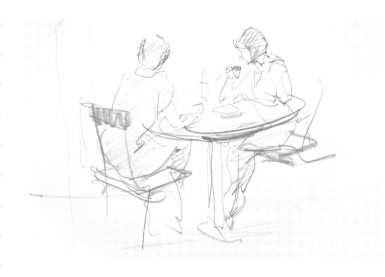

相信有很多人想要聘請模特兒但苦於沒有預算，又或是居住的地方沒有模特兒經紀公司，因此無法聘得模特兒來練習描繪。然而只要轉念一想，我們都希望找到不去意識自己是受到注目的焦點，姿勢自然不做作的模特兒，但其實身邊就有許多理想的模特兒存在。家裏是否有躺在沙發上看電視的家人呢？走上街頭，在咖啡廳或公園放鬆休息的人、在電車上睡大覺的人…像這樣的模特兒要多少就有多少。

咖啡廳一景　廣田稔

隨手帶一本小的速寫本或是筆記本，必要的畫材工具只有鉛筆也好，或是簽字筆也可以，只要是簡單又能快速描繪即可。我總是將短鉛筆夾在耳朵上（看來就像個木工似的）。對方並不知道自己是寫生對象，因此什麼時候會突然起身離開也無法掌握。不要拘泥於想要將全部細節畫出，心裏要提醒自己只要將形象記錄下來就可以。一旦習慣這樣的練習方式，會發現自己不知不覺變得很能夠掌握畫面。這和照片拍下來的人物和景色不同，也和畫得好不好無關，而是即使只有短短地一瞬間，當時在現場的各種情境將會湧上心頭。如此不只有視覺上的記憶，而是將當場的喧囂和街頭的氣味，經過五感去感受之後，再以畫筆記錄下來。

在街頭等待的人們　廣田稔

如果是內向到實在提不起勁走上街頭速寫的人怎麼辦呢？請試著將李奧納多・達文西、米開朗基羅、拉斐爾、魯本斯這幾位大師畫集中的人物群像畫當作是模特兒來練習速寫也可以。畫面上已經經過大師們以獨到的眼光提煉出必要的要素，非常容易練習描繪，是很好的學習對象。　　　　（廣田稔）

旅程途中　廣田稔

以速寫來創作作品 4

彩色速寫的基礎

明亮部分使用固有色、陰影部分使用自由色

在短時間描繪的情形下，粉彩與水彩這類畫材非常適合用來快速掌握模特兒的形象。只要能夠活用色彩，就能更精確地將人物姿勢的魅力突顯出來。不管是在肌膚中感受到的優美色彩味道，或是佔據大部分畫面的服飾裝扮的顏色，都可以在一瞬間描繪出來。一般都以為人體的顏色就是「膚色」，事實上只要正確定位描繪出明暗交界線的話，除了膚色之外的色彩也能夠用來呈現肌膚的顏色。

斜線部分就是以明暗交界線為界的陰影部分。比斜線明亮的部分以固有色（膚色）加上白色（可以在畫紙上留白）呈現，而暗部則可以塗上畫家所感受到的顏色呈現。斜線部分就算用綠色或是紅色描繪，人物的臉看起來還是膚色。

＊固有色…指各種物體原本即持有之獨特色相。

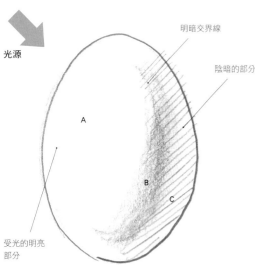

光源

明暗交界線

陰暗的部分

A

B

C

受光的明亮
部分

具有光澤（光亮）質感的布料
由明亮調子急速變化為暗色調子。

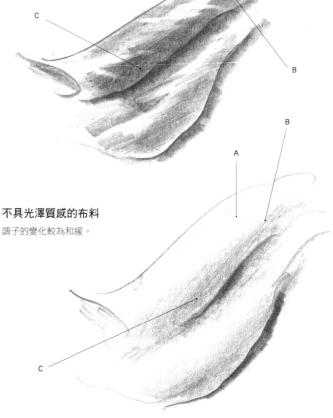

A

C

B

B

A

不具光澤質感的布料
調子的變化較為和緩。

C

上圖是以描繪雞蛋為例。當然，固有色是白色，但就算不描繪出白色與灰色，一樣可以表現白色的雞蛋。

A 以明暗交界線為界，明亮部分用固有色白色呈現。

B 明暗交界線部分可塗上畫家感受到的顏色。不過重點是明度要較A、C為低。

C 以明暗交界線為界的陰暗部分（包含反光部分），可以使用畫家感受到，或者是心中形象中的顏色。

然而，如果A的部分使用固有色以外的顏色，有可能整個雞蛋的顏色看起來就變成A的顏色。大部分情形下，如果使用天藍色，整個蛋就變成天藍色，使用黃色，看起來就像是顆黃色的蛋。

模特兒身上穿的服飾裝扮大部分是由布料構成。布料的質感可以用調子的變化來表現。單色作品的調子變化法則，也可以應用在彩色作品上。

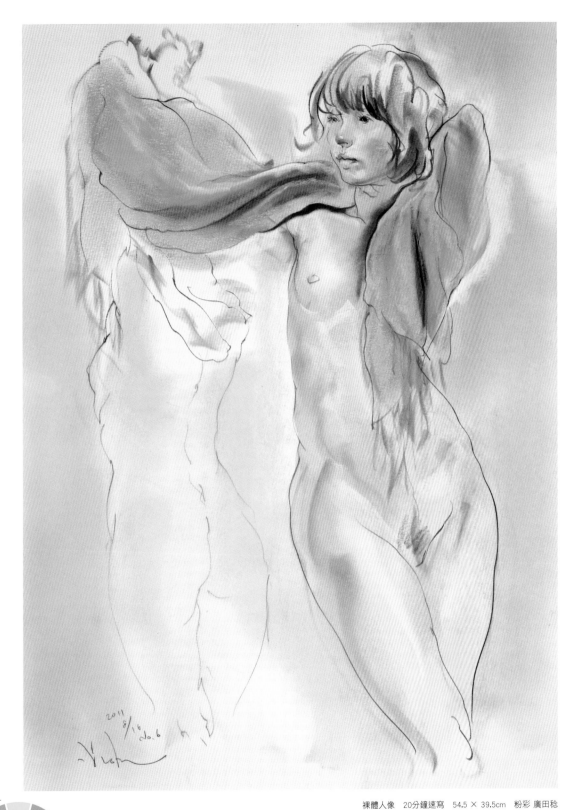

裸體人像　20分鐘速寫　54.5 × 39.5cm　粉彩　廣田稔

12色相環

將色彩依順序排列成環狀的圖，稱為色環或者是色相環。相對位置的色彩組合稱為補色。

明度⋯色彩所持有的明亮程度。比方説紅色與黑色混合後明度變低，而與白色混合則明度變高。

相對於橙色的披肩，肌膚陰暗部分使用補色綠色描繪的作品。明暗交界線部分使用比膚色或綠色明度更低的黑褐色描繪。

橙色
（帶紅的橙色）

補色

綠色
（帶藍色的綠）

廣田稔所描繪的彩色速寫作品

1 身體明暗交界線以黑褐色描繪,陰暗與反光部分則使用綠色與藍色,明亮部分使用膚色與白色描繪的作品。

2 請注意看細肩帶背心的明暗交界線部分(中央附近)。明暗交界線與固有色的關係,不只是在肌膚部分,也同樣適用於布質的表現。

3 藉由第144頁的臉部作品為例説明,以明暗交界線為界的「固有色與感受到的自由色彩之間的關係」,可以運用至整個人體。對於骨骼形狀浮現於外的肩部與肩胛骨,量感豐富的腰部到臀的對比形成體態優美的姿勢。

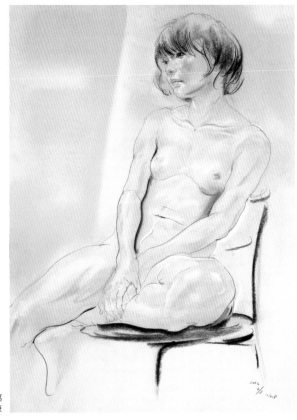

1 裸體人像　20分鐘速寫
54.5×39.5cm　粉彩、炭筆

2 服飾裝扮人像　20分鐘速寫
39.5×54.5cm　粉彩、炭筆

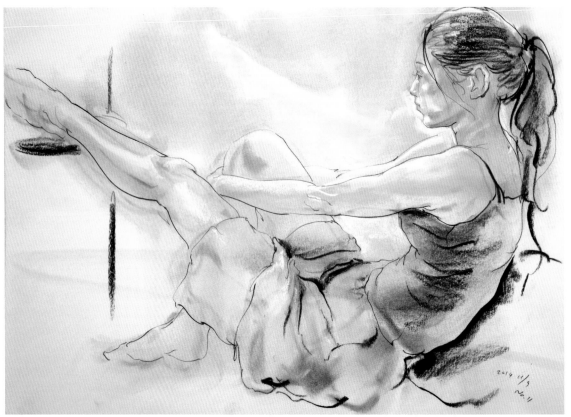

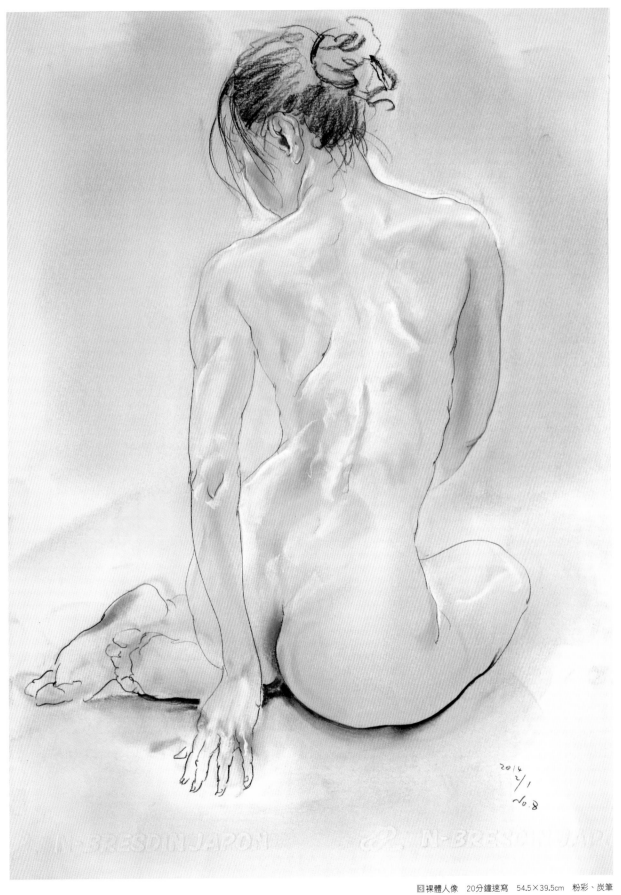

3 裸體人像　20分鐘速寫　54.5×39.5cm　粉彩、炭筆

上田耕造所描繪的彩色速寫作品

1 墨色很容易被當作是單一色調，但實際上透過濃淡，可以呈現具有深度的色彩味道。以淡墨將陰暗部分整合起來，能夠更加容易理解立體的空間。用力將畫筆的毛尖壓開，畫出緻密的筆刷紋路，透過粗放的乾擦筆觸表現量感，增加畫面的變化來引出整體畫面的規模。心裏隨時要注意畫面的均衡與氣勢，嘗試讓明暗單純化或是高對比營造出來的視覺效果。透過省略輪廓線，讓留白創造出空間感。

2 3 大膽地塗抹上刺激視覺的粉彩，表現出動勢。與其忠實呈現眼睛所見之物，不如增加形狀的變化，藉由變形手法來追求真實感。

4 5 在灰色的Canson法國插畫紙上以粉彩表現人體的量感。由於粉彩的粉會將墨汁潑開，因此要先用粉彩噴膠將粉彩固定，再以墨汁一口氣勾勒線條。由於形狀已經很清楚，因此運筆時不會有所遲疑，線條筆勢順暢。藉由塗黑的面來擴大明度的幅度，最後加上明亮區塊來修飾完成。重點是要將粉彩的筆觸（調子）與插畫紙的灰色搭配。

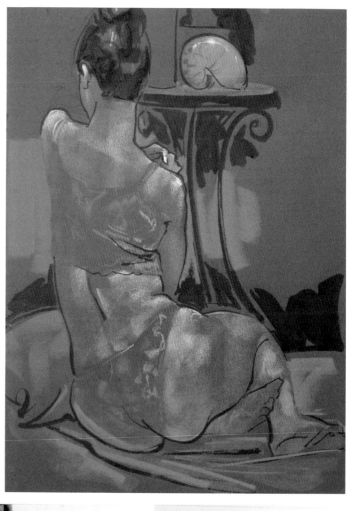

4 服飾裝扮人像　20分鐘姿勢速寫
粉彩、墨汁

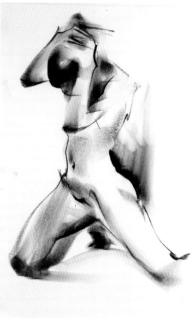

1 服飾裝扮人像　5分鐘姿勢速寫　墨汁　　**2** 裸體人像　5分鐘姿勢速寫　粉彩　　**3** 裸體人像　5分鐘姿勢速寫　粉彩

5 服飾裝扮人像　20分鐘姿勢速寫　粉彩、墨汁、金色顏料

岡田高弘所描繪的彩色速寫作品

1 2 在表面粗糙的素描紙上塗黃灰色底色的「有色底塗」作品。如果是使用有顏色畫紙，則可以考慮將底色做最大的活用色彩表現。運用適當的底色，可以用最少的步驟，就能將人體表現出來。不要只用固有色覆蓋底色，而是要考量與底色之間的協調搭配。將粉彩抹開，會呈現透明色調的效果，就能活用畫紙的底色。要記得由明暗交界線朝向暗部會出現有反光的部位。

3 4 在素描紙上塗不透明壓克力顏料（不透明水彩的一種）做為底色。將喜歡顏色的不透明壓克力顏料混合10%透明打底劑（半透明的打底用材料）後塗在畫紙上。透明打底劑本身沒有顏色，但塗上畫紙後會形成紋路，讓粉彩的粉末更加容易附著在畫紙上。這裏的作品都先以紫灰色打底後再行描繪。用比底色更暗的粉彩調子描繪明暗交界線，以此為界分開明亮與黑暗的世界。明亮的膚色使用固有色，而暗部的膚色使用冷色，加入明暗與冷暖的對比成為表現的要素之一。

冷色…讓人感到寒冷的顏色。一般指帶藍色的色系。
暖色…讓人感到溫暖的顏色。一般指黃色至紅色的色系。

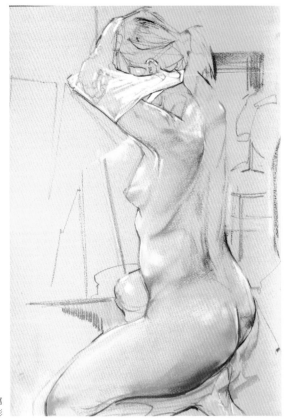

1 裸體人像　20分鐘姿勢速寫
68×53.5cm　粉彩

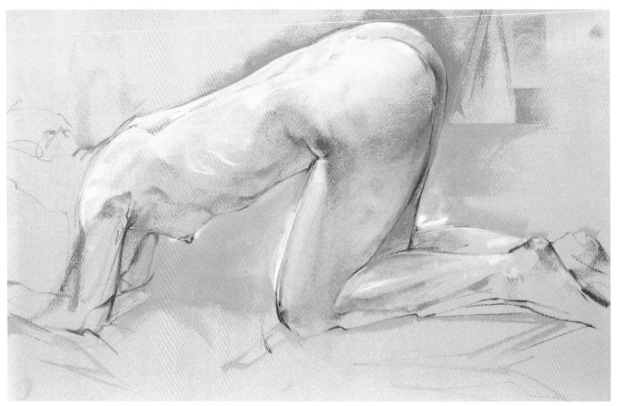

2 裸體人像　20分鐘姿勢速寫　53.5×68cm　粉彩

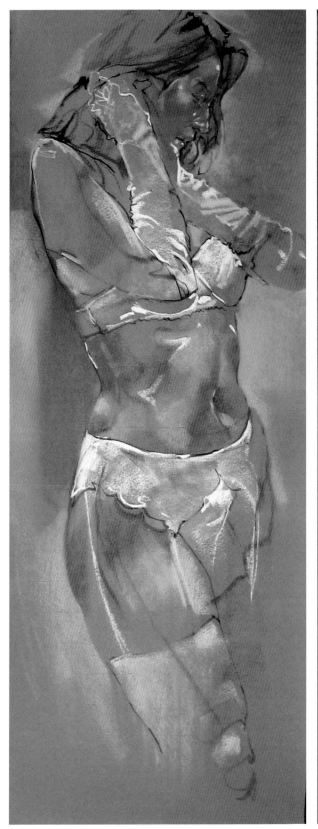

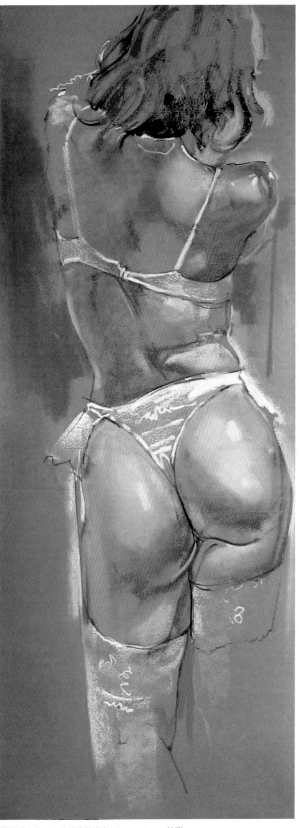

③裸體人像　20分鐘姿勢速寫　68×26.7cm　粉彩

④裸體人像　20分鐘姿勢速寫　68×26.7cm　粉彩

彩色速寫的畫材工具 使用粉彩時

粉彩不需要像水彩一樣需要等待顏料乾燥，是很適合速寫使用的畫材。一般條狀粉彩較為常見，不過用海綿沾取描繪的粉餅式粉彩也很方便。

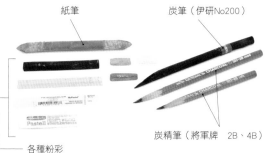

紙筆

炭筆（伊研No200）

炭精筆（將軍牌　2B、4B）

各種粉彩

粉餅式粉彩與海綿

在此為各位介紹廣田稔所使用的彩色速寫描繪工具。以海綿沾取如同化妝品一般裝在盒子內的粉餅式粉彩，塗抹在畫面上，可以將色彩推開至大範圍的面積，也可以將複數的色彩直接在畫面上混色。

＊炭筆是將柳樹之類的枝條悶燒後炭化而成的軟質畫材。炭精筆則是將木炭粉以黏土混練固化而成，可以描繪出發色良好的黑色線條。

畫材的使用方法

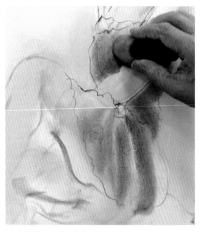

使用海綿沾取粉餅式粉彩塗抹。

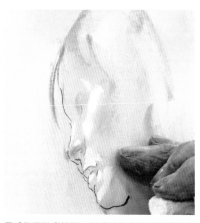

用手指將粉彩抹開，粉彩的粉末會呈現附著於紙上的狀態。

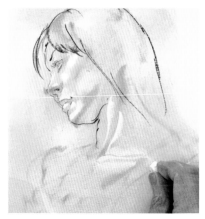

突顯高光。使用白色條狀粉彩來描繪明亮部分。

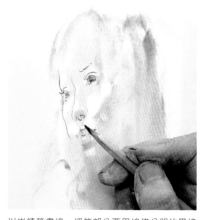

以炭精筆畫線。細節部分要用線條分明的黑線描繪。

以紙筆抹擦。與使用鉛筆描繪調子時一樣可以抹開暈染。

以白色粉彩畫出單側暈染的線條（調子）。

粉彩最適合用來表現人物的肌膚！

A受光線照射的明亮
部分（畫紙的白色）

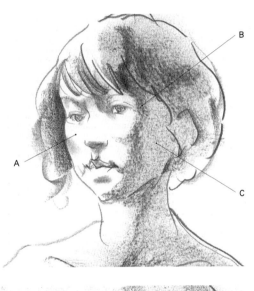

如果只將粉彩塗抹在凹凸畫紙凸起的紋路上，就會表現出明暗交界線部分的粗糙感，而如果去擦抹粉彩的話，就可以表現出反光部分的柔和感。

粉彩只是將色粉在畫紙表面摩擦使其附著於上，只要擦抹處理就能營造出微妙的混色效果，可以說是非常適合用來表現纖細的肌膚質感及色澤的畫材。

B 像明暗交界線這樣濃厚的部分，不要擦抹保持「粗糙感」。

C 像反光這類淡薄部分，可以將色粉擦抹填入畫紙凹紋。

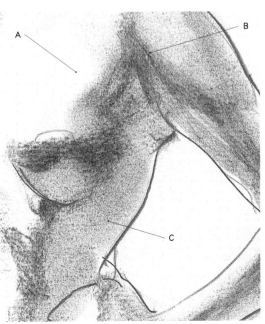

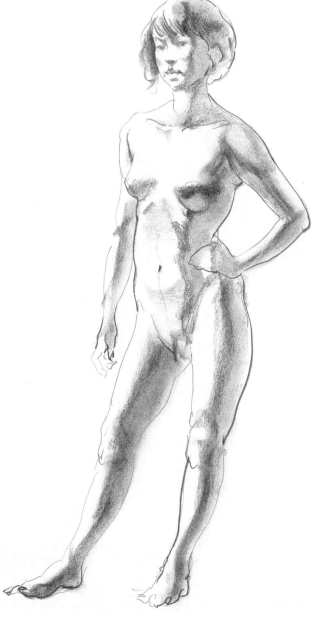

裸體人像　5分鐘速寫　43.5×30cm 廣田稔

153

挑戰動態速寫

通常速寫是在時間限制內描繪固定姿勢的模特兒，會請模特兒盡可能保持姿勢不動，營造出一個人體一瞬間的動作。相較於此，動態速寫是一種在描繪的過程中請模特兒自由活動，透過觀察動作的樣子來描繪的方法。

▋廣田稔的示範

「描繪連續動作的寫生對象時，加上時間軸後，將四次元以平面的方式表現。此外，因為無法確定下一個動作，也不知道寫生對象會朝向哪個方向，因此就將寫生對象活動的軌跡在畫面上重疊描繪，如此反而可以營造出另一種不同的真實感。」

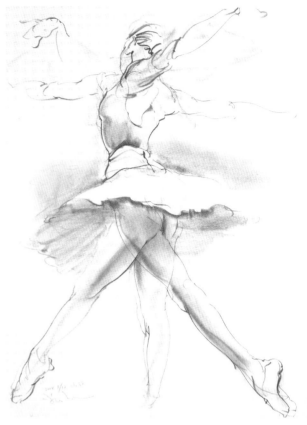

1 January 31,2014,NO.56 6分鐘動態速寫
65×50cm 炭筆

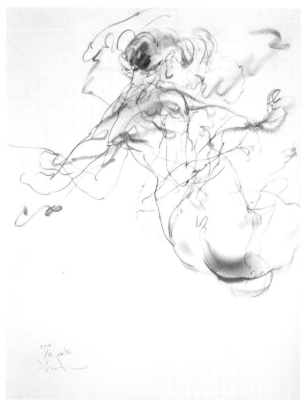

2 August 15,2014,NO.57 6分鐘動態速寫　65×50cm　炭筆

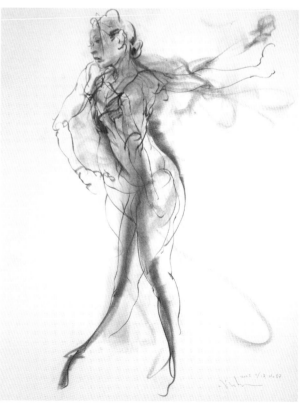

3 November 17,2014,NO.57 6分鐘動態速寫　65×50cm　炭筆

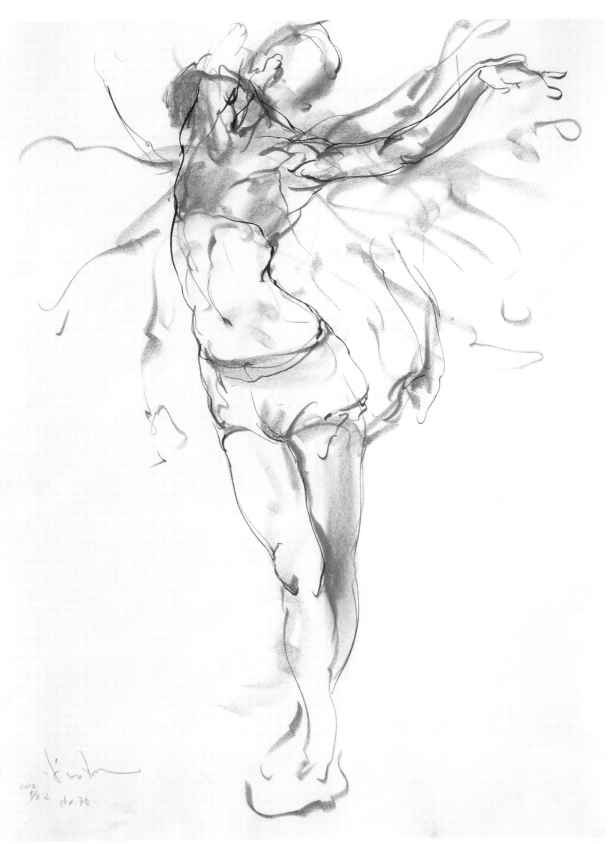

▍上田耕造的示範

「與相機將一瞬間的動作切割下來似的影像不同，用眼睛觀察的世界，具備時間差的影像，會在腦內重新構築出畫面。透過肉眼看到的世界，可以說是記憶的產物，或許我們事實上一直都生活在記憶當中也說不定。我認為研究如何掌握人體形態屬於素描，而動態速寫才是速寫原本應該有的面貌。」

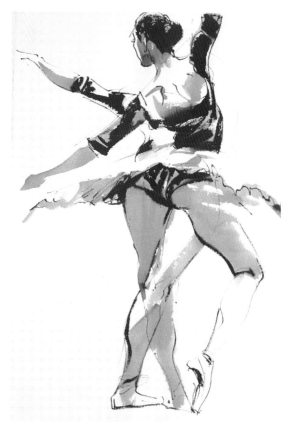

❷chrono tracer 6分鐘動態速寫 水墨

❶Time 6分鐘動態速寫 鉛筆

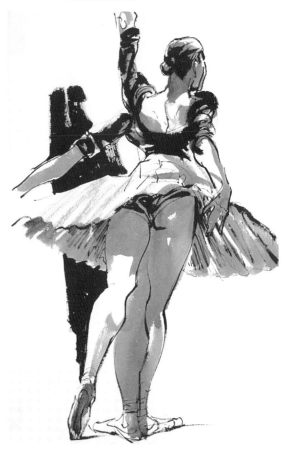

❸chrono tracer 6分鐘動態速寫 水墨

▊岡田高弘的示範

「動態速寫對還在學習階段的我來說，是一個總是留下待改善項目的描繪主題之一。既然是要去描繪活動中的寫生對象（模特兒），很明顯地，會與固定姿勢速寫時應該突顯的表現重點會有所不同。其中之一就是要去說明「寫生對象是怎麼活動的」這點。如果只是將殘留在記憶中的殘像重疊，不過就成了幾張照片合成在一起罷了。「描繪動作的形狀」和「描繪動作」根本是不同的兩件事。

在動態速寫中必須要表現出來的是「時間的經過」。在龐大的訊息量中找出能夠表現「時間的經過」的形狀（不只是眼睛所見的形狀，還包括眼睛所未見，卻能感受到動作的形狀與線條），除了觀察力之外，對記憶力與繪畫的感受性也有所要求。要怎麼去表現呢？尋找答案的過程，也就是動態速寫有趣的地方。」

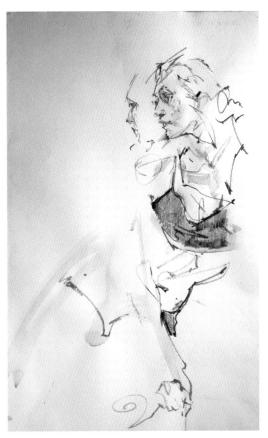

❷Memory of Move 6分鐘動態速寫　49.6×32.3cm　鉛筆、透明水彩

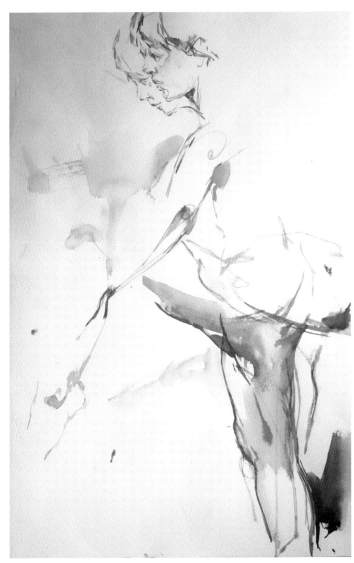

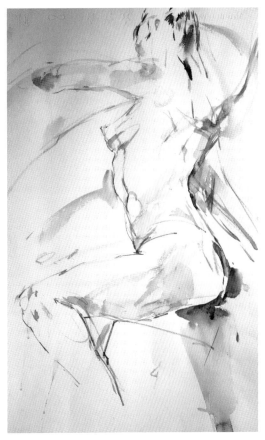

❶Memory of Move 6分鐘動態速寫　49.6×32.3cm　鉛筆、透明水彩

❸Memory of Move 6分鐘動態速寫　49.6×32.3cm　鉛筆、透明水彩

關於繪畫環境

本書所介紹的速寫作品，都是實際請模特兒擺出姿勢來描繪的作品。除了彩色作品與動態速寫之外，大多以10分鐘、5分鐘、2分鐘、1分鐘的時間限制進行描繪。由於短時間內描繪的作品張數很多，因此選擇使用紙張較薄，頁數較多的速寫本。

素描紙（65×50cm）的速寫本。適合描繪人物速寫，不過尺寸非常的大。相當於P15號畫布的大小。

●關於速寫用紙的尺寸

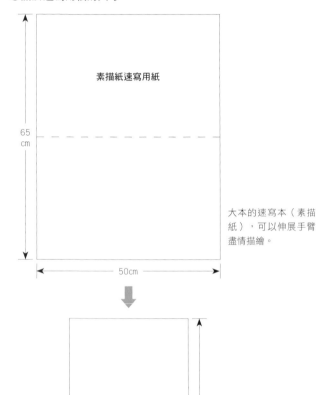

素描紙速寫用紙

65cm

50cm

大本的速寫本（素描紙），可以伸展手臂盡情描繪。

50cm

32.5cm

對切一半的尺寸，以手臂可達的距離就能掌握畫面整體的尺寸。適合短時間描繪的大小。

本書刊載的速寫作品，除有特別標示尺寸之外，都是使用50×32.5cm的速寫用紙描繪。雖然大張的速寫用紙能讓意識更不受拘束，但須要畫架來固定。如果要在手持式的速寫本描繪的話，建議使用B3（51.5×36.4cm）尺寸。

為了讓速寫的初學者也能輕易掌握，本書大部分的作品範例都是使用將素描紙的速寫用紙對切後的尺寸（50×32.5cm）描繪。

●關於模特兒與寫生者的位置關係

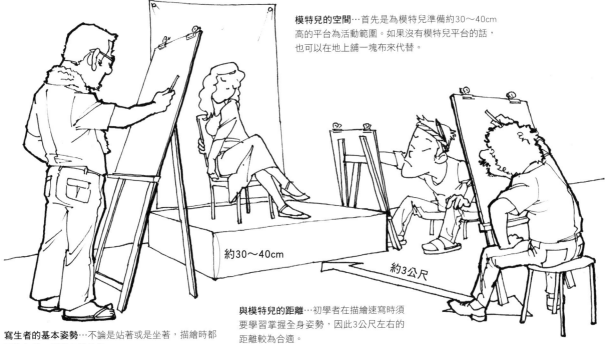

模特兒的空間…首先是為模特兒準備約30～40cm高的平台為活動範圍。如果沒有模特兒平台的話，也可以在地上鋪一塊布來代替。

約30～40cm

約3公尺

寫生者的基本姿勢…不論是站著或是坐著，描繪時都要將身體正面朝向模特兒。

慣用右手的人面對模特兒，將畫面置於右側，而慣用左手的人則將畫面置於左側，決定好一個不需要轉動頭部就能夠進行比對模特兒與畫面的位置。要注意如果姿勢不佳的話，視點就無法穩定，如此便不容易掌握遠近關係以及傾斜角度。

與模特兒的距離…初學者在描繪速寫時須要學習掌握全身姿勢，因此3公尺左右的距離較為合適。

靠近描繪與站著描繪的優點…靠近模特兒平台抬頭描繪時，容易掌握細節部分以及遠近關係，能夠營造出具有躍動感及魄力的作品。此外，站著描繪時以俯視角度觀察寫生對象，比較容易掌握人物與地面的位置關係。而且寫生者能夠自由移動身體，得以透過畫面與距離的變化來掌握整體畫面，也能方便找出形狀走樣部分的優點。

●以大的素描畫紙描繪了2幅速寫作品！

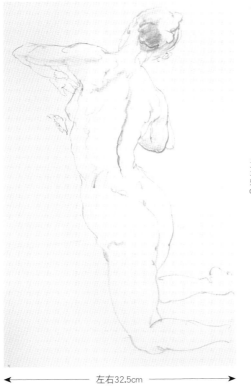

天地50cm

本書的速寫作品也是以這個畫紙尺寸描繪。

← 左右32.5cm →

裸體人像　5分鐘速寫　鉛筆　廣田稔

← 左右32.5cm →

連身裙裝扮　2分鐘速寫　鉛筆　廣田稔

相機鏡頭的陷阱，以及使用照片資料進行描繪時的注意點

一般都以為相機記錄下來的影像是最為正確。但實際上外形與比例都會出現各種不同的變化。

如果身邊無法聘請到專業模特兒來描繪，那麼最接近自己的模特兒就是朋友或是家人了吧！只不過對一般人來說，就算只是保持姿勢10分鐘靜止不動都是一件相當辛苦的事情。建議各位趁對方睡著的時候描繪，雖然到對方翻身為止只有短短的時間，不過卻是能夠速寫自然不做作姿勢的機會，如果這樣還是有困難的話，那就拿照片來當作資料練習速寫。請參考以下的照片以及使用照片為資料完成的作品範例。照片中的模特兒是在旅程途中住宿時睡著了的上田耕造老師。

活用廣角鏡頭下的透視感

範例1 活用廣角鏡頭的特性，可以讓臉部到指尖的距離感呈現出躍動感。雖然看起來多少有一些不自然之處，但以表現來說還算勉強合格。

照片1　以廣角鏡頭拍攝。

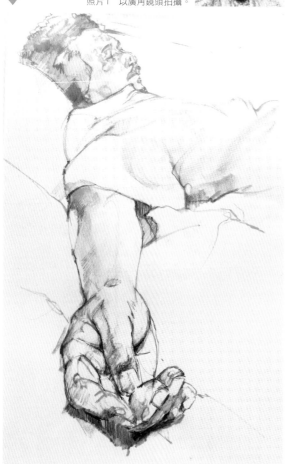

拿廣角鏡頭下的強烈形狀扭曲來畫著玩

範例2 將身體的一部分強調成這樣，已經算是搞笑漫畫等級的有趣速寫作品。至於能不能接受就因人而異了。

照片2　以廣角鏡頭，盡可能靠近寫生對象拍照。

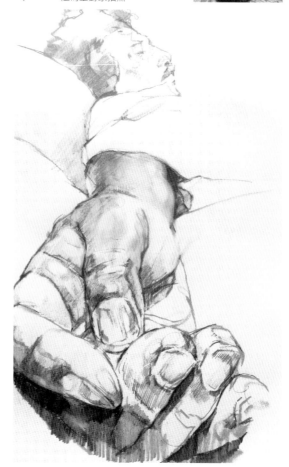

怎麼樣？哪個才是最正確的呢？很難下決定吧！如果不去事先理解各種鏡頭的特性，很有可能會有照單全收比例完全不正確的人體形狀的危險性。透過自己的眼睛實際觀察寫生對象來描繪，雖然是理所當然但確實十分重要。不過只要充分熟悉鏡頭特性，也可能運用照片資料作為表現的參考。

肉眼看到對象物時，形象會在腦內獲得強調，經過省略或是補強處理後再形成認知。說得極端點，就是不在意的部分都會視而不見。而照相機的鏡頭畢竟只是機械，對拍下來的畫面並不會加入情感加以修正，特別是不具省略的功能，因此將照片作為資料使用時，會有過多不必要的資訊在內，如果留用過多這些資訊的話，很容易就流於說明性的描寫，降低了表現性，這就是看著照片描繪時很容易遇到的陷阱，請千萬不要忘記人類是用大腦來觀看事物的。

（岡田高弘）

以望遠鏡頭定焦在臉部拍攝

範例3 望遠鏡頭的景深較淺，會把畫面後方的物體拉向前方。因此會形成逆透視法的空間。如果將畫面前方的描寫減弱，就能讓畫面後方（臉部的表情）擁有不一樣的意涵。

照片3 以望遠鏡頭遠離拍照對象拍攝。

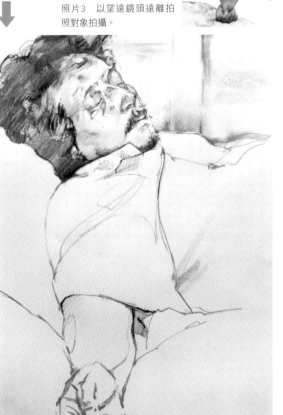

以標準鏡頭調整為自然的觀察方式

範例4 雖然所有的比例都正常，但和肉眼不同，畫面上的資訊都呈現均質，容易流於說明性（照片性？）的作品。

照片4 使用標準鏡頭拍照（一般而言70mm左右是最接近肉眼觀察的影像）

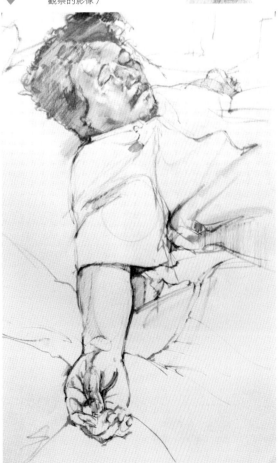

廣田 稔（HIROTA　MINORU）

「我的速寫研究」

提到速寫，一般都會聯想到繪畫的基礎課程、或者是磨鍊畫技的方式，然而對我而言，我最終要追求的表現方式，就是像速寫一樣的畫面。當我們自寫生對象接收到無限多樣化的資訊當中，將多餘的部分盡可能的消去，只留下真正必要的部分所構成的畫面，是我心目中認為最佳的作品表現方式。

在短時間內掌握住寫生對象並不重要，而是正因為只能夠短時間進行描繪，必然地，須要萃取出畫面的本質這點才具意義。此外，時間愈短，愈沒有加上調子的餘裕，線條本身所扮演的功能就更為重要。必須透過筆壓與速度的變化，將量感、質感、空間都表現出來。不過除了外形這類基本目的之外，線條本身還能具備官能的魅力就更理想了。

短時間作畫，模特兒的姿勢也會產生變化，變得更有躍動感、變得更加柔軟，很多時候都能讓我們再次認識到人體原來如此的美麗。

一整天描繪短時間（1分鐘、2分鐘、5分鐘）的人物姿勢，很快就會超過100幅作品，但其中令自己滿意的可能只有少數幾幅，成功率雖然非常低，但速寫就是這樣的一種創作方式。因為在速寫作品中，會直接反映出畫家對於寫生對象的表現方式、觀察方式以及思維方式。

最後來聊聊我目前還在摸索中的動態速寫。以前我都把如何將活動中人物的一瞬間表現出來當作課題，但現在我希望能夠將那個動作本身抓住，直接呈現在畫面中。

「關於速寫這件事」

對畫家來說，一張完全沒有開始動筆的畫布，是再恐怖不過了。在這個階段，畫面、空間都還沒有成形，只是一張平面的板子罷了。然而一旦開始下筆，加上線條或調子，就會產生無限的深度與空間，將平面的板子變化成為繪畫空間。這是將二次元轉化成三次元令人興奮刺激的一瞬間。

第一筆的筆觸是否能有意義，得看第二筆如何下筆。再接下去的筆觸也是以此類推。如果筆觸之間的關係不順利，就無法形成具說服力的表現。在畫面上如同下棋般互相推敲對手的下一步棋路，一筆一筆創造出形狀與空間。

速寫是在有限的短時間內，瞬間就要掌握住寫生對象，判斷必要與非必要的要素，不斷地加上線條與調子，一連串充滿緊張感時間的累積。對畫家而言滿心只想著模特兒與畫面表現，沒有其他事物可以進入，這是最為純粹的一段時間。

畫面的表現是一件困難的事情，過多的描寫只會讓表現的領域變得更加狹隘。有時候刻意不去描繪，反而可以在畫面上感受到微妙的意涵。消去大部分的資訊，只留下真正必要的線條與調子的畫面，其實傳遞給鑑賞者的話語更為豐富。話雖如此，像這樣理想的作品並不多見…

這2年來也試著研究動態速寫。在具有畫面深度的三次元，再加上時間軸的要素，形成四次元世界的表現。既不知道這條路將前往何處，也找不到可以參考的方法論。也許這是一道永遠找不到，也求不得的命題。不過我認為持續不斷地描繪，既使只是設法將動作與時間定著在畫面上的作品本身，應該也會有其意義才是。

＊第162～166頁的文章是轉載自由ATELIER21工作室所發行的ATELIER21　BOOKS第1、第4冊。

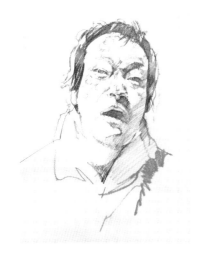

簡歷

1959年 生於廣島縣。

1983年 東京藝術大學美術學部畢業

1985年 東京藝術大學研究所碩士（彼末 宏教室）

1991年 白日會展 初次參展（東京都美術館）08年～（國立新美術館）
96年文部大臣獎勵獎 04年內閣總理大臣獎

1966年 個展（日本橋三越本店）00年／03年／07年／11年／15年
個展（澀谷美術館・福山）01年／06年／11年
個展（千代春畫廊・京橋）99年／02年／04年／05年／06年～／
12年

1997年 收藏品參展福山西洋畫展（福山美術館）
個展（梅田畫廊・大阪）01年／07年

1998年 個展（GALERIE EMORI・表參道）01年
美之予感展（東京高島屋・橫濱、大阪、京都巡迴展）
個展（天滿屋福山店）01年／06年／11年／12年

1999年 開設ATELIER21工作室
新收藏品展（佐久市立近代美術館・長野）02年／12年
金山平三獎紀念美術展（兵庫縣立近代美術館）

2000年 昭和會展（日動畫廊・銀座）01年
個展（Gallery ARK・橫濱）後續隔年舉辦

2001年 個展（藏丘洞畫廊・京都）03年／05年

2002年 個展（銀座柳畫廊）06年／08年／10年
藥師寺展（日本橋三越本店）

2004年 個展（Dentoh.SanFrancisco）
前田寬治大獎展（東京高島屋、倉吉美術館）
個展（近鐵百貨店阿倍野店・大阪）10年／13年

2005年 個展（東京高島屋・橫濱、大阪、京都、名名屋巡迴展）09年／
12年

2006年 兩洋之眼展 河北倫明獎 07年／08年／09年
損保Japan美術財團選拔獎勵展（損保Japan東鄉青兒美術館）

2007年 個展（上海藝術博覽會）

2009年 「廣田稔畫集 –彼は海まで線を引く–」（求龍堂）刊行

2011年 個展（Gallery和田・銀座）14年

2013年 東京藝術博覽會（東京國際會議中心・有樂町）
個展（松坂屋名古屋店）
本能寺之D–與伊藤キム、加藤訓子合展
（本能寺・京都／巴黎日本文化會館・巴黎／知立市文化會館・
愛知）

2014年 個展「友部さんの色鉛筆」-與友部正人合展
（Gallery ARK・橫濱）

2015年 速寫作品100幅展–「人物速寫基本技法」出版記念–
（FEI ART MUSEUM YOKOHAMA・橫濱）
現在 白日會常任委員 HP：minoruhirota.com

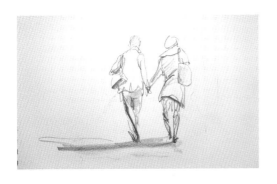

上田耕造 （UEDA　KOUZOU）

「我的速寫研究」

速寫的本質就是將眼睛觀察到的世界，以自身的手將其再現，並加以確認後呈現的作品。將眼中所見之姿固定在畫面上，即稱為形象，經過數度修正使其更接近實物。浮現於腦中的形象只不過是妄想，隨時間而會逐漸流逝，將其描繪在畫紙上保存下來，就是將當下自己的分身保存下來，這樣的作為有極大的意義。

速寫雖然是素描領域的其中一種，但其性質又與素描分居兩個極端。每一幅作品的描繪時間都壓縮到最短，因此時間的密度得到提升。眼手一致將無意識中判斷出來的形狀萃取在畫面上。試圖將意識到「美麗的人體」與姿態描繪出來，又或者是作者以充滿挑戰的動力去將自身所熱切希望見到的姿勢呈現出來。

繪畫的製作雖然是一個孤獨的世界，但與夥伴之間彼此不認輸的氣魄，努力砥礪淬鍊創作的樂趣，讓我再次體會到「繪畫是因為有觀賞者與創作者同時存在才得以成立的世界」。

每當結束長達數日的速寫集訓時，看到昨天的自己曾經那麼自豪的完美作品，竟然已經不再完美，這樣的現實成長經驗，都讓我不禁感到小小的驚喜。

速寫真的好有趣！

「關於速寫這件事」

重新思考，速寫到底是什麼呢？

我平常繪畫的時候，除了須要運用到的腦神經之外，還有不知道腦袋裏哪個部分的神經也在同時運作。這是因為一種被稱為偶然力－「意外發現有價值事物的能力」此功能也在不斷地運作當中。進行速寫描繪時也是一樣的。只不過速寫的特徵是發現偶然的頻率呈現爆發性的多。此時如同麻藥般的快感也許是來自過度呼吸的錯覺，但確實產生了和平常繪畫時性質迥異的興奮感。面臨到形式完全不同的描繪難關，不斷變換下筆方式與順序，毫不遲疑的奔馳感覺帶來了樂趣。

進行速寫描繪時，偶爾會察覺內心的另一個自己正在點頭說就是要這個！當反覆嘗試挑戰仍然只得到類似的成果，自己也正要放棄的時候，另一個自我就會出現。這就像是第一次學會騎腳踏車的那一瞬間，那個遠遠看著自己與過去劃出一道界線，從此將截然不同的風景擁入手中的那一瞬間的自我。與其說是忘不了這個時刻，倒不如說是再次去確認這個不願忘記的時刻。

腳踏車到了第二天，已經可以騎乘自如。但速寫就沒有那麼簡單。因為老天又準備了一輛形式完全不同的腳踏車給你。

我在追求的是如同行雲流水般的奔放感，以及能讓心中充滿俐落快感的「瀟灑形狀」。

即便我還沒有見過那個形狀，但如果有一天我能描繪出來的話，不可思議的，我會知道就是它了。

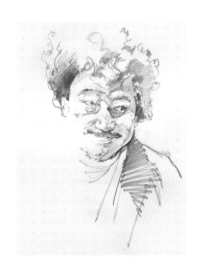

簡歷

1959年	出生於福岡縣
1981年	安宅獎　83年　大橋獎
1983年	東京藝術大學美術學部畢業
1985年	東京藝術大學研究所碩士（羽生　出教室）
1986年	L'espoir個展（銀座駿河台畫廊）
1988年	東京藝術大學研究所博士（田口安男教室）
	東京藝術大學博士研究發表個展（藝大陳列館）
1992年	壁畫製作（葛飾區文化會館別館）
1993年	JR美麗東日本展（東京車站藝廊）
	個展（中禪寺金谷飯店）　／94年／96年／97年
1995年	個展（Gallery間瀨・神田）
	蓮華寺本堂天井畫製作（東京都中野區江古田）
1996年	個展（伊勢丹松戶店）　～98年
	世界玻璃美術館・Dome天井畫製作（福島縣）
1997年	個展（熊本縣立美術館分館藝廊）
1999年	開設ATELIER21工作室
	富村綜合福祉中心壁畫製作（岡山縣苫田郡）
	嚶嚶之會（Gallery彩光　及其他）～09年
2000年	個展（仲通藝廊・橫濱）
	～08年／10年／11年／12年／13年／14年／15年
2001年	個展（京王百貨店・新宿）～03年
	個展（神戶阪急百貨店）
2002年	ATELIER21工作室　60幅素描展（畫廊土瓶・橫濱）
	時のかたち（橫濱市民藝廊）～15年
	個展（Gallery　ARK・橫濱）～09年／11年／12年／13年／14年
2004年	ATELIER21工作室　三人展（橫濱高島屋）06年／08年／10年／12年／14年
	個展（松坂屋本店・名古屋）
2005年	個展（東急本店・澀谷）～09年／10年／11年
	個展（Gallery　MIRO・橫濱）08年／10年／12年／14年
	嚶嚶之會（Gallery彩光・Gallery水平線・橫濱及其他）～08年
2006年	秀美展（近鐵阿部野ART館・大阪）
	個展（阪急梅田本店・大阪）06年／08年／11年
	個展（福岡三越）06年／08年／10年／12年
2007年	花のこころ　美の輝き展（澀谷美術館・廣島）
2008年	花之饗宴展（Gallery　ARK・橫濱）～14年
2009年	個展（仙台三越）
	「イチバン親切な水彩画の教科書」（新星出版社）刊行
2010年	個展（高松三越）
2012年	個展（f.e.i Art　Gallery・橫濱）
	ATELIER21工作室　三人展　－100幅素描展－
	（FEI ART MUSEUM YOKOHAMA・橫濱）～15年
2013年	「イチバン親切な油画の教科書」（新星出版社）刊行
現在	自由畫家／東京藝術大學美術解剖學會會員

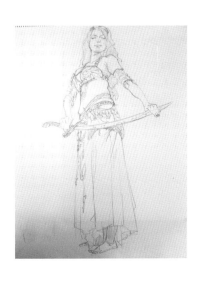

岡田高弘（OKADA TAKAHIRO）

「我的速寫研究」

我第一次接觸到速寫，是在我十多歲快二十歲的時候。

但我記得是學校畢業後，在升學補習班負責指導學生時，才真正開始認真研究速寫。當時我相信透過反覆地練習速寫，可以磨鍊學生對於形狀的感性，也是加快描繪作業時間不可或缺的訓練。說是進行指導，但其實大部分的時間，我都和學生一起併肩面對模特兒，埋首在我自己的速寫描繪當中。如今回想起來，也許自己比學生還要熱衷也說不定。不知不覺中「20分鐘可以描繪到什麼程度呢？」變成了我的目標。

然而，這正是入學考試的陷阱。也許是事隔20年後的今天才笑得出來，最近總算察覺到問題出在哪裏了。本來最應該優先考量的目標是「以濃縮的線條表現出形狀」。也就是說「要刪除到什麼程度」才對。要在什麼階段停筆，這考驗著感受力與堅強的意志。

速寫與素描在本質上是不同的。速寫就只是速寫。速寫也許就是畫家的思考呈現出來的結果。是追求什麼？思考什麼？觀察什麼？的足跡。

我正在進行一趟沒有終點的旅程。也許我已經走到一半…不，就連這個想法都只是幻想也說不定。

「關於速寫這件事」

對我來說，速寫是用來鍛練如何控制頭腦的訓練之一。我這麼想的理由如下所述。

速寫原本的目的就是「呈現」寫生對象，而非「複製」寫生對象。這個「呈現」或「複製」對於如何解釋與面對速寫會有很大的不同，須要多加注意。如果是為了要「呈現」寫生對象，那麼一開始要做的就是先在心裏描繪出一個預測完成圖。也就是「形象」。而實際在進行描繪的過程中，經常要決定出視覺資訊的優先順序，而且必須要對資訊進行取捨。「呈現」即是由形象來構築而成。選擇留下構築形象所必要的要素，捨棄不必要的要素。這對畫家的感性與理性都是考驗。強調與省略都是來自於這樣的取捨過程。面對畫面時，如果只受到情感支配，將無法看清訴諸於畫面的欲求。若無法克服這點，便很難取得畫面的均衡。

在速寫表現中，一個不可或缺的要素就是「節奏感」。畫面的「節奏感」要靠觀察以及本身的情感（感性）來獲得。所謂的觀察力絕非眼睛的能力，而是頭腦的分析力。事物的本質、存在的理由都要藉由分析才能找出來。而將分析所得之視覺資訊與「呈現」相連結，則要靠言語能力。仔細觀察寫生對象並不重要，重要的是你要觀察什麼？如何去觀察？同時間，若是無法將感受到什麼？觀察到什麼？以言語表達的話，仍舊無法做到「呈現」（此處所說的「呈現」，指的是具象繪畫中的「呈現」）。

轉動眼球，活動握著鉛筆的手指肌肉，靠得都是自己的腦。描寫本身並無法超越眼睛所確認的資訊內容。要怎麼去觀察寫生對象？要描繪出什麼樣的線條？都受到欲求與意識所支配。因此，如果能理解自己欲求的必然性，那麼應該如何觀察寫生對象？應該描繪怎麼樣的線條，就很清楚了。

想要描繪一幅「繪畫」，必要的是腦部的處理能力。基於上述理由，我確信速寫這種設有時間限制負擔的描繪方式，就是提升腦部處理能力的最有效手段。

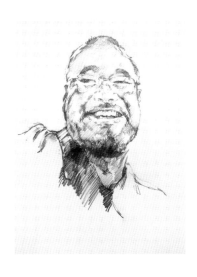

簡歷

1959年	出生於東京
1983年	東京藝術大學美術學部畢業
1985年	東京藝術大學研究所碩士（大沼映夫教室）
1993年	初次入選白日會（東京都美術館）
	白日會獲獎經歷
1994年	第70屆展　獲頒會友獎勵獎
1995年	第71屆展　獲頒富田獎
1997年	第73屆展　獲頒U獎
1998年	第74屆展　獲頒三洋美術獎勵獎
2002年	第78屆展　獲頒安田火災美術財團獎勵獎
2005年	第81屆展　獲頒文部科學大臣獎　獎勵獎
2008年	第84屆展　獲頒三洋美術獎
1993年	第69屆白日會展初次參展（東京都美術館・上野）
1994年	個展（仲通藝廊・橫濱）06年
	明日之白日會展（中央藝廊・銀座）
	油畫新銳作家展（三越・名古屋）
1997年	明日之白日會展（松屋・銀座）～09年
1998年	前田寬治大獎展
	個展（三越・日本橋）
1999年	開設ATELIER21工作室
	個展（Gallery　ARK・橫濱）～15年
	時のかたち（橫濱市民藝廊）～09年
2000年	欅之道展（GALERIE　EMORI・表參道）
2001年	かけがえのない現象展（三越・日本橋）～09年
	新收藏品展（佐久市立近代美術館・長野）
2002年	白濤會（近鐵百貨店美術畫廊・大阪）
	欅之道展（Gallery和田・銀座）
	ATELIER21工作室展（東急百貨店・藤澤）
2002年	嘤嘤之會（埼玉縣立近代美術館）
	個展（Gallery　MIRO・橫濱）～15年
2004年	ATELIER21工作室3人展（橫濱高島屋・橫濱）
	個展（松坂屋本店・名古屋）
2005年	嘤嘤之會（Gallery彩光・橫濱）～09年
2006年	60幅素描展（NORI　Gallery・銀座　）
2007年	個展（Gallery和田・銀座）
2009年	ATELIER21工作室油彩展（松坂屋本店・名古屋）
2010年	白翔之會（松坂屋本店・名古屋）
2012年	第2屆岡田高弘彩展（松坂屋本店・名古屋）
2013年	二人展（小田急百貨店・町田）～14年
2014年	DRAWING展（松坂屋本店・名古屋）
	ATELIER21工作室三人展　橫濱再發現！（橫濱高島屋）
	ATELIER21工作室三人展　長崎紀行（仲通藝廊・橫濱）
	個展　銀座光畫廊
現在	白日會會員

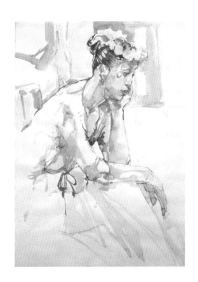

● 作者介紹

ATELIER21工作室

1999年3月，東京藝術大學的3位同期校友（上田耕造、岡田高弘、廣田稔）以邁向21世紀、互相刺激、鑽研切磋的工作場所為目的，設立了ATELIER21工作室。目標是常保回歸繪畫的原點，朝下一個階段躍進。

tel.fax：045-651-7821
http://www.atelier21.in

● 編輯

角丸圓（Tsubura Kadomaru）

自懂事以來即習於寫生與素描，國中、高中擔任美術社社長。實際上的任務是守護早已化為漫畫研究會及鋼彈愛好會的美術社及社員，培養出活躍於電玩及動畫相關產業的創作者。自己則在東京藝術大學美術學部以映像表現與現代美術為主流的環境中，選擇主修油畫。
除「人物を描く基本」「水彩画を描くきほん」「カード絵師の仕事」「アナログ絵師たちの東方イラストテクニック」的編輯工作外，也負責「萌えキャラクターの描き方」「萌えふたりの描き方」等系列書系。

● 封面設計、內文排版

仲　將晴〔ADARTS〕
小林　步〔ADARTS〕

● 攝影

木原　勝幸〔STADIOTEN〕
島內　惠子〔STADIOTEN〕

● 企劃

久松　綠〔HOBBY　JAPAN〕
谷村　康弘〔HOBBY　JAPAN〕

● 模特兒

黑田　菜摘〔北村美術模特兒介紹所〕
飯森　沙百合〔北村美術模特兒介紹所〕
村田　彩〔北村美術模特兒介紹所〕
北川　ななみ〔Pour vous模特兒介紹所〕
另外也感謝其他協助作畫的模特兒們。

人物速寫基本技法：
速寫10分鐘、5分鐘、2分鐘、1分鐘

作　　者 / ATELIER 21
編　　輯 / 角丸圓
譯　　者 / 楊哲群
校　　審 / 林冠霈
發 行 人 / 陳偉祥
發　　行 / 北星圖書事業股份有限公司
地　　址 / 新北市永和區中正路458號B1
電　　話 / 886-2-29229000
傳　　真 / 886-2-29229041
網　　址 / www.nsbooks.com.tw
e - m a i l / nsbook@nsbooks.com.tw
劃撥帳戶 / 北星文化事業有限公司
劃撥帳號 / 50042987
製版印刷 / 森達製版有限公司
出 版 日 / 2016年7月
I S B N / 978-986-6399-31-2
定　　價 / 360元

人物クロッキーの基本　早描き10分 5分 2分 1分
© アトリエ21，角丸つぶら / HOBBY JAPAN

國家圖書館出版品預行編目(CIP)資料

人物速寫基本技法：速寫10分鐘、5分鐘、2分鐘、1分鐘 / ATELIER 21作; 楊哲群譯. -- 新北市：北星圖書，2016.07
　面；　公分
ISBN 978-986-6399-31-2（平裝）

1.素描 2.人物畫 3.繪畫技法

947.16　　　　　　　　　　105004827